画事

宰其弘 著

中国画的诗意世界

江西美术出版社

全国百佳图书出版单位

写在《画事：中国画的诗意世界》出版之际

　　其弘先生是一位画家，但他也常动笔写一些理论文章，本书即是根据他读画体会结集而成的著作。此书并没有从他擅长的笔墨、形式、风格等出发，去分析传统大师的作品，而是从"诗意"角度去谈绘画的内在精神世界，发掘画史流动中所深寓的文化心理内涵，从中也可看出他于传统绘画的醇厚修养。谈到古代大师的作品，他几乎是如数家珍，娓娓道来。他对传统画史读得很细，书中涉及大量罕为人知的作品，分析颇见思理，是一本可读性很强的作品。

　　这本书给我印象比较深刻的，是观照艺术的眼光，一种画者兼思想者的眼光。谈"诗意"，比较虚，但又要落在实处，虚实之间的权衡，很见作者功力。此书选择十七个重要问题，描述绘画中绵延的诗意世界。写法自由萧散，又有内在逻辑。如其中一篇《亭子：你在亭中看风景》，从"亭

者，停也"谈起，交代亭子在传统文人语汇中的特殊含义，将亭子凝练为一个程式化符号的历史进程，并分析画史上的典范作品。真是文心如发，他居然看出郭熙《早春图》中草亭的设置，通过这个草亭，分析郭熙可行可望、可居可游的绎思。进而笔锋一转，描写古道西风中的长亭，那送别的场所、洒泪的空间。谈人的漂泊命运，如《雪江归棹图》寒气逼人气氛中，江边兀立的三个草亭。最终以"亭在心中"作结，由此写他的人生感悟：画中人在亭里看风景，人在画外看那亭中人，所在时空不同，却有一样的生命关怀，这就是他要发掘的诗意，这人同此心、心同此理的价值世界。本书不少篇章很见作者思考的力度。如其中一篇写古代的鞍马画，题为《骏马：飞跃时间的空隙》，由画马，谈时间问题，如汉语中的"立马""马上"，就与时间相关。他写骏马奔驰在历史的星空中，那俊逸飘举的情态，如流光逸影闪烁。读来使人感喟生命，奋扬神宇。

十七篇的写作，文笔优美，思路跳脱，涉及广泛的艺术史知识，牵引出绘画中所深藏的人生智慧，为一本阅读令人愉快又有思想启发的好书。其弘先生新作出版，嘱我写几句话，以上简单谈我一些粗读体会，借此表达我的祝贺之情。

朱良志

2022 年 10 月 18 日于北京大学

目录 CONTENTS

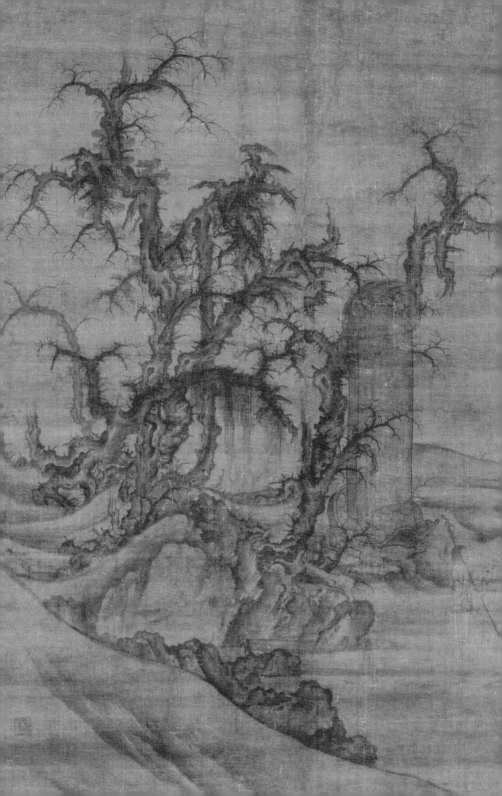

李成·不朽的寒林

淮阳文士

五代末年，北宋初建，南唐、后蜀尚在。淮阳的客舍中，每日都有一人坐在窗边饮酒。

他的个头不高，总是身着布衣，腰悬一根发旧的玉带；头发简单束在脑后，斜插一根木簪，从背后看去像一位游方的道士。

客舍之中，他很少与人交谈，也不怎么走动，大多数时间里，他只是坐在窗边饮酒，喝得很慢，有时端着酒杯定在那，眼中一片浑浊，久久凝望云天。

坐在他不远处的人，能在他举起酒杯时，看见袖口溅满墨迹，或者偶尔从里头露出几支笔杆；有人好奇而去打听，则听闻此人的画技堪称绝世，但从不见他动笔，只是这么一杯接一杯地喝酒，度过漫长的白昼。

至于极少极少见过他作画的人，皆自诩见证过神迹，他们悻悻地说：只在落笔的时刻，他浑浊的眼神瞬而清澈锐利，仿佛能洞穿世间万物；下笔的瞬间，满堂风物刹那变得冷峭肃杀，绢素上一片寒邈，几乎无人不被震慑。

"他姓甚名谁？"有人问道。

"李成，李营丘。"知者答。

"他又所画何物？"问者再问。

"寒林平野，一片云天。"知者再答。

两季人生

李成的人生，犹如从夏末开场，至深冬结束，没有经历过春天。

他有显赫的出身，祖父李鼎是宗室后裔，父亲李瑜任青州推官；又有深厚的家学，自幼博通经史，少年便气度不凡；更有满腔抱负，志向磊落，意欲入仕为官以力挽狂澜。[1]

但他命不逢时，恰好生在唐末的烟云中。晚唐之际，神州云扰。

不可一世的王朝土崩瓦解，广阔的疆域迅速分裂为十数个政权——中原经历梁、唐、晋、汉、周五代更迭，江南与川蜀则有南吴、南唐、前蜀、后蜀等十个王国起落兴衰。这段史称"五代十国"的岁月中，科举中断、无处举士，李成的家道日渐衰落，才华亦无处施展，仕途更早早夭折。

他好像一只年幼的雄鹰，还未及伸开翅膀，已然失去了天空。只有放浪于山水、寄情于诗酒，在孤傲中暗自等待时机。

然而，现实于他却只有不断的下行与失落。显德六年（959），李成应好友王朴之邀前往后周都邑东京，后者有意举荐他任世宗柴荣的幕僚，但当李成意气风发地赶往东京，王朴的不幸亡故，却令他入仕的理想落空；

又过去五年，乾德元年，他应陈州知州卫融之邀前往淮阳，待他抵达时，卫融已调任舒州，入仕的理想再一次落空。

此时此刻，他已是年近半百之人，终于不再怀抱希望，每日痛饮沉醉，偶尔作画，笔下只有寒林。

1. 李成，字咸熙，唐王朝宗室后裔，祖籍长安。他的祖父李鼎在唐末为官，任国子祭酒、苏州刺史，因此侨居吴地。梁王朱温篡唐建梁后，苏杭等十三州割据为吴越国，李鼎以宗室之身，又有祭酒之职，为避祸举家迁居益都营丘。至后梁贞明五年（919），李成在此出生，所以宋人也称他李营丘。

李成的画技有多高超？宋人郭若虚《图画见闻志》称他：

画山水唯营丘李成、长安关仝、华原范宽，智妙入神，才高出类。三家鼎跱，百代标程。

刘道醇《宋朝名画评》谓之：

精通造化，笔尽意在，扫千里于咫尺，写万趣于指下。思清格老，古无其人。

元代汤垕的《画鉴》亦云：

宋世山水超绝唐世者，李成、董源、范宽三人而已。尝评之：董源得山之神气、李成得山之体貌、范宽得山之骨法。故三家照耀古今，为百代师法。

拥有如此高超的画技，李成的人生即便不入仕途，也应备受时人的推崇，足以跻身上流，但他却说：

吾儒者，粗识去就，性爱山水，弄笔自适耳，岂能奔走豪士之门，与工伎同处哉？

——我天性喜好山水，以画与之交流，怎能成为豪门的拥趸自贱身份呢？魏晋遗风般清高的个性体现在笔下，形成了他极高的画格——用笔毫锋颖脱，物象不染尘俗，始终被视作宋代典范。[2]

这种高格既源于他的清高，也源于他对绘画的追求。自五代始，画家们所追求的不再是将物象于纸绢之上再现，而是用一支笔捕捉自然的本真。

此为的目的源于信仰的改变，随着大唐陨灭，服务于宫苑、宗教的人物画逐渐没落，自然主义蔚然成风。人们将目光从自身与神明中收回，投向更加广大的自然，山水、花鸟因此勃然而兴，中国艺术迎来真正的高峰。

与此同时，因为人物画的式微，唐人对绘画"写形"还是"写神"的争论销声匿迹，转而投向"写实"与"写意"的议题。李成正是在这样的背景下作画，他所继承的是五代巨擘——荆浩的衣钵。

至本朝李成一出，虽师法荆浩，而擅出蓝之誉。

——《宣和画谱》

作为宋代山水的开派宗师，荆浩力图在画作中表现物象的"真

2. 李成善属文，气调不凡，而磊落有大志。因才命不偶，遂放意于诗酒之间。又寓兴于画，精妙初非求售，唯以自娱其间耳。——《宣和画谱》

意"，而非单纯的写实。他主张：绘画在于发掘自然的规律——即自然的"理"；进而表达自然的本质——即自然的"意"；最终产生的是外在与内在的结合，呈现在画面上予观者感受和体会——即自然的"意境"。

正因如此，李成与他的老师，以及他其后所影响的百代画师一样，致力于"以画造境"，他所造的"境"来源于他的内心——荒寒凄清、旷远萧条；而他造境所使用的物象，被称为"平远寒林"[3]。

· 五代画家黄荃所画的《写生珍禽图》体现出他对自然超越唐人的深入观察

3. 李成画平远寒林，前人所未尝为，气韵萧洒，烟林清旷，笔势颖脱，墨法精绝，高妙入神，古今一人，真画家百世师也。——王辟之《渑水燕谈录》

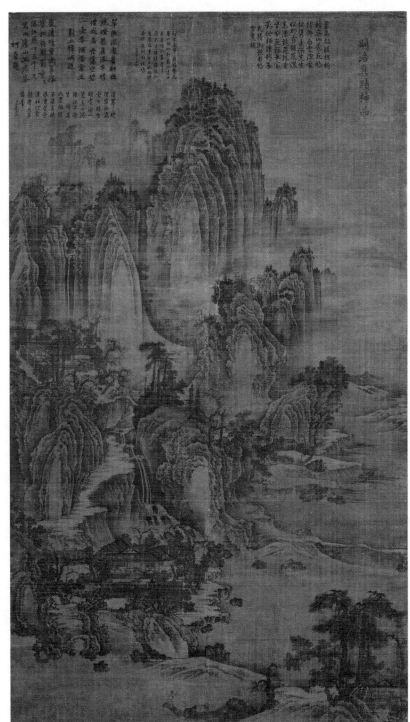

荆浩《匡庐图》代表了五代山水风格

平远寒林

什么是寒林？

阮籍曰：

孤鸿号外野，翔鸟鸣北林。

——是长天一声雁唳，是北林一片鸟鸣；

杜甫曰：

古城疏落木，荒戍密寒云。

——是荒城被落叶铺满，是远山被寒云遮蔽。

不妨闭上眼睛，设想站在无垠的旷野中，身边只有肃立的古木；此时此刻，坐究四荒，云天低垂，远山绵延，仿佛万古如斯；一阵风来，草木摇落，转瞬又陷入凝固一般的沉静。

置身这样的风景中，心情会如何呢？是孤独？寂寥？畏惧？还是"念天地之悠悠、独怆然而涕下"？

无论如何，那一定是迥异于俗世的体验、是一次涤荡人生的经历，也许会顿生感悟，撼于自身的渺小、生命的短暂、造化的永恒，正犹如李成所营造的画境。

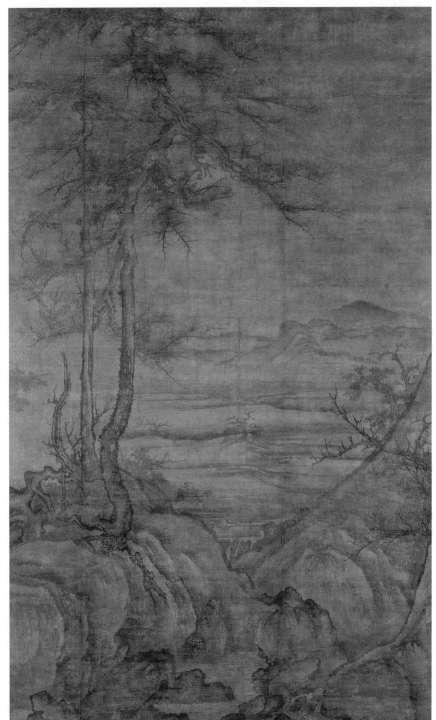

·李成（传）乔松平远图 日本澄怀堂美术馆藏

　　李成的寒林，后世无人出其右，例如归入他名下的画迹《乔松平远图》。

　　画面上，近处描绘了一组坡石、几股流泉，上面生长着两株耸立的古松；由松下向远处平望，原野铺陈而去，隐约可见蜿蜒曲折的水迹；在它的尽头，远山浮现在迷蒙的烟霭中，若隐若现、错落连绵。

　　画中所有物象都是清冷的——枯木带来世事沧桑的轻叹，荒野触发天地悠悠的感慨，云岚起伏透出几分萧索，寒枝参差更引动一股凄凉，这些物象直抵观者内心的情愫，它们又合而为一个完整的世界，仿佛与时间隔绝，近乎某种永恒。

　　源于对自然的深刻观察，在画中，李成完全隐去了人工雕琢的痕迹，连作为轮廓的线条也融入自然之中。在这个几乎凝固的世界里，观者仿佛能看见松枝的微微摇曳、水流的潺潺不息，孕育着微妙而克制的生机；

　　同时，挺拔的松干、逶迤的平坡分别在纵横两个维度撑开视野，由远及近的水流则暗示荒野的遥不可及，近处厚重的磐石更与远方虚幻的云岚形成对比，空间被拉伸到极限，体现出画意的卓绝。

　　于是，在不朽的风景中，观者看到的正是自然苍凉的本质，剥去了植被、动物、人烟、一切短暂易逝的物象，这本质照应着观者的心境，骤然荡生出"人生天地间，忽如远行客"般辽远的诗意。

　　不难想象，当观者面对这幅高达两米的巨大画轴时，是如何身临其境地、感慨于它旷远的意境与自然的气息。

步寒林以凄恻，玩春翘而有思。

<div align="right">——陆机《叹逝赋》</div>

同样堪称寒林杰作的，是藏于大阪市立美术馆的《读碑窠石图》。

画面上，荒野平坡迤迤，寒林古木嵯岈，林中凄凄然立一尊古碑，碑下寂寂然见一位观者。物象疏朗，笔墨简淡，绝称不上丰富多姿，全然一幅悱恻萧条。其中，李成并未刻意营造空间的辽远，而是着力于描绘萧索的气氛，引发苍凉的感情。

这一幅画的高明之处，是怀古的情愫。犹如西方对遗迹与废墟的热爱，中国人的怀古，往往寄托于石碑与寒树——前者承担对历史的记述，后者仿佛成为废墟的投影——历朝历代，人们以诗歌传诵、以绘画再现，表达着对历史的态度，试图连接"此"与"彼"的距离。

一如李白：

我来圯桥上，怀古钦英风。

——不过是一次登桥，仿佛便穿越时空，与楚汉相见；

又如苏轼：

大江东去，浪淘尽，千古风流人物。

<div align="right">李成·不朽的寒林</div>

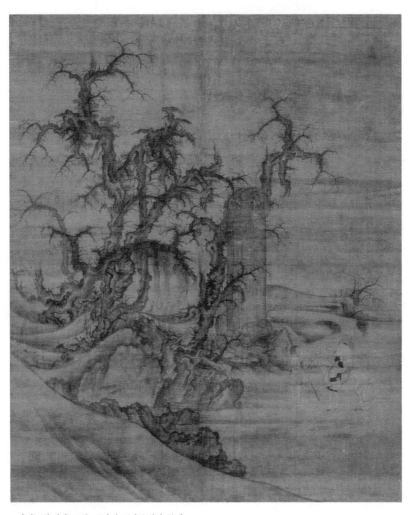

·李成 读碑窠石图 日本大阪市立美术馆藏

画事：中国画的诗意世界

——赤壁的一场夜游，似乎便连通古今，坐视三国恢宏的争雄。

又或者说：一切欢声笑语、幸福快乐，都不过是此刻的；失落、挣扎也不过是一瞬的。一旦把个人的生命放进历史的长河中审视，仿佛所有的物喜与己悲，都平淡如一次呼吸；但正是一次又一次的呼吸，组成了漫长的历史，正是一次又一次的新生与消逝，才迎来此时此刻。

——想到这里，怎能不感到苍凉与悲慨呢？又怎能不感慨于自身的短暂与光阴的漫长呢？！

因此，怀古的内核是在永恒中照见转瞬即逝的自己，在无垠中认识有涯的人生，它恰恰与寒林平野的意境汇入同一条河流，而《读碑窠石图》则成为它们的交汇。

画中，寒林古碑、西风瘦马，以"惜墨如金"的淡薄墨色晕染，犹如笼罩缥缈烟气。枝干用宛如蟹爪的笔法勾勒，虬结嶙峋、参差交错，强调它们峥嵘的姿态。

孤独的过客悄立其中，他正微微仰首注视古碑，好似若有所思。他既是画中过客，亦成为画外观者。试想他注视古碑的身影，难道不恰是注视着画作的我们吗？

前不见古人，后不见来者。念天地之悠悠，独怆然而涕下。
——陈子昂《登幽州台歌》

在今日的我们看来，李成画中怀古的情愫，应运于他高旷的人格而生，背后源于儒士与时代的错位。也许正是他的不得志，像催生了《幽州台歌》一般催生了他的寒林与平野；而与他生活在同一时期的其他名手，如关仝、巨然、赵幹、郭忠恕等等，都未能在画中流露出像他一般超越时代的哲思。

但是，李成的画格又不止于此，不止于平野寒林，还有他集五代诸家大成的高超技法与通过苍凉笔墨描绘的峻岭崇山。

收藏在美国纳尔逊·阿特金斯艺术博物馆的《晴峦萧寺图》，是另一幅被归入李成名下的杰作。

虽然幅中追求高远的画意，有违李成"寒林平野"的特征，但它完全可能来源于李成对荆浩与关仝的传承，以及对自然更高更远的追求[4]。

画面中，寒林肃杀、飞泉侵天，旅人跋涉在途，佛寺掩映林间；如海浪般涌起的岩崖之后，晴峰拔地而起、巍峨耸峙；透过山峰间的缝隙，远处群峰渺渺，静立在萧疏的气象之中。

在这幅画里，李成所展现的，是他看待山水的态度。

成之为画，精通造化……峰峦重叠，间露祠墅，此为最佳；林

4. 李成画师关仝，凡烟云变灭，水石幽闲，树木萧森，山川险易，莫不曲尽其妙。——夏文彦《图绘宝鉴》

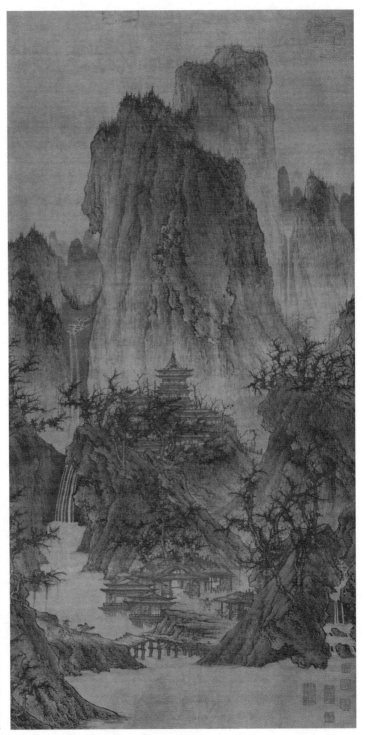

·李成 晴峦萧寺图 美国纳尔逊·阿特金斯艺术博物馆藏

木稠薄，泉流深浅，如就真景。

<div align="right">——刘道醇《圣朝名画评》</div>

山峰在他的笔下，仿佛一座巨大的丰碑，屹立在画面后排，俯瞰脚下峥嵘错综的寒林、行色匆忙的旅人。后者正试图前往一座寺观，它坐落于画面正中，似乎是一处归所，代表着人类的营造——但人工根本无从撼动山峰的庄严伟岸，安置于中央只能衬托出它的渺小——面对高耸的群山，一切人工都显得微不足道。

在李成的世界里，山水代表着绝对的崇高、巍峨、无可比拟，他像崇拜神明一般崇拜山峰，反复印证着造化的广大与人的渺小。但这并非他的独创，他的老师荆浩同样以此作为追求。在《晴峦萧寺图》中，无处不见李成对荆浩的继承。

首先，与荆浩的《匡庐图》相同，《晴峦萧寺图》采用了金字塔式构图，以主峰作为视觉核心，强调向上的劲势，以求获得极尽崇高的感受；

其次，画面的宽度上，它们都像隋唐经变画一样缩小前排景物、放大画面中部，推远后排景物，以达到更宽广的视觉效果；

再次，山峰的用笔也与荆浩相似：以有力而富变化的线条勾勒、皴擦出山的质地与转折，只是皴法显得更短促而密集——这种形如雨点的皴笔后来被范宽继承；

画面中近处的岩崖与寒林，则留有荆浩弟子关仝的影子，在

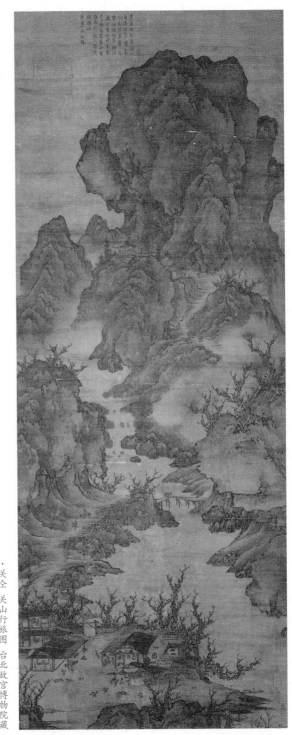

· 关仝　关山行旅图　台北故宫博物院藏

后者的《关山行旅图》中一样能够找到岩崖、寒林与野店的组合。但李成的树木显得更加精妙，出枝繁复而不失条理，姿态多曲而毫不作态，复杂中显出章法，章法中显现自然。

身处五代，气格俱高的李成无理由不渴望描绘高远意境；师法荆关，他也不可能回避后者中峰鼎立的构图；《晴峦萧寺图》或可作为连接荆浩、关仝与范宽、郭熙的纽带，它所流露出的崇高，亦不妨令今人以此畅想李成对造化的景仰与追求。

身后余音

北宋乾德五年（967），顾闳中在江南画下《韩熙载夜宴图》，李成则因终日痛饮醉死淮阳客舍——这位传奇一般的文人自始至终保持着神秘——即便是死，也死得那么桀骜不驯。

可他真的死了吗？

生于五代乱世的他，经历了跌宕孤独的人生，终结于北宋建立的第七年。但他仍然被称为北宋画家，因为他在画作中展现出非凡的独创性，以及对北宋整个时代画风的开启。

他最重要的传人郭熙，在北宋中叶成为画史的又一座高峰，他的画风也因此被称为"李郭画派"为后世传承。

11世纪，李成的画名更盛，影响遍及整个中国，东至高丽、

南达大理、向西远逾河西走廊之外，甚至在 200 年后随着元人的扩张传至波斯与土耳其。

　　如今，每一位学习山水画的人都无法避开他的名字，无数人有感于他荒寒的意境，在画中寻找他的影子。

　　最终，他成为了一个符号，象征着寒林与平野，象征着荒寒的意境。而他清高的人格，仿佛藏在后世的每一幅山水之中，永载史册，光耀万世。

2019 年 4 月

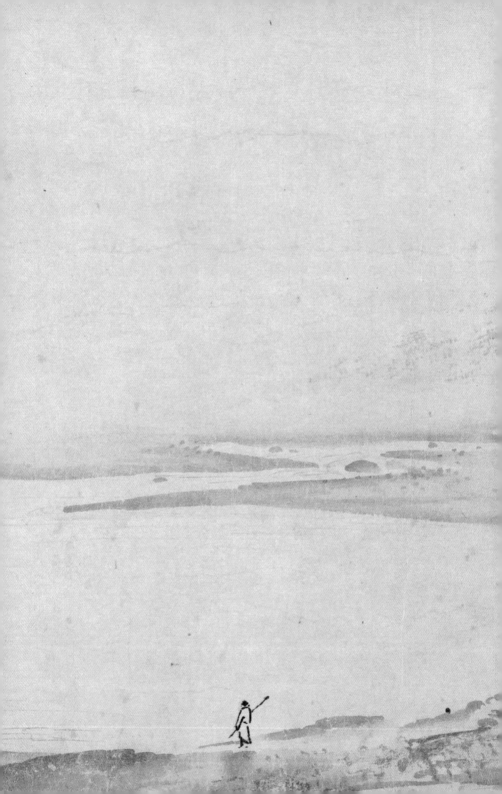

苏轼·一千年前的孤独

2018 年 11 月 26 日，香港佳士得的夜场上，一件宋代画卷以四亿六千万港币成交，手卷的作者是我们熟悉的北宋文人——苏东坡。

这次成交的意义，不止在于它成了中国拍卖史上最昂贵的画作；同时它也是苏轼传世的唯三件画作之一；更重要则在于，自 1937 年手卷被日商阿部房次郎购走后，历经 80 余载，国宝终于得以回归故土。

而它的名字，只有简单的三个字：木石图。

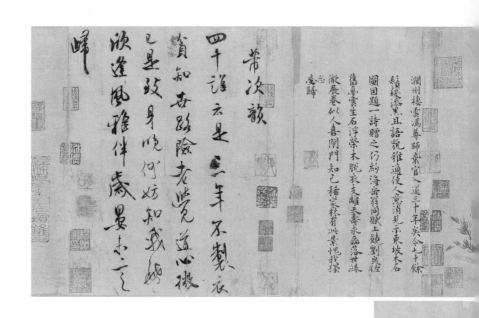

·苏轼 木石图 私人收藏

余讀度予山枯樹賦愛其造
徑縈絕思得好手想像而圖
之平不可遇今觀坡翁此畫連
卷偃蹇真有蒼魚龍起伏之
勢蓋此者胸中磊砢萬筆
便自不凡予山之賦絕至吾目
中矣上饒劉公襄陽米公二
詩上清僑而米書龍蛟婚可
注沓書畫中奇品也宗道鑒
賞之餘出此相示因以識余
喜云京口俞希魯

人生如逆旅，我亦是行人

1066 年，北宋治平三年，宋英宗治下的北宋王朝承平日久，外表稳固，看似河清海晏，歌舞升平，实则暗流涌动，惴惴不安。

这一年，欧阳修受命纂修著名的《资治通鉴》，而他钦点的得意门生苏轼，却跋涉在漫长的路途之中。

一年以前，苏轼在京师头角初露，发妻王弗忽然病故；这一年，他的父亲苏洵也病逝，于是苏轼与弟弟苏辙扶柩还乡，自京师汴梁走水路，返回家乡四川眉州。

开封到眉州路途遥远，水路更没有直通的河流。苏轼兄弟从汴河转道淮河，先入安徽；再由淮河入江苏，接着过运河入长江。经过一番向东的逆旅，然后才得以一路溯流，西行遥远的故乡巴蜀。

这趟护送亲人落叶归根的漫长旅途，整整走了一年时间。10年之前母亲病故时，他们也曾千里跋涉回乡奔丧，那时还有父亲引路，这一次，29 岁的苏轼只剩下弟弟陪伴。他第一次感到世事不易，但他还未曾预料，更大的危机正等待着他。

守丧期满，待苏轼还朝，朝野已经历翻天覆地的变化。怀柔中庸的英宗驾崩，欲图励精图治的神宗继位。这位 19 岁的少年天子胸怀大志，他志在扭转北宋内部溃烂的政局民生，渴望重头收拾山河。

而在他面前最大的机会，是王安石的新政。

治平四年(1067)，苏轼还在眉州守丧，46岁的王安石接诏入宫。神宗认可了他的变法，从这一天起，所有的保守派几乎都遭到罢免，改革的浪潮席卷了整个北宋朝。等到熙宁二年（1069）苏轼回到汴京，政坛已无他容身之处。

苏轼深知变法确是一剂猛药，但它仅仅是空中楼阁，付诸实践唯恐带来恶果。他知道时代的危险和黑暗已然降临。

以苏轼的先见，他当然可以明哲保身，但他说：

我性不忍事，心里有话，如食中有蝇，非吐不可。[1]

于是，苏轼上书驳斥新法，就此卷入祸及一生的政治斗争。

这一年，苏轼32岁，距离真正改变他命运的"乌台诗案"[2]还有11年。

1. 东坡性不忍事。尝云："如食中有蝇，吐之乃已。"晁美叔每见，以此为言。坡云："某被昭陵（宋仁宗赵祯）擢在贤科，一时魁旧往往为知己，上赐对便殿，有所开陈，悉蒙嘉纳。已而章疏屡上，虽甚剀切，亦终不怒。使某不言，谁当言者？某之所虑，不过恐朝廷杀我耳。"——《曲洧旧闻》

2. 元丰二年（1079），御史何正臣等人弹劾苏轼，先以苏轼上任湖州的表文中暗藏讥讽朝廷之语为由，而后牵连出大批诗文。因审讯苏轼的御史台狱常有乌鸦栖踞柏树，故史称"乌台诗案"。

1071 年，苏轼再度上书谈论新法的弊病，与王安石针锋相对。但苏轼为人直率，并不是政敌的对手。一番鏖战，他只有自请出京，调任杭州通判，随后又调往密州，再调任徐州太守。至此又过去 8 年。

8 年间，远离京师的苏轼活得相对自在。他当然不可能彻底隔绝官场风波，但地理上的阻隔依然让他得以喘息。在这段逼仄的闲时中，他游览徐州圣泉寺时画下这幅《木石图》。

但人生似乎只会更加艰难。在 1079 年，乌台诗案发，苏轼身陷囹圄，最终侥幸捡回一条性命，贬谪黄州，从此开启了他半生颠沛流离的羁旅生涯。

而这幅《木石图》，可谓东坡学士一生中最后的安宁。即便安宁之下，从虬曲卷动的枝干中、腾挪翻转的怪石中，已能够看出他的先觉，画中似乎早已预示了此后的岁月波折、人间苦难。

年年欲惜春，春去不容惜

谪居黄州的第三个年头，苏轼的日子愈发艰苦，即便节俭非常，收入也仅仅足够家人勉强生活。

三月初七，春雨下了半月，在清明节前的寒食节时，苏轼的心情凄凉，一连写下两篇诗文。因为恰逢寒食，诗中以此为引，所以被称为《黄州寒食诗帖》，位列天下行书第三。

在帖中，苏轼是这样说的：

自从我来到黄州，已度过三个寒食。每年我都惋惜春光消逝，想把她留住；春光却不容我怜惜，自顾自地离去。

今年的绵绵春雨，使这时节犹如秋天一般萧索。愁卧中闻见海棠的香气，想要去看看，却又恐怕她早已被风雨散尽，陷落进满地的污泥。

可像这么悄悄逝去的，又何止春天、何止海棠呢？谁又能阻挡时间如白驹，飞度夜半的空隙呢？犹如少年患病，初愈白头，令人叹息。

春江的水，将要漫进我的屋中了吧，雨势没有放缓的意思，恐怕还将持续下去。小屋宛如一叶扁舟，笼罩在苍茫的烟水中。

空空的锅铛煮着野菜，破败的灶膛烧着芦苇。若不是乌鸦衔着纸钱，我却还不知道又是一个寒食！

天子的宫门深有九重，我恐怕回不去了；先祖的坟茔遥隔万里，恐怕也不能再吊祭了。本想学阮籍作穷途之哭，却一滴泪也没有，心中像一捧死灰般，再不能重新燃起。

《寒食帖》作于元丰五年（1082）。这一年的春天很长，日子过得很慢。第一首诗中苏轼叹息的海棠花、病少年，正是他对自己际遇的绝妙比喻——自己正同他们一样，凋零在漫遍的春愁

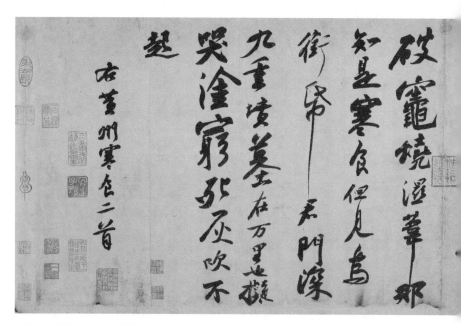

·苏轼 寒食帖 台北故宫博物院藏

自我来黄州，已过三寒食。年年欲惜春，春去不容惜。今年又苦雨，两月秋萧瑟。卧闻海棠花，泥污燕支雪。闇中偷负去，夜半真有力。何殊病少年，病起须已白。春江欲入户，雨势来不已。小屋如渔舟，濛濛水云里。

苏轼·一千年前的孤独

之中。

第二首诗则如长歌当哭，终于发出心中愤郁。春江水涨，风雨飘摇，小屋像一叶扁舟，不知何去何从。灶膛煮着野菜、烧着芦苇，可见日子的清苦。而但最苦的却不是这些——是九重之上的宫门，万里之外的坟茔——他再也回不去那个令他魂牵梦萦的朝廷了。

苏轼的诗句苍凉惆怅，宛转低回，他的书法也随之起伏，具有节奏的变化。《寒食帖》的字形由小变大，由疏朗而紧凑，相互呼应，行气连贯。其中更拖长数个单字的笔画，以此释放空间，形成错落有致的构图。行间重心则随着倾斜跌宕的笔势摇摆，仿佛也在风雨之中，不能自持。

这幅将诗意与书法糅合，流露真挚感情的作品，是苏轼傲人才情的完美展现，但他未及享受其中的超逸，而更多沉浸在感情际遇带来的痛苦之中。

虽然他的口中念着"死灰吹不起"，这种挣扎却使他不能不被吹起，于是在黄州的最后时光中，苏轼看似艰难，其实仍然蕴涵壮志，他不相信，也不愿相信自己的才能永远无法施展。

六朝文物空，云闲今古同

黄州的日子里，苏轼偶有喘息。他在处所东边的坡地上开垦了一块小田，用于补贴生计，"东坡"的名号因此得来。

他开始寻求自放，泛游黄州。手持竹杖、脚踏芒鞋，唱着"莫听穿林打叶声，何妨吟啸且徐行"。又呼朋唤友、乘舟赤壁，感叹"挟飞仙以遨游，抱明月而长终"。

然而命运最终没有放过他。黄州之后，他经历短暂的东山再起，很快又被外调杭州，接着是颍州、定州、惠州，最终流放儋州，远赴天涯海角。

荒凉的海岛上，苏轼终于不再挣扎，他说：

心似已灰之木，身如不系之舟。
问汝平生功业，黄州惠州儋州。

苏轼一生颠沛，1101 年逝世，《木石图》在 1095 至 1101 年间，流入润州栖云冯尊师手中。随后的某一天，冯尊师的弟子刘良佐得观此卷，他在卷后题跋了一首诗句，又请大人物米芾和韵，留下了珍贵的米芾书迹。

时间过去 80 年，在 1180 年前后，南宋的金石学家王厚之获藏此卷，他在隔水接缝的位置钤上自己的五枚印。

又过去 100 余年，元代文人俞希鲁在好友杨遵宅邸观赏此卷，他提笔落墨，洋洋洒洒记下长过米芾的一段跋文，又盖上自己的钤印"适量斋"。

200 余年后，万历皇帝的谋臣、礼部右侍郎郭淐在卷后留下最后一段跋文。作为苏轼的终极粉丝，他写道：

苏长公枯木竹石，米元章书，二贤名迹，珠联璧映，洵可宝也！

苏轼偶作的一幅小画，就这么流传了数百年，一度流离失所，不知所踪，我们只能从模糊的印刷影像上一睹它的面目。

直到 2018 年，《木石图》重新问世，才知晓它被日本藏家阿部房次郎购走，漂洋过海，收入他深不可测的爽籁馆中。

《寒食帖》的命运一样波折起伏。在苏轼写就 10 余年后，它先被永安张浩获得，后者奔波千里，赶赴四川眉州请苏轼的至交好友黄庭坚题跋，黄庭坚跋道：

东坡此诗似李太白，犹恐太白有未到处。此书兼颜鲁公、杨少师、李西台笔意。试使东坡复为之，未必及此。它日东坡或见此书，应笑我于无佛处称尊也。

几百年过去，明人董其昌得观此卷，他同样在卷后作跋，称

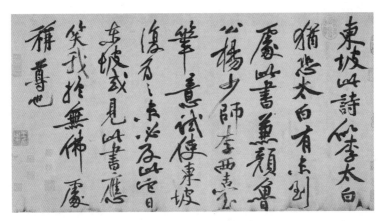

·黄庭坚跋《寒食帖》

其"生平见东坡先生真迹不下三十余卷，必以此为甲观"。

明朝灭亡后，书帖被写下名句"人生若只如初见"的纳兰性德以巨资购入，随后入藏清宫，成为《石渠宝笈》中的稀世珍宝。

时移世易，往后的时间里，《寒食帖》经历了数次劫难，流亡日本，所幸最终回归故土，安放于台北故宫博物院中。

而两幅名迹的作者苏轼，如今与自己的父亲苏洵、弟弟苏辙一同，静静地长眠于河南郏城莲花山下，背靠嵩山余脉的逶迤连岭，门前竹林掩映、古柏苍翠。据说每当傍晚风来，竹柏摇曳振动，声涛不绝于耳。

小舟从此逝，江海寄余生

作为最好的朋友，黄庭坚有句写苏轼的诗：

怪石岑釜当路，幽篁深不见天。
此路若逢醉客，应在万仞峰前。

不得不说，黄庭坚写得妙极，即使不见其画，也能从诗中看见苏轼卓尔不群的样子，其中最令人动容的，是他贯穿始终的孤独。

苏轼一生交游广泛，但他犹如今天的我们，熟人很多，知己很少，真正的知己怕只有黄庭坚一人。

不懂他的人，有的说他长醉不羁、放达潇洒，有的说他洞明世事、不悲不喜，但黄庭坚的诗中，苏轼只是一个醉客，行走在绝无人至的山径上。

从"心似已灰之木"，到"应在万仞峰前"。一个人要经历何等高逸，才能有死灰般彻底的失意呢？又要经历何等失意，才能遁入如此永恒的孤独？

或者说，他是悲喜全在，醉醒不分的，他是微醉的，却出奇的清醒，因为落叶悲伤，也因为飞花欣喜。感情越丰富，他才越真实，才让人越惋惜。

苏轼长逝后，黄山谷与友人登樊山，途经松林之中一座亭阁，

夜听松涛，感念之际，写下：

　　晓见寒溪有炊烟，东坡道人已沉泉。

　　寒溪之上并非寒山，炊烟之下应是人烟，这便是对苏轼最好的怀念吧。

<div align="right">2020 年 3 月</div>

03

李唐·人生一渡

国破山河在，人非殿宇空

1127年，李唐60岁时，北方的金人南下，大宋山河皆破碎了。

他的画院里空空荡荡，中庭一片寂静。有黄雀停在西方的藤萝树上，少顷一阵风来，转眼又飞散。庭院中只余下一地的秋光，只余下一间画房。

桐木的大案小几还支着，新裱的宫绢依旧晾在壁上，纱帷之后，李唐独坐孤榻、一动不动，不知要去何方。

很久未曾这么安静了，在画院供职十三载，他已须发皆白，

忙忙碌碌的画师生涯戛然而止，忽然不知何处去，不禁令他回首往事：

三年以前，徽宗命他去画艮岳[1]——那是天子倾尽半生修造的园林，主峰万岁山隐现在一片烟霭之中，像一个隽永的符号，仿佛将矗立在皇城的西北，永远不会倾倒。

有感于它的崇高与威严，1124年，李唐画下了《万壑松风图》，他没有沿用前朝画院领袖郭熙充满古典气息的画风[2]，而是向更久远的过往追溯，传袭宋初关仝、范宽厚重坚实的面貌，成为一幅承上启下、光耀万世的千古名作。

仰视这幅高达两米的画作时，人们往往先震撼于雄伟的气魄，随后感慨于严密的画面，以及继之而来的压迫感。不过是一座石山、一片松林，却如同黄钟大吕般发出正大、庄严的钝响，叩击在观者的心上。

一幅画的成功与否，正在于它给予人的感受，是否超越了它

1. 北宋政和七年（1117），徽宗赵佶采纳方士进言，于全国网罗奇石花木，于皇城东北角修建皇家园林"艮岳"——"艮"即指东北方位。宣和四年（1122）竣工，占地800亩，极尽风雅，五年后即毁于靖康之难。

2. 郭熙早年好道云游，中年进入北宋宫廷画院，画艺非凡，盛极一时，成为宋神宗时期最著名的画师。流传有《早春图》《窠石平远图》《树色平远图》等名迹，画风既继承宋初主峰堂堂的气魄，又充分发挥云气烟雨之用，营造出变幻迷离的画面。

·李唐 万壑松风图 台北故宫博物院藏

李唐·人生一渡

的形象本身。

《万壑松风图》予人的雄伟与强健，一部分源于李唐在画面中选取的元素——松与石：它们在造型上共有苍劲硬朗的特征，仿佛都意欲挑战时间的流逝，因此使人联想起坚毅不屈的品质，带来庄严肃穆的气氛，产生正气凛然的感触。

另一部分则在于它们表现的形式：以骨骼般强劲的线条勾勒边际、骤雨般密集的墨痕铺陈内容，再用斧凿般有力的笔迹皴擦出转折和层次，画面仿佛一块完璧，被雕凿出沟壑、溪流、山径、林木，每一处都紧密连接着彼此，浑然成为一个整体[3]。

与郭熙的名作《早春图》相比——如果他画中深谙道法、形似游龙的山水像一片流云，时刻都在变幻[4]，那么李唐想要的，是

3. 在《万壑松风图》中，画面的动势呈现一种集中、紧绷的状态，这是由密不透风的松林与不作留白的山峰共同构建的，画家使用极细的流泉与几抹游云来反衬山峦的雄伟，同时以顿挫有力的小斧劈皴描绘山石的质地，这些因素共同组成了端正庄严的画面，山峦端坐在中央，天地被明确分割开来，笔法健硕、墨色沉郁、气势逼人，进而表达北方山势浑沉给人带来的压迫感与厚重感。

4. 郭熙的《早春图》，则呈现出一种松动、飘散的态势。大量不露山根的峦岭、从远处萦回数道的溪泉，轻松游弋的笔触与氤氲的墨气相交汇，使天与地的界限不再分明。画面从近处的山石与双松开始，像游龙般交错排布在辽远的空间内，向上的山峰推向远处，林立的楼观被挤压进深谷，轻柔的质感与腾挪的动势都能明显区别于《万壑松风图》，作为另一种神韵的传达。

成为一块磐石，伫立在时间的长河之中，无论水流怎样冲击，都不能改变它的姿态。而二者共同的目的，正是古人对山水画的终极追求——以画的形式，获得人格乃至精神的永存。

这即是北宋，可能是大唐的三分豪气犹存，依然回荡着金戈铁马、气吞山河的钟鼎之声。这即是北宋的山水，哪怕画面的气质相别千里、表现的形式大相径庭，最终的追求仍在于以人的一支笔，触及宇宙的永恒。

正如伟大的思想总诞生于历史的根源，随着时间的车轮滚滚向前，当现实的逼迫愈发急切，必然将促使人们放下永恒，转投眼下。于是靖康之变，金人灭亡了北宋，永恒的山水也从此消逝，《万壑松风图》终成绝响。

但李唐的人生还没有结束，此刻金人破城，同僚逃散，他仍然沉浸在对艮岳的回忆中，听着府门外愈来愈近的马蹄，面对自己不能回避的命运。

空歌拔山力，羞作渡江人

赵宋气数未尽，终究没有灭亡，王朝偏安江南一隅，史称"南宋"。

李唐的命运没有终结，他侥幸逃离了随同徽宗押往北地的队伍，独自经行太行的重重峻岭、桐柏遍野的玉林，渡过长江，来

到王朝新的中枢——临安。

渡江那一日，天色阴沉，空气中弥漫着萧索的气息，李唐来到江畔，他遥望对岸的南方，心中五味杂陈。

渡过长江，意味着他再也回不到故土，意味着他所身系的北宋王朝从此成为回忆，他所试图恢复的宋初气象，再也没有理由振兴，他所追求的永恒，或许已化作一片焦土。

但他还是登上了客船，驶入茫茫的长江中。本来宽阔的江面于他仿佛一趟没有尽头的逆旅，他不敢想，也不愿想那些被掳的亲友、离散的家人，但他又忍不住回忆起艮岳缭绕群峰的白云、翰林院玉堂中落下的斜阳、汴京往日繁荣的烟景，以及画房外的那株藤萝。

在未来，还会有机会施展他的抱负、创作他心中的山水吗？

摇落江天里，飘零倚客舟。江山西风呼啸，吹得船帆正饱，波澜起伏之间，小舟摇摆不定，同船有人掏出一支笛箫，吹奏《阳关三叠》[4]。

渭城朝雨浥轻尘，客舍青青柳色新。

劝君更尽一杯酒，西出阳关无故人。

4. 《阳关三叠》，古曲名，又称《阳关曲》《渭城曲》，是据唐代诗人王维绝句《送元二使安西》谱写的名曲，自古用于抒发离别之情。

·李唐 江山小景图 台北故宫博物院藏

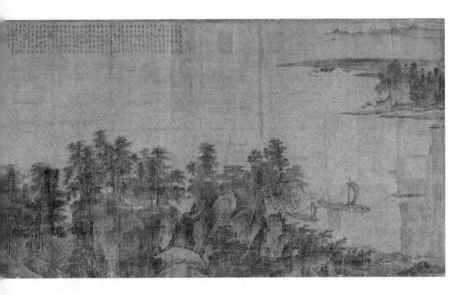

李唐·人生一渡

渡过长江，李唐回首江北，画下《江山小景图》。

相比《万壑松风图》雄伟的气魄、恢宏的画境，这幅长卷之中：乱石叠嶂、丛树纷综，隐隐使人感到萧条与零落。

是啊，江山半落，家国凋敝，谁还有心情再作从前那样中锋鼎峙、睥睨万物的山水呢？

低垂的天幕下，林木仿佛在风中不安地攒动着，耸峙的巨石盘踞交错，景物如心绪般起伏不断，流露出动荡的气氛。这股气氛来自于林间那条断续的小径，延伸在嶙峋的岩壑之间，时隐时现、蜿蜒蛇行。它是画卷的构图线，影响全卷的动势，观者的视线不自觉地追逐着它，一会陷入茂密的丛林、一会越过陡峭的山涧，不难于此体味路途的曲折与内心的纠缠。

《江山小景图》中，虽然李唐依然使用极具个人风格的斧劈皴，

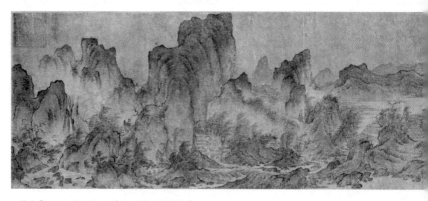

·燕文贵　江山楼观图　日本大阪市立美术馆藏

山石的造型也仍旧劲挺有力，但构成画面的用笔已然松动。

首先，此前主峰式的构图瓦解了，画面的中央被打碎，绝大多数的景物都积压在画卷下部，这似乎预示着复兴宋初关仝、范宽中峰鼎立风格的愿望从此落空。

其次，山石的轮廓不再封闭且肯定，笔触呈现出零碎的面貌，岩石上丛生的杂草更增添了萧索的意境，反映出此刻创作者内心与创作《万壑松风图》时的巨大反差。

在《江山小景图》以前，北宋的山水长卷，大多致力于表现空间的辽阔巨大，例如燕文贵《江山楼观图》、许道宁《秋江渔艇图》，景物的视角与比例都很远；即便是着力刻画近景的王诜《渔村小雪图》中，构图的重点仍然在于依赖远与近的对比，体现强烈的空间感。

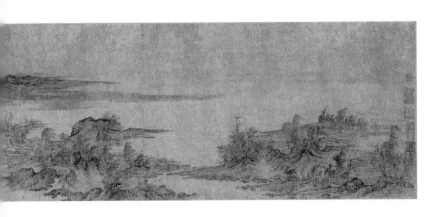

而《江山小景图》中，李唐所关心的只有近、中景的山林岩壑，他通过一条延伸的小径强调视线的横向移动，上方只留下点缀式的远景，同时依然保留主峰，成为北宋至南宋画风演进的里程碑式画作。

最终，越过林木向远处眺望，则能望见一片江天，水面烟波浩渺；遥远处，故国只留下几座山影，伴随悠远的洞箫声，陷入一片迷离之中。

故人皆是梦，陈事只如风

靖康之难后，徽、钦二宗被俘至五国城，中原的文物、书画纷纷运往北方，艮岳夷为平地，汴京废作荒城，中国画师们自古遵循的古法"传移模写"就此失去了可以学习与依照的对象，除了少数随着离民一同逃至江南的画作外，关于北宋曾经辉煌的山水，剩下的只有记忆。

南宋建炎四年，高宗赵构逃至位于浙江南陲的永嘉，可能是终于远离了追兵，他的心情渐好，改元绍兴。第二年，1132 年，南宋王朝定都临安。

此时，李唐已在江南漂泊了五年。渡江之后，他的生活与汴京截然不同，失去了画院的庇护，又逢新朝百废待兴，面对热衷

于浓艳花鸟画风的江南，李唐的山水无人欣赏，他在困顿与无奈之余写下一首诗：

云里烟村雨里滩，看之容易作之难。
早知不入时人眼，多买胭脂画牡丹。

这场困顿还在持续，直到绍兴八年（1138），漂泊 11 年的李唐才被重新召入高宗的南宋画院，复归待诏原职，授予象征王朝最高画师的金带。

建炎南渡，中原扰攘，唐遂渡江入杭，夤缘得幸高宗，仍入画院。
——庄肃《画继补遗》

同时被召回的还有众多北宋的遗民画师：李迪、杨士贤、苏汉臣、朱锐、刘宗古，一时间，南宋的画坛仿佛在沉寂 10 年之后忽然复活，随着李唐的回归，派生出一股欣欣向荣的新潮。而此时的他已年过古稀，是一位垂垂老矣的老人了。

在高宗的画院中，李唐画下另一幅传世手卷《长夏江寺图》。

这幅设色浓重、构图大胆的画卷无疑是李唐晚年的力作，同时象征着他看向更久远的源头——唐人。在他的心中，江北可能回不去了，但目光还能望向更远，望向从前那个恢宏强盛的时代。

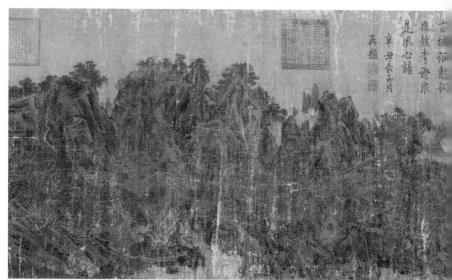

·李唐 长夏江寺图 故宫博物院藏

李唐·人生一渡

画卷中，群山罗列、峰峦映带，景物布置得极为密集，积压在画卷的中部，卷首与上方水天一色的留白则一尘不染，与之形成疏可跑马、密不透风的强烈对比。这种仿佛握拳一般将动势全部集中在画面中央，几乎不留下喘息余地的布局，几乎可以视为《万壑松风图》纵轴在横幅手卷上的再现。

为了强化厚重、密集、不留缝隙带来的视觉冲击，幅中的线条苍劲狠辣，比之《江山小景图》的迷茫，李唐似乎又重拾自信，恢复往日力能扛鼎的用笔之中。

同时，浓重的石青与石绿之间勾勒出缥缈的游云，远山像符号般穿插在峰峦的缝隙中，屋舍表现出唐画一脉相承的古拙特质。

在徽宗的北宋画院中，李唐的画作便表现出强烈的复古倾向，这种倾向同时体现在他的字号——"晞古"之中。《长夏江寺图》

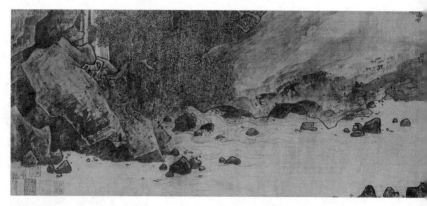

·李唐　濠梁秋水图　天津博物馆藏

中表现出的构图与设色，大约能作为他追溯唐人风范的佐证。可能正因如此，备受打动的宋高宗赵构在画卷后为他题跋道：

李唐可比唐李思训。

这一时期，李唐在试图从画面复古的同时，也在进行着"画意"的复古，创作《洛神赋图》式以人物事迹、典故为旨的复合性绘画，例如他取自《庄子》典故子非鱼的画卷《濠梁秋水图》，以及追忆商末伯夷、叔齐不食周粟典故的《采薇图》。

画卷中，他的笔法依旧强健如初、皴擦愈发随心所欲，但遗憾的是，我们再也没有看见《万壑松风图》一般的巨制，李唐也终究未能抵达他所追求的永恒。

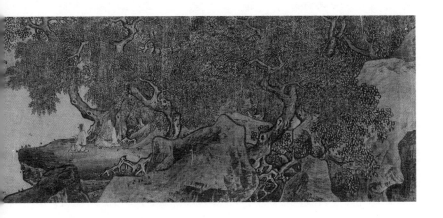

却秦振英声，后世仰末照

人生的暮年，李唐的日子相对平缓，年近八旬，享受着南宋画院的最高礼遇。他的画风深受高宗喜爱，复古的主张又得到朝野推重，随着政局的日渐稳定、御府收藏的日益完善，李唐似乎成为了一个传奇。但他的大部分的精力可能在于培养后继者，其中最为著名的一位，是他逃亡羁旅中收下的弟子——萧照[3]。

后者继承了李唐的画风，无论山石还是树木、点景，都传袭老师的手法，几乎可以与之比肩。在他最负盛名的画迹《山腰楼观图》中，萧照更勇敢地将构图再一次改变——使主峰离开画面的中央，偏置于一侧；并且愈加拉开近景与远景的距离，进一步释放画面中的空间，运用更简略化的远景，打破了此前山水画中部分与全体的精致界限。

这种影响，直接体现在后来的南宋画院双璧——马远与夏圭身上。他们同样以李唐为师，并且将疾风骤雨一般的李氏斧劈皴演化为劈金断玉般的"大斧劈皴"，完全地解放了笔锋，也将水墨的意趣发挥到极致。

于是，由五代沿袭而来的——以远观视点描绘主山的大观式

3. 萧照，山西人，活跃于两宋之交。据传靖康之难时入太行山为寇，路遇李唐，拜师追随，随之南渡，于高宗朝任画院待诏，是李唐之后首屈一指的画师。

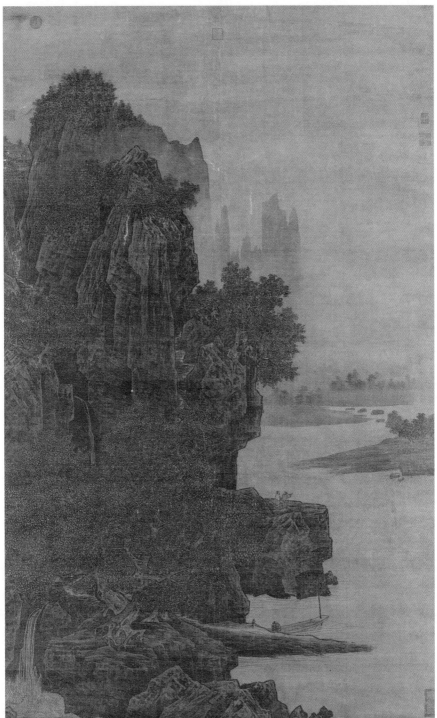

· 萧照 山腰楼观图 台北故宫博物院藏

山水，终于从此转入"将物象拉近的近观式山水"与"展现对象部分特写的截取式山水"，人们观察的方式、欣赏的方式随之改变，历史迎来山水画新的纪元。

除了萧照与马远、夏圭，李迪、刘松年、阎次平、阎次于、李嵩、孙君泽、刘贯道、王履、戴进、吴伟、周臣、唐寅……无数载入史册的名字，昭示着李唐对后世的影响。

即便是极力排斥南宋画院的赵孟頫，也在画作的题跋中表达出对李唐的倾慕与恭敬。他几乎凭借一己之力继承了北宋绘画，此后又一手开启南宋山水的先河，孤身一人，成为中国画史中最重要的节点。

如今，李唐的巨制《万壑松风图》与范宽《溪山行旅图》、郭熙《早春图》一同，作为台北故宫最为重要的藏品，称为"镇院三宝"；《长夏江寺图》则与王希孟《千里江山图》、赵伯驹《江山秋色图》并列，成为故宫博物院所藏最为珍贵的三幅山水长卷。

而这一切，都源自于 1127 年的那次渡江，李唐怀着对故国永远的眷恋，踏上南渡的客船。那艘小船荡开的，不仅仅是两宋的交替，还有中国绘画史的巨大变革。李唐所改变的也不仅仅是自己的命运，还有命运之后，他冠绝古今的伟大影响——至今犹存。

2019 年 3 月

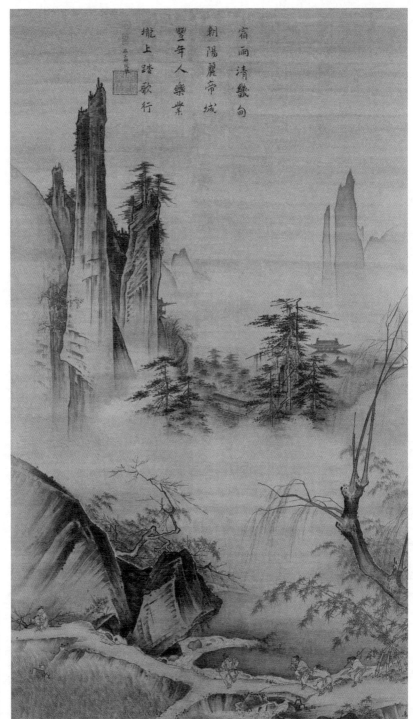

宿雨清畿甸
朝陽麗帝城
豐年人樂業
隴上踏歌行

·马远 踏歌图 故宫博物院藏

黄公望·至正的绝响

士气

黄公望出生那一年，1269 年，南宋日暮途穷，理宗的北伐化为泡影，继位的度宗沉溺酒色，代政者贾似道隐瞒战事，时局渐渐落入不可挽回的深渊。

这一年，钱选 30 岁，他数年前进士登第，却因为政治昏暗终

未入仕，蹉跎岁月，流连诗画，岁及而立，已生隐士之心；[1]

龚开 47 岁，时任两淮制置使，致力复兴国事、巩固民生，等待他的却是官场贪墨成风、社会百业萧条，疮痍满目、民怨沸腾；[2]

面对权臣误国，年近花甲的禅僧牧溪挺身而出，怒斥旧友贾似道，遭后者遣人追杀，不得不隐姓埋名，诈死逃生；[3]

辗转官场、忠义直谏的文天祥，正因同僚议论而被罢职归乡，满腔抱负化作春水东流，深感人心险恶，意欲栖隐林泉。

这些人，大抵勾勒出那个时代文士的处境——怀才不遇、有志难酬，生不逢时。

历史的车轮之下，任何人与物不过是草芥尘埃，唯有接受碾压。南宋长久的对外妥协与内部腐朽，不会因为多一个岳飞便扭转乾坤、重整旗鼓，也不会因为少一个贾似道便敛清四野、避免亡国的结局。

..

1. 钱选，字舜举，是南宋遗民中最具代表性的文人，"吴兴八俊"之一，与赵孟頫齐名。他入元后隐逸不仕，以画言志，怀思故国，至死不渝。其画技非凡，山水、人物、花鸟皆精妙，提倡"古意"，气息远追晋唐。

2. 龚开，字圣予，画风怪诞，书法朴拙，自成一家，是与钱选类似的元代复古主义大师，并与后者一样，对元朝统治怀有无法调和的抵触。

3. 牧溪，佛名法常，南宋画僧。他以充满禅意、不加雕琢的粗笔水墨画为后世称道，但在当时不为人所重。其画作大多远渡日本，深刻影响了 13 世纪及之后的日本画坛，被日本誉为"最高"。

　　13 世纪的下半场，注定是一场文人志士的悲剧。在四人之外，还有无数仁人志士，身处时局之中，或励精图治，或寂寞消沉，或隐姓埋名，或惨遭不测。

　　悲剧之中，黄公望出生于常熟城内子游巷，他原本姓陆，名坚。南宋军民至此，唯有以坚持为念，但面对来势汹涌的元军，坚持 300 余年的王朝大厦将倾，再也坚持不住。

　　1273 年，拱卫江南的重镇襄阳城破，元军长驱直下，势如破竹，不可遏制，时局很快陷入瘫痪；两年后的 1275 年，陆坚 7 岁时，家乡常熟失陷，父母相继离世，生活贫苦不堪，他被过继于永嘉黄氏为嗣，改姓黄，名公望，字子久。

　　又过去一年，1276 年，元军攻占南宋都城临安，宋幼帝赵㬎降元，南宋国土尽失。

　　最终，1279 年，崖山之战，十万军民投海殉国，历经 319 年的赵宋王朝就此灭亡，文天祥在狱中写下：

　　命随年欲尽，身与世俱忘。无复屠苏梦，挑灯夜未央。

　　次年春，文天祥被押往燕京，狱中忽闻窗外歌声传来，雄浑壮丽，犹如出自瓮中，他问狱卒声音从何而来？狱卒告知：此乃北地歌谣《阿剌来》。

　　文天祥怅然叹息：

此黄钟大吕之声，南人不复兴矣。

王朝愈兴盛，其音乐愈雄浑；王朝愈颓朽，则艺术也愈衰靡。南宋的绘画到理宗朝，为应和公卿权贵，日益巧研于思，已然极尽精致。这种精致主义带来许多画面上的变化。

例如在山水之中，人们不再追求恢宏的气魄，而是着重于描绘细节，用云烟变幻背景，营造镜头聚焦般的效果；又例如在花鸟的描绘上，花卉、禽鸟、昆虫，精致得无以复加，也因此成为

·马麟《红梅孔雀图》正是南宋精致绘画的代表

园囿中的玩物，山野之气扫除一空。

　　并非指精致不可取——细腻的画作足有值得欣赏的价值。但物之愈发精巧，往往距离它的本质愈远。南宋日复一日对精致生活的追求中，绘画的初衷、复国的夙愿，似乎都被慢慢遗忘在临安的柳浪莺啼里，无论国家还是绘画，五代的洪荒、北宋的豪迈，终于都由此走向衰靡。

　　遗民们看透了这一点，也恨透了这一点，亲身见证过家国被精致送入深渊，南宋院体画风在元代几近湮灭。人们追求的不再是"画"，而是"心"，是在浊世安顿自己，也是重新唤回遗失的那一股"士气"。

　　赵孟頫问钱选：

　　绘画之道，何以称士气？

　　钱选答：

　　如隶书。

　　钱选语境下的隶书，是与宋代帖学大相径庭的汉隶，它没有严格的章法限制，所以表现得饱满、生动、真实，较之宋人法书中强调的提按、使转、行气，古隶取势平实，笔致天然，结构宽博，

·东汉隶书《张迁碑》

不假雕饰。

　　这正与士的人格追求一致，亦蕴涵古朴厚重的审美。这一时期的南宋遗民们——妥协为官也好、避世归隐也罢，一致表现出对中原久远传统的回溯与渴求；又因为元朝统治者对文学、艺术的不屑，绘画终成文人的自赎，催生出率性洒脱、超越窠臼、啸傲不羁的元画。

辗转

钱选的"士气"交付赵孟𫖯，再由后者的弟子黄公望所继承。

1295 年，赵孟𫖯辞官南返，画下名作《鹊华秋色图》。那年，黄公望跟随"东平四杰"之一的徐琰来到杭州，作为其手下书吏，寓居西湖，交游江浙。大约在此之间，30 岁的黄公望入室赵孟𫖯"松雪斋"，成为门下弟子。

赵孟𫖯身为宋室后裔而供职元廷，可能在此时影响了黄公望，埋下他心中宿命之论的伏笔。南宋灭亡时，黄公望年仅 11 岁，他尚不能体会"国破山河在"之痛；但在赵孟𫖯身上，他必然看得见"城春草木深"之哀。山河破碎，犹能收拾，内心破碎了，便只有戚戚荒草、妥协于世，哪怕入仕为官又如何呢？

在杭州的岁月一直持续到至大三年（1310），元武宗海山卒，即位的元仁宗爱育黎拔力八达十分仰赖赵孟𫖯的才干，召其回京任集贤殿学士、中奉大夫，官居二品，负责招贤纳才。

与老师分别的黄公望，结识时任浙江行省平章的张闾，跟随 4 年，依然任书吏，掌管文书账目。但张闾为官不良，元史述其"贪刻用事，富民黠吏，并缘为奸"，更"因括田逼死九人"于 1315 年被革职逮捕，黄公望也被累入狱。

是年，元仁宗已在位 4 载，通达儒学的他决定开科取士，重行中断了数十年的科举选拔人才。黄公望却身陷囹圄，就此错过

·在赵孟頫《行书千字文》题跋中黄公望自称"松雪斋中小学生"

人生最重要的一次机会。47岁这一年，他开始相信宿命，入仕的念头更淡了。

出狱后，黄公望寓居松江、杭州之间，以卖卜为生。他常常去拜访家财万贯的曹知白，意在见识其收藏的古代名迹，像赵孟頫那样追求古意；亦常常在外游历，交往文人雅士，活得越来越像一位隐者。

61 岁时，黄公望与好友倪瓒一同拜入全真教，真正成为一名道士，易姓名，号大痴，又称"一峰道人"。在他的同门之中，还有方方壶、杨维桢、张三丰等人。有时在月夜，他独驭孤舟，循山而行，行至尽头，孤坐湖桥之上，独饮清吟，时而抚掌大笑，声振山谷。人们远远望去，以为他是神仙。[4]

前声

如此生活 30 年，1341 年，元惠宗诛杀此前摄政的权臣伯颜，改元至正，取《礼记》"王中，心无为也，以守至正"，旨在一展宏图，中兴大元。一个政治励精图强、画坛风起云涌的时代就此揭开序幕。

至正元年，黄公望画下的《天池石壁图》，作为传世最早的黄公望画迹，气质中正平和、造境错综多姿。

画中描绘了苏州城西吴山的景致，因山顶有池，故名"天池"。画面由近处的苍松为起点，沿着蜿蜒的山脊上行，崖台漫布，营造跌宕的气势；泉壑纵横，铺陈高远的意境。犹如鸟瞰的视角之下，

4. 尝于月夜棹孤舟，出西郭门，循山而行。山尽抵湖桥，以长绳系酒瓶于船尾。返舟行至齐女墓下，牵绳取瓶，绳断，抚掌大笑，声振山谷。人望之以为神仙云。——鱼翼《海虞画苑略》

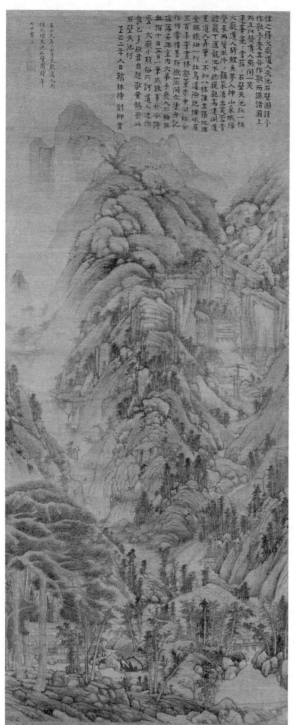

住之得大癡道人天池石壁圖計予
作款予愛其合作敢再識諸圖上
而且戲首人葉閒一笑

大癡道人繚鯉重草入神山采絨綠
毫末兩鬢冷顧氣滿出笑笑首
䇿杖兒雪巖石壁天池秋一幅
䇿巖下匯龍池水絕䇿亂高建閣道
里道入升筆不知八柱誰重張地椎
金繩鐵一何壯鳥道隘絕橫峰面
三百年李畫林憝董米中間拗合
作何容攒紊腕徵茄閒木涂升記
琢落峩眉全內大弟子畫入望梅無
血指一大癡俗所訂道人建閣
袤丈多撅君自起歌黃鵠參此

至已七年入日輪林待訓柳貫

石壁天池何

泰定元年十月大癡道人所
林仁傳天池石壁圖時年
七十有二

· 黄公望 天池石壁图 故宫博物院藏

·《天池石壁图》与《龙宿郊民图》的矾头

左侧的云谷、右侧的幽涧虚实相生，共同烘托出主山中正的气魄。

山间遍布的碎石，被称为矾头，容易使人联想起传为五代董源所绘的《龙宿郊民图》，它们避免了山体单调地与地面相交，为峦岭相叠创造出更丰富的变化。

构图则使人联系起以主峰为核心，营造出全景式画面的北宋山水。画中，黄公望致力展现连贯的空间，山峦像是往远端铺开，观者可以沿着溪泉追溯它的尽头，类似宋初《湖山春晓图》。

画的气质则继承了老师赵孟頫——用笔简略率真、不假雕饰；氛围浑然天成，流露出朴拙的趣致。他不再精心地刻画每一块山崖、每一条河流，而是更注重将其浑然融汇为一个整体；亦不再斟酌

云烟的穿梭、雾霭的变幻，转而以笔墨的疏与密、繁与简、松与紧、浓与淡，形成超越自然事物的新的节奏。

克利夫兰艺术博物馆收藏的《夏山图》（Summer Mountains）也作于此时。这幅画作中，黄公望上溯五代董源，佐证了他的传派——由董源至赵孟頫，再由赵孟頫至黄公望。

《夏山图》的尺幅不算高大，展示的空间却十分辽远。它很可能是对董源原作的缩临，同时构图完全集中在右侧，左侧仅留下虚无缥缈的山坳，意味着董源的原迹也许与《溪岸图》一样，属于一组通屏。

在这幅画作中，黄公望展现了他对董源深入的理解与绝妙的转化。空间的结构被塑造成三层：首先是近景坡岸，连接"之"字形的水流，视线随之接近水平地向深处推进，以展开辽阔的中景；接着，右侧的山脉陡然升起，左侧则借助渺小的村舍与交叠的平滩，加强画面的深度；最后，远山像屏障般遥遥矗立，山脚被云霭隐没，难以知其高远，它们将赋格般迂回的前、中部笼括其下，统一为浑然天成的整体。

云层流转，岩壑间树木飒飒摇动，习惯了《潇湘图》和《夏景山口待渡图》等画卷的开朗平阔之后，或许只有在这幅画作之中，尚能够一览董源高轴远致的风采。

黄公望对董源的继承，受到赵孟頫的影响，也源于自己的参学。在他的画论《写山水诀》中，他将元季山水的传派分为两家，

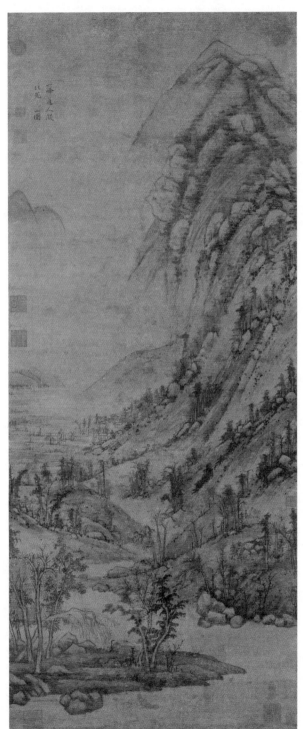

· 黄公望　夏山图　美国克利夫兰艺术博物馆藏

一家宗董源，一家宗李成，前者如赵孟頫、高克恭，后者如罗稚川、曹知白。

他作画亦有两种画风，一种浅绛设色，山头多用矾头，皴法以披麻为主，偶见斧劈，如《天池石壁图》与《夏山图》；而至正之后，可能因为心念之变，黄公望渐渐全用水墨，线条以草隶之法勾勒，愈加简淡逸迈。

至正

至正七年（1347），活跃在画坛上的人物很多，元季四大家之一的吴镇寓居嘉兴，常在春波门前写竹，是年画有《竹石图》；赵孟頫之子赵雍正值江浙行省任上，同年画了《挟弹游骑图》；夏永[5]时在杭州，作有《岳阳楼图》；是年还有王渊[6]作《秋景鹑雀图》，李升作《淀山送别图》等等。

这一年，黄公望结束云游，与好友郑樗返回浙江，居住富春山中，暇日于南楼作画，题曰富春山居。

5. 夏永，字明远，元代画师，以擅长描绘宫室楼宇的"界画"闻名。

6. 王渊，字若水，元代最出色的花鸟画家之一。

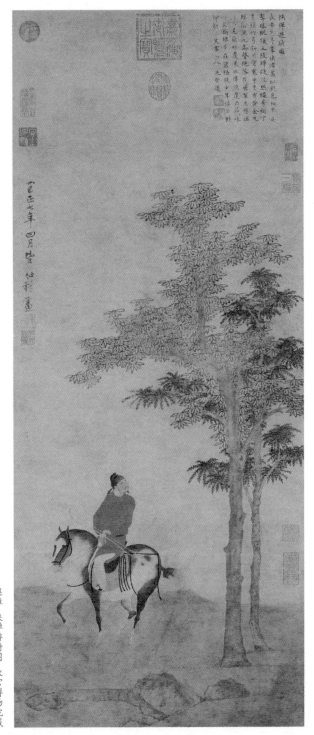

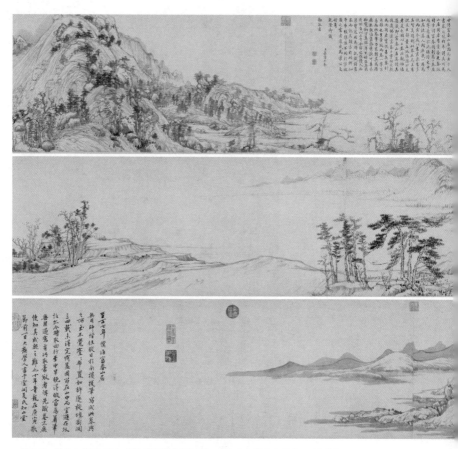

· 黄公望 富春山居图 浙江省博物馆藏（剩山图）/ 台北故宫博物院藏（无用师卷）

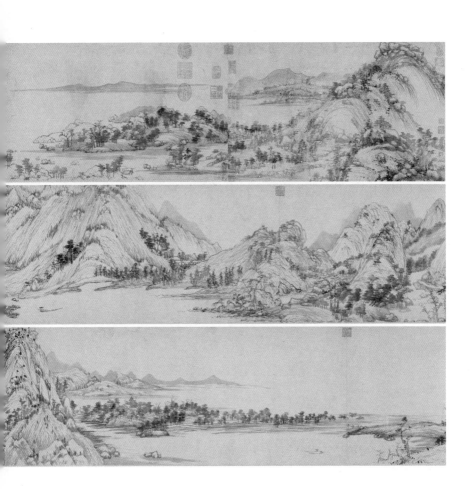

这幅堪比完璧之玉的稀世画卷，画在六张一米余宽的麻纸上，历时五年，至正十年才落款署。画卷描绘了富春江畔桐庐至富阳的胜景，被称为——"画中之兰亭"。

这幅画的价值古往今来被反复渲染，早已超越画卷本身。

它的面貌无疑是新颖的，线条借助书写性的用笔，画家的个性流露无遗；浓、淡、枯、湿的笔触反复叠加，展现出笔墨的趣味；与两宋的巨制——例如《千里江山图》相较，它显得过分简略。但观者似乎也因此自问——画，真的需要那么复杂、精致、事无巨细、面面俱到吗？

《富春山居图》中，除了林木与点苔，黄公望几乎只用勾勒，描绘出一条江流，营造出一个新的世界，时而苍茫，时而错综，时而旷阔，时而空寂。他不仅仅突破了笔墨、突破了线条、突破了形象的限制，更突破了心的限制，表达出他处世的态度、人生的追求。

82 岁，耄耋之年，经历一生波折，黄公望的内心愈发空寂，终日枯坐荒山筱丛之间，神情恍惚，或者独对江海，看激流风雨，岿然不动。[7]

7. 陈郡丞尝谓余言，黄子久终日只在荒山乱石、丛木深筱中坐，意态忽忽，人莫测其所为。又居泖中通海处，看激流轰浪，风雨骤至，虽水怪悲诧亦不顾。——李日华《六研斋笔记》

· 倪瓒《六君子图》中黄公望的题跋

　　他有时从怀中掏出自制的小铁笛，似乎是想念曾经与旧友泛舟吹笛的时光，而旧友大多故去；偶为老师赵孟頫的书迹作跋，老师却已辞世 20 余载。

　　但他的"士气"仍在！儒士的精神依旧，替倪瓒《六君子图》作跋时，他写道：

远望云山隔秋水，近看古木拥坡陀。
居然相对六君子，正直特立无偏颇。

正直，不偏不倚，光明磊落，它恰巧映照了元仁宗"至正"的理想，也成为"士气"的根本，融汇于子久的画风。在吴镇的散淡、倪瓒的清寂、王蒙的繁密之间，黄公望始终保持中正，势如写隶，不假雕饰。

他的画，怎么看都有一股平淡却坚定的力量，像在柔软江流有一幅骨骼，支撑起画面的起伏跌宕；那些仿佛不经意的落笔饱经时代的锤炼，像是一个哲人提炼出的至理，很深，又很浅，懂的人自然懂，不懂的人唯一笑之。

这即是元四家之冠，即是堪当"公望千岭，独见一峰"的大痴道人。《富春山居图》完笔之时，元朝的统治西山日下，时间又一次来到改朝换代的节点。次年红巾军起义，一年后郭子兴起义，又过去一年，张士诚、朱元璋相继登场，曾经横跨欧亚、盛极一时的大元，终于也将迎接灭亡。

人生的末段，黄公望画下《九峰雪霁图》。

可能是目力不复，也可能是内心归于简静，笔墨更加简略了，有些地方涂涂改改，有些地方干脆一笔带过。初观使人感到苍凉，群峰错落阴霾之中，气氛颇为凝重压抑；对之良久，便感明净空灵，意境悠远，犹非人间。

2020 年 4 月

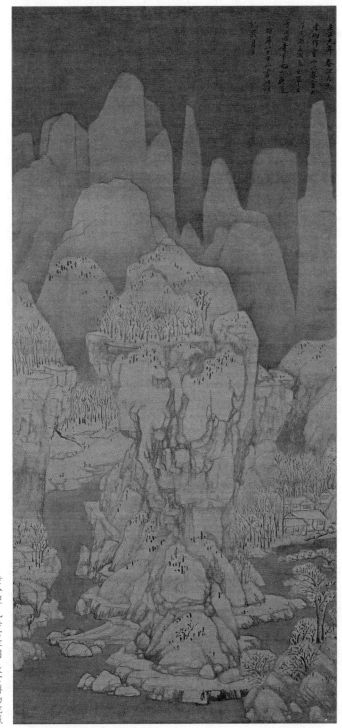

・黄公望 九峰雪霁图 故宫博物院藏

盛懋·我的邻居吴镇

引子

　　吴仲圭本与盛子昭比门而居，四方以金帛求子昭画者甚众，而仲圭之门阒然，妻子顾笑之。仲圭曰："二十年后不复尔。"果如其言。

<div align="right">——董其昌《容台集》</div>

　　据明代董其昌《容台集》记载，元代画家盛懋，曾经与元四家之一的吴镇比邻而居，二人绘画的风格不同，性格也大相径庭，本文将从盛懋的视角展开，用第一人称叙述他所见的吴镇。

与吴镇住对门，真不是一件好事。

最初时，我见他身穿布衣，每天在双湖桥头卖卜[1]，心想他不过是个穷道士，带着一囊算卦占卜的零碎。

后来，他把家搬到我对门，载着两车不算体面的行李家具，身后跟着像是妻子的女人，还有一位老叟，一名小童。

老叟看见我，咧起没牙的嘴，小童则拿袖子揩鼻涕，看也不看就从我门前走过。

若是有教养的人家，怎么会养出这样的仆人？我一边想，一边听见隔壁大婶神秘地压低声音：

"对门这位怪人，外表潦倒，形单影只，却据说是'大船吴家'的子孙[2]。吴家三代海运，航路向东去东瀛，向西往大食，用四乘的马车，兰那泰的女仆……"

——可在他身上，哪里瞧出半点富庶的影子？

也是闲话之中，我才知道——他的名字叫吴镇。

管他是不是富甲一方的吴家之后，吴镇的的确确是个怪人。

1. 吴镇少年喜好剑术，后与其兄长吴瑱一同受业于毗陵名士柳天骥修习易经，韬光养晦，转而热衷卖卜。吴镇家业雄厚，卖卜其实不为生计，而是作为修道的实践。

2. 吴家以海运为业，吴镇父亲吴禾统领家族产业，据说商路向西一直通到大食——即今天的阿拉伯，兰那泰——即今天的泰国，也在商路之中。

· 吴镇《嘉禾八景图》中的双湖桥

首先是穷得可怜，他家没有马匹，更无车轿，上午遇见他时，总是在卖卜的路上；下午遇见他时，则要么拎着水桶，要么背着柴捆。

他家也无人拜访，搬来有一阵子，也没见门前的拴马桩上拴过一匹马，更别提乘轿来的人了，偶尔有兜售胭脂杂货的小贩经过，吴宅也是门户紧闭。

除了卖卜，我只在其他地方见过他两次，一次是在河边，他正望着渔父捕鱼；一次是在城外，他独自走在回城的路上。

更令我好奇的是：据说他也画画，不过恐怕技艺不精——夫人告诉我，有几回她从墙外走过，隐约听见里面有女人叹息——一幅画也没卖掉。

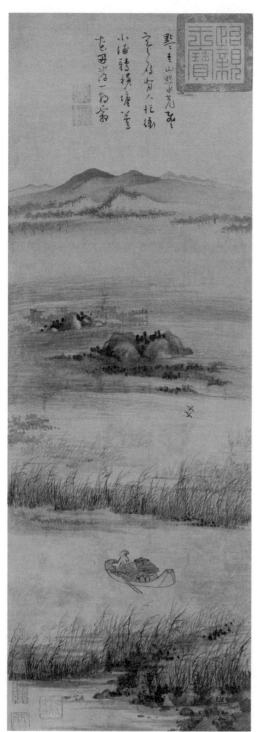

·吴镇 芦花寒雁图 故宫博物院藏

这就是了，又穷又怪，又从不见他应酬交往，一个闭户自封的隐士，怎么画得出好画呢？直到有一天，我去丹丘先生（柯九思³）家拜访，才第一次看见那位吴镇的画，一幅《芦花寒雁图》。然而意料之外的是，丹丘先生对我夸赞：

"子昭兄，仲圭此作，观之如入深秋，蓦然有寂寥之感盈上心头，与你不分伯仲啊。"

不分伯仲？我注视那件窄窄的挂轴，画着横斜平浦、芦岸汀州，其中一只小舟，上有渔父仰眺，小舟右侧斜上，笨拙的几笔似是两只芦雁，正在比翼而飞。

——这普普通通的画，好在何处？

我年幼时，曾见家父作《花树灵异图》——一幅长卷，展卷如入江南暮春，绿柳残红，鸟语花香，美不胜收；又曾画过《群仙图》——一丛水仙，根衬绿苔，云舒叶展，所谓"翠叶纷披小雪前，琴心缥缈忆成连"⁴。

3. 柯九思（1290—1343），号丹丘生，元代士人，官至翰林国史检阅、江浙儒学提举，擅长书法，交游广泛，是元代文人社交圈的核心成员。

4. 盛懋之父盛洪是一位职业画家，盛懋随其学画，所以最初为画工身份。盛洪的画作传世不多，但据说山水、花鸟、人物皆精，文中提到的两幅盛洪画迹俱未流传。

·陈琳 溪凫图 台北故宫博物院藏

　　少年时，我又跟随陈琳公习画[5]，老师画技来源于盛名遐迩的赵子昂，技艺精湛，堪能妙笔生花。我见他画的一只溪凫，临岸而立，仅用墨色即仿佛能见五彩，姿态神气逼人，笔迹宛若天成。

　　哪怕与他们相比颇为不才的我，也曾与诸公合绘《文会图》，其中：倪高士（倪瓒）绘远山，清邈绝俗；张叔厚（张渥）画人物，

5.　盛懋的老师陈琳（13—14世纪），字仲美，钱塘人，曾为赵孟𫖯亲传弟子，画艺精湛。文中《溪凫图》里的芙蓉与水浪即为赵孟𫖯所添。

直追顾吴；王若水（王渊）画鹤，顾盼生姿；边鲁生（边鲁）补竹，风姿绰约；子昂之子赵雍为题跋撰文，我则执笔众人之上的青松。

松江袁景文（袁凯）称我"夫以一指腕间，而欲有数十家之精采"——显然是过分夸奖；

卫九鼎谓我"能入赵吴兴室中"——多半也是给我面子；

陶南村（陶宗仪）更作诗说"只愁玉面无人画，须是传神盛子昭"，说我人物画得神妙——岂敢岂敢，与山水比，我的人物不算拿手——但无论如何，应物象形、随类赋彩，夺天地之造化，将万物最不凡处展现笔下，才叫作画！

吴镇这幅画，平平淡淡，不过是几丛芦苇、一只渔舟，寻常风景、寻常人物，这样的画，能算什么好画？岂能与我不相伯仲？

我心中这么想着，却怕扫了丹丘先生的兴致，没有多说什么，不过这么一看，丹丘先生的眼力与他的书法倒才真是不相伯仲。

那天我匆匆吃了饭，天色稍晚便回了家。我向妻子提及此事，她说：

"以官人你的才华，绝非对面那位隐士可比，咱家的门槛都快被求画之人踏破，对面的门环却还是崭新的呢！"

听了夫人的话，我舒服极了，心满意足去睡觉，然而却做了个奇怪的梦：

天气萧条，云麓低垂，我坐着一只小舟，游荡芦苇丛中，无

边无际、无止无休;

忽然，身边水花一响，两只芦雁自苇丛中惊起，扑簌簌地飞出苇丛;

我吓了一跳，紧盯着它们，却见芦雁飞着飞着，变成了两道笔画，摇摇晃晃升上天空。

不知怎么，自那之后，似乎人人都认识吴镇。在云西老人（曹知白[6]）府上，我见到吴镇的《渔父图轴》，在场一片称赞;

在玉山草堂，又见主人顾仲瑛（顾瑛[7]）出示《渔父图卷》，众人纷纷喝彩。

不过就是一片平山，几只渔舟，普普通通的景致，平平淡淡的笔墨，如此受到追捧，我实在不敢苟同。

又或许是题材使然？众所周知，每过一段时间便有新的题材流行，难道现在正流行"渔父"吗？

家父教我《楚辞》，曾有《渔父》一节：屈子在江边遇见一

6. 曹知白（1272—1355），元代文人交游圈的核心人物之一，藏书丰厚，画技精湛，与倪瓒、黄公望交往最为密切，画风以李成、郭熙传派为主，兼具文人画旨趣，是元代重要画家。

7. 顾瑛（1310—1369），字玉山，他也是元代文人交游圈的核心人物，家业雄厚，筑有玉山草堂，时常举行雅集，一时名流皆为座上之宾，最喜爱与杨维桢交游唱和。元末散尽家财，削发为僧。

· 吴镇 渔父图 台北故宫博物院藏

·吴镇 渔父图 上海博物馆藏

盛懋·我的邻居吴镇

位渔父，他感慨世道浑浊，清白无处容身，渔父却谓之曰：身在江边，如果世道清白，就洗洗帽子；如果世道浑浊，洗洗脚也是可以的。

后来我读《庄子》，也有《渔父》：孔子坐于杏坛讲"仁"，有渔父下船聆听，听罢感慨：孔子讲"仁"，躬身实践，却劳累身形，恐怕还要招致祸患，由此危害天性，离大道远矣！

这么一想，我颇为释然，渔父的境界较屈子、孔子更高，怪不得被众人如此追捧，看来身处风波之中的渔父，实则却是世间最了不起的高士。既然都以渔父为爱，那便让我来教教众人怎么画渔父。

这一天，我又在玉山草堂做客，带去我新作的《秋舸清啸图》，在近日所作众多渔父图中，这一幅最称我的心意。

为了展现超逸脱俗的画意，我让摇橹的童子穿上如雪的白衣，船舱中露出高士随身的阮琴，渔父则坐在古意盎然的铜壶旁，面对江山，长啸而歌；

我特意让他敞胸抒怀，透露出性格的洒脱不羁，更特意布置垂斜的秋树，将观者视线引向渔父的身前，使人人都能一眼注意到渔父的高逸之姿。

堪称完美的画轴，果然不负我望，立马引起满堂喝彩，觥筹交错之间，众人纷纷与我敬酒，我当然不会直言与吴镇一较高下，但看到大家的态度，我的心里已经十分明了。

· 盛懋 秋舸清啸图 上海博物馆藏

是啊，一个穷酸文人，或许能够画几幅应景之作，但我不过稍加认真地对待，便轻松超越他的成就，还有什么"不相伯仲"的可能吗？

那一晚，大家喝得十分尽兴，顾玉山的婢女弹奏琵琶，美酒佳肴源源不断地从屏风后呈上；我却不经意间关注屏风上的狂草，那显然是铁笛道人（杨维桢[8]）醉后所书，写道：

有限光阴，无穷活计，急急忙忙作马牛。

何时了，觉来枕上，试听更筹。[9]

好一个"急急忙忙作马牛"！讽刺得如此淋漓痛快，令我十分敬仰，连忙以此向主人敬酒。不料铁笛道人却摇摇头：

"这词非我所作，是吴仲圭（吴镇）的句子，我那日醉书于此，承蒙主人不嫌！"

又是那个吴仲圭？这名字如芒在背，如鲠在喉，像是吃了只苍蝇，惹得我心火难耐。更令人意外的是，主人仲瑛听闻，兴致阑珊地说道：

8. 杨维桢（1296—1370），字廉夫，号铁笛道人，博通文史，擅长书画，草书尤其绝妙，待人宽厚，与曹知白、顾瑛、黄公望、倪瓒等人交游。

9. 诗句取自吴镇词作《沁园春·题画骷髅》。

"忽然想起，前日吴仲圭也有一件《渔父图》，正在府中，嘻嘻，干脆取出一同欣赏。"

众人叫好，我也附和，心想：欣赏便欣赏，正好放在一块，好好较量。

不多时，众人转入书斋，仆人取来画作，两幅一同展开。

我的画自然不用复述，秋舸清啸，俯仰之间皆是高士之风。吴镇的画依旧很平淡，远处山峰林立，近处坡岸横斜；中间一条渔舟，渔人手持钓竿，身后斜挂酒壶——与我的高士相比，吴镇画得简直就是个山野村夫，全无洒脱风流、倜傥不羁的风度。

我本以为高下立判，不料众人各有所见，有人赞许我技艺精妙高超，也有人夸赞吴镇笔墨清润天真；有人说我的渔父仿佛阮籍、嵇康在世，有人则说吴镇的山水得董源、巨然之妙。

争执之间，夜色渐浓，高谈转清，不知在场的哪一位轻声说道：

"子昭兄的画，似乎生怕别人不知画中是一位高士；吴仲圭的画作，明明是再普通不过的渔父，却使人感到意境高洁。"

我起初不以为然，却被这句话激醒，不知为何，感到吴镇的画，好像确实有一种说不清道不明的意境。他不多用线，没有"骨法用笔"勾勒的轮廓；也不爱用浓墨，通篇以淡墨层层积累；他的造型更是奇特，远山方方正正、流水回转圆润，甚至可谓笨拙，但正从这些之中，画境莫名地清旷辽远，色调也变得细腻微妙。

反观我的画作，对比之下确实显得刻意，难道我精心构思、

目断煙波青有無
霜浦橛索漁樵
柳杏花浅酣鮮紅
筍与羞渓頭事

丁卯之二秋月梅道人真蹟
秀石海上两甫孚鑑

· 吴镇 漁父圖 故宮博物院藏

用意布置、处处追求完美的画作，还不如他轻描淡写般点染而出的戏作吗？

似乎是看出我的烦恼，仲瑛兄起身说道：

"子昭画意远袭赵松雪，近学陈仲美，是接续古意、以形御神的佳作；仲圭的画意则源自董源、巨然，不假雕饰、平淡天真，二者各有所长，难以比较……"

那晚的宴会持续很久，直到午夜方才散去，我却兴致全无，不记得如何回到家中。

自那之后，虽然登门求画者络绎不绝，我却总忍不住打量对门的吴府，依旧门可罗雀。偶尔走过他的园外，透过篱笆看见他教小童画竹，样子气定神闲，下笔挥洒自如，我却心绪难平，只想起他的渔父。

直到数月过去，方壶道人（方从义[10]）云游嘉兴，我有幸得到机会，陪他游历云间九峰。

这一天天气很好，我们沿着湖东放舟，前往云台庵去谒拜。湖山之间，道人与我对坐舟中，我忍不住向他提起此事。

10. 方从义（1302—1393），字方壶，龙虎山上清宫正一派道人，道名远扬，画技非凡，名噪一时。其画风传袭米芾、董源、巨然，兼善高克恭、赵孟𫖯之法，而后自出机杼，不拘形似，放逸超脱。

我自以为说得已经十分委婉，还是被方壶道人一语道破：

"那两幅画，我在玉山先生那里已经看过，都是不可多得的佳作，但确实如你言下之意，他的意趣胜你一筹。"

我一时语塞，装作在看湖面。风平浪静，水波不兴。

良久，方壶道人问我：

"子昭君，你的画中，渔人何以有高士之风？"

不待我答话，他自问自答道：

"但因有古器、有童子、有阮弦，形貌廓落、清吟长啸也。"

我点点头，他接着问：

"那吴仲圭画中，渔人又何以有高士之风？"

这回我没有答话，道人笑嘻嘻说道：

"但因无古器、无童子、无阮弦，唯见清流微风也。"

说罢，两人沉默无语，船工兀自摇橹，小船兀自行进。

远方群山如黛，水面纹浪轻移。天地间一片默然，只有清风吹过芦苇，船桨击起水浪，道人将手伸出舷外，拨弄一串浪花，而后水声响起，只听道人唱出一句偈语：

山水有清音，何必弹管弦？

说到底，我输得心服口服。

那天回家之后，夫人来对我说，今日又有好几位客人上门求画，

·吴镇 疏林远山图 台北故宫博物院藏

桌上放着他们留下的绢帛和定金。

"吴镇家中呢？"我问夫人。

"一个也没有。"夫人答。

2021 年 6 月

盛懋·我的邻居吴镇

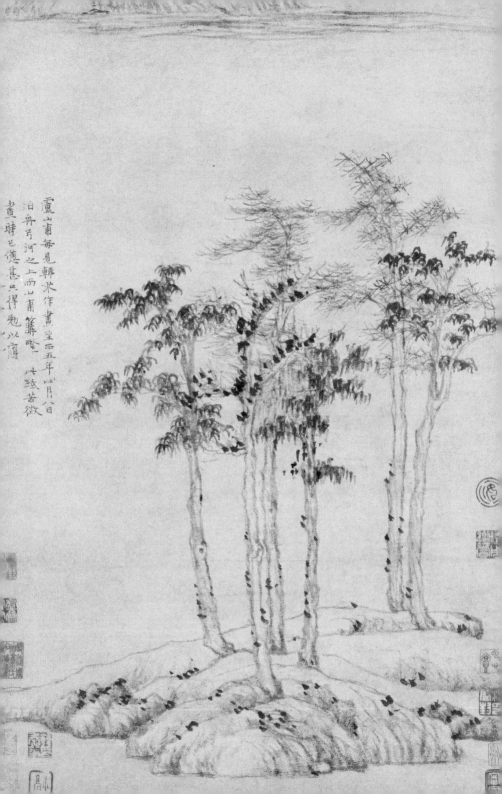

06

―――――

倪瓒·俗世之外

喜爱山水之人，恐怕没有不知道倪瓒的。

这位性情清僻、孤傲不群的文人，拥有无忧的少年、清散的中年、平淡的晚年，跨越元明两朝，一生逍遥自在，最终因孤高的画境而被载入史册。

后人说：他的画不一定是最好的，但他的境界一定是最高的；或者说，他即是境界本身——犹文之屈原、曲之广陵，是巍峨玉山之顶的孤松，始终被众人瞻仰，却无人能够企及。

君子

描述一位画家的风度，多少语言都显得苍白，必须观看他的作品，才能感受他的魄力。

《六君子图》，至正五年所作，倪瓒时年45岁，刚刚变卖家产、栖隐山林。幅中仅仅描绘了六棵树、一片坡陀、数座远山，除此之外空空茫茫，一尘不染。

山水之间，没有飞鸟、没有风波，画面仿佛是静止的，凝固在一个永恒的瞬间。远处山岫横列，寥寥几笔而已；中央则不饰一笔，留出宽广的湖面；近处的坡陀上，六棵树悄然林立，面对空旷的宇宙。

一股静谧的气质由此笼罩了画面，也同样笼罩了观者，人们自然而然地沉默，又发自内心地感慨它的干净。

树的姿态绝不是纵横的，全部笔直地立着，只是微微俯仰揖让；线条仿佛被水洗过——简淡、疏松，明明是枯涩的，却使人感到清朗温润；

留白之间，墨色若隐若现、似有似无，像飞鸟掠过水面，像白驹飞过间隙，山水也因此变得空蒙而虚幻，令人忘却了它们的实体，只留下它们的影子。

面对这样的山水，有时会产生一种幻觉：远山、湖面、丛树、坡陀，这既是平素惯见的山水，又是前所未见的天地，它仿佛是

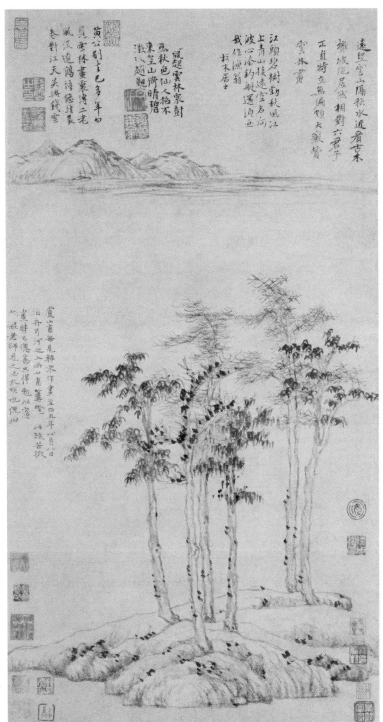

・倪瓚 六君子図 上海博物館藏

道——用寻常事物映射伟大的哲思；又仿佛是禅——在一花一叶之间，洞见宇宙的无垠。正如苏轼的词意：

浮云杳霭，孤鸿落照，灭没于江天之外。

这便是倪瓒，笔下展现出绝对的静止——没有空间的振动，也没有时间的流逝，一切只是一瞬，同样也是永恒；亦展现出绝对的洁净——似乎多一笔都是一种罪恶。正是这两者，成就了他高旷的画格，也成为古往今来文人之境的顶峰。

至洁

倪瓒的画，特点首在干净。

人生在世，有光便会有暗，有善便会有恶，所以人生最不可能避免的就是面对浑浊。

有些人选择同流合污，有些人选择委屈面对，有些人归隐山林，避而远之；也有如屈原者，洁身自好，绝不妥协。

倪瓒即是后一类人。他的洁癖尤深，据说时刻需要有仆从侍奉他洗涤，门前的梧桐树被每天洗濯，直至洗烂了树皮；遇到庸俗之人，他更要远远避开，生怕沾染一丝俗气。

他的孤傲亦深，吴王张士诚请他作画，他说："予不能为王门画师。"[1] 断然回绝，甚至撕裂送来的绢素；中年之后，他更散尽家财，乘舟浪迹江湖，自放猖狂之间，自谓：

东海有病夫，自云缪且迂。

书壁写绢楮，岂其狂之余。

这样的人，笔下的画当然也要一尘不染般洁净清高。

一幅画能够干净到何种程度，只消看看倪瓒便知。

《江渚风林图》，宽不盈尺的一幅小画，倪瓒58岁时画下。此时他已寓游吴地五年，行踪不定，漂泊太湖各地。画中的湖山可能源自他的游历，更可能全然出自他的内心。

哪怕初识山水的人，也会感到这幅画干净得过分——湖面、秋树、坡陀、远山，只有这些组合成简单的画面。线条与留白之间没有任何色彩、不见复杂的结构、不饰精巧的细节，只留下朴

1. 张士诚弟士信，闻元镇善画，使人持绢缣，侑以币，求其笔。元镇怒曰：予生不能为王门画师。即裂其绢而却其币，一日士信与诸文士游太湖，闻渔舟中有异香，此必有异人，急傍舟近之，乃元镇也。士信见之大怒，欲手刃之。诸文士力为劝免。命左右重加箠辱。当挞时，噤不发声，后有人问之："君被士信窘辱，而一声不发，何也？"元镇曰："出声便俗。"——《云林遗事》

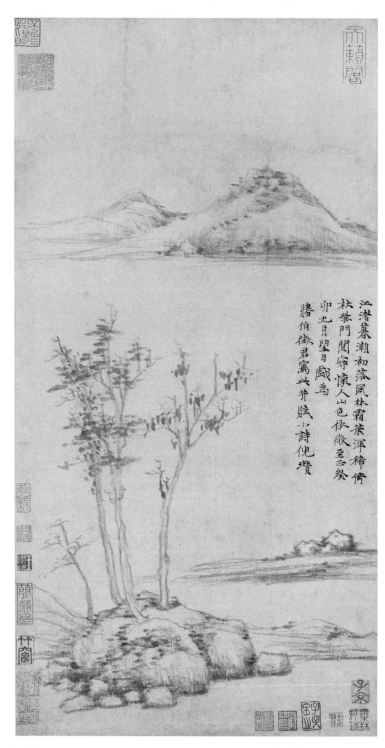

江渚暮潮初落風林霜葉渾稀疎
林柴門閴寂懷人山色依微至乙癸
卯九月望日戲為
勝伯徵君寫此并賦小詩倪瓚

倪瓚　江渚风林图　美国大都会艺术博物馆藏

拙的形状，将山水提炼为隽永的符号。

如果说，倪瓒行为处处好洁成癖、日日濯洗梧桐，有北宗"时时勤拂拭，莫使惹尘埃"的旨趣；那么他笔下的山水，则直抵南宗"本来无一物，何处染尘埃"的境界。

在这空旷的天地间，树石似真似幻，山水时明时灭，它们构成了这幅画，却又似乎毫不关键，没有任何重量，随时将隐没在一片莽远之间。

唯一的题跋之中，倪瓒写道：

江渚暮潮初落，风林霜叶浑稀。
倚杖柴门阒寂，怀人山色依微。

就这样，倪瓒用极克制的、减少到不能再减的笔墨，营造出空到不能更空的世界。好像只有这样的世界才符合他心中的画意，也只有这样的世界，才能寄托他在现世无处安放的理想、为他的洁净的灵魂所栖身。

这种孤傲的个性、寒邈的气氛，以及微茫的墨色，使人遥想面貌已不可捉摸的李成。同为清高不仕的画坛巨擘，李成没有倪瓒的好运，前者在无尽的失望中醉死客舍，后者则畅游云水，度过虽然飘摇却还算安然的一生。

与李成一样，倪瓒的画风影响深远，他开创了一江两岸、留

下大片江面的构图，成为沈周、董其昌等人的范示；而枯涩苍润、惜墨如金的用笔，则启发了渐江、程邃等明清诸家，成为文人山水的里程碑。但真正使他足以与李成比肩的，却是他在画中灌注性灵的所有，并最终孕育出的深刻哲理。

至静

于古于今，艺术的伟大始终在于：能使人以自身的渺小与短暂，对抗宇宙的无穷与永恒。

晋唐追求烂漫的盛放，试图超越人间的界限，抵达神仙之境；宋人则秉持理性精神，追求自然的本真，实现笔下的永恒。到了元代，异族治下，江山凋敝，刹那之间，烂漫与恢宏已为陈迹，剩下只有无处安身的哀愁，寄人篱下的苦闷，或者放隐山林的超脱。

倪瓒正处于这样的时代。在他之前，赵孟頫、钱选等人对复古晋唐做出过竭尽所能的尝试；黄公望与王蒙则从材料和对象入手，努力延续文人山水的命脉；还有曹知白、罗稚川，始终抱守北宋传统，孤独坚守李成与郭熙的画风。

而在复兴、发扬和坚守之外，倪瓒选择了另一条路——回归——将目光由外在投向内心，审视自我的永恒。

吾心即是宇宙，宇宙即是吾心[2]。对于倪瓒而言，追求外物不

如反求诸己，与其咬紧牙关抗衡时代的洪流，或是上下求索恢复前人的光采，都不如回归内心、达成性灵的统一，明心见性、抵达内心的宇宙。

为此，必须要有彻底的静。

韦应物有一首诗——

万物自生听，太空恒寂寥。

还从静中起，却向静中消。

在古代，人们视宇宙为寂寥，事物的生灭俱存在于寂静之中，一个"静"字，不仅是空间的无声，亦是时间的静止，二者重合，最终获得绝对的平和。

这平和犹如庄子所说的"撄宁"——心神宁静，不为任何外物所扰动；又如佛教所说的"寂灭"——不增不减，不生不灭，最接近宇宙的永恒。

倪瓒 72 岁时，画下《容膝斋图》。

2. 四方上下曰宇，往古来今曰宙。宇宙便是吾心，吾心即是宇宙。千万世之前，有圣人出焉，同此心同此理也。千万世之后，有圣人出焉，同此心同此理也。东南西北还有圣人出焉，同此心同此理也。——陆九渊《杂说》

画面中，一条江水分隔两岸，近处悄立着几竿寒树，一座空亭，远方是一片苍茫的山影。

作者既不强调山石的造型，也不营造变幻的空间，他只用朴实的物象、枯涩的笔墨、沉默的气氛，便搭建起一个迥绝于世俗的世界。在那里，秋水停滞、远山安然、无人的矮亭兀自坐落，一切落入彻底的寂静。

亭下不逢人，斜阳淡秋影。

——卞同《倪云林画》[3]

习惯热闹的人，或许会感觉这样的画面无趣，但所有的热闹都不过是短暂的，只有静默才是永恒。热衷于短暂，可能会时常感到人生不值得一过；而体会过永恒，才可能洞见自己的内心，抵达其中的宇宙。

这宇宙甚至体现在每一笔中。倪瓒的笔法，用侧锋卧笔向右行，再转折横刮；向左行则逆锋，再转折而下。因形如衣带反折，所以称为"折带皴"。这种皴法看似简单，却需要将笔墨控制得极其微妙，实不易学。

3. 云开见山高，木落知风劲。亭下不逢人，斜阳淡秋影。——卞同《倪云林画》

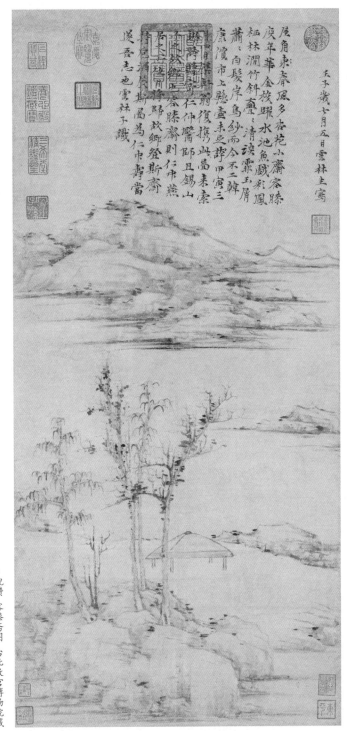

屋角春風多杏花 小齋容膝
廢年華 金梭躍水池魚戲 彩鳳
栖林澗竹斜 多謝玉屑
蕭蕭白髮岸烏紗 而今不二韓
康頃市上懸壺未必誇 甲寅三

壬子歲七月五日雲林生寫

月甲寅尚其
前復攜此圖來索
詩則[印]
[印]仁仲醫郎且錫山
[印]容膝齋則仁仲燕
居之所也[印]斯齋
居不遠歸故鄉則斯齋
[印]為仁仲壽當
[印]吾志也雲林子識

·沈周 云林苍润图 南京博物院藏

　　正因如此，倪瓒谢世后，历朝历代无数人试图效仿他的画风，其中不乏名士高手，却始终仅能学得皮毛，无人能够再现他高旷的境界。

　　吴门沈周，盛名不亚于倪瓒，在他的一生中，仿效倪瓒笔意之作不计其数，例如他的名迹《云林苍润图》。

　　相较于倪瓒，沈周的画明显更加热闹，10 米长的画卷内，山峦起伏、丛树参差，文士对坐林壑，渔舟出没岸浦，虽然沈周运用了倪瓒的皴法与用笔，意境却与之迥异。

可能沈周自己也意识到未能抓住倪瓒的精髓，画后的落款中，他自谓道：

> 倪云林……非易可学。余虽爱而不能追其万一，间为此卷，生涩自不足观，犹邯郸人学步，而并失其故矣。

邯郸学步、不及万一，这不仅是沈周的谦虚，也是在高手较量之间"差之分毫、失之千里"的道理。作为吴门领袖的沈周当

然明白此中奥妙，但他的个性始终像他笔下的人物一样，宽厚温和、平易近人，也就不可能、不需要像倪瓒那样孤寂凄清。

董其昌更对倪瓒推崇备至，常读董氏的人，甚至会感到他的眼中只有三人：王维、董源、倪瓒。他将三人视作"南宗"典范，视之为山水正统，自己亦不遗余力地模仿，留下数不胜数的致敬之作。

但是，董其昌将平淡天真、以画"自娱"作为追求，并不注重绘画的技巧。他可能善于捕捉对方的画意，但似乎缺乏再现画面的能力。从他效仿倪瓒的画作中，能够明确感到他在努力靠近前人，但始终无法控制画面的氛围。

一位师长曾告诫我：如倪瓒者，画看上去简单，似乎很好学，实则是"障眼法"，你看到的境界实际来源于高超的画技。

倪瓒的画，仅就控制毛笔的水分便足以难煞众人，何况他还在构图上作最难的减法、在墨色上营造微茫的层叠。迄今为止，真正获得倪瓒七分境界的，只有新安画派的奠基人弘仁[4]。

弘仁之笔，简直如另一时代的倪瓒。同样的枯涩苍润，同样的冷逸清高，同样的一尘不染。江渚之外，身处黄山重山叠嶂之中的弘仁，在画中营造出更丰富的面貌，而气质与倪瓒紧密相连。

《长林逍遥图》，高近两米的巨制，画中近处同样是一片坡陀、

4. 弘仁，字渐江，"清初四僧"之一，擅以倪瓒之笔，写黄山景象，笔墨高洁，意趣荒寒，是明清"新安画派"的重要人物。

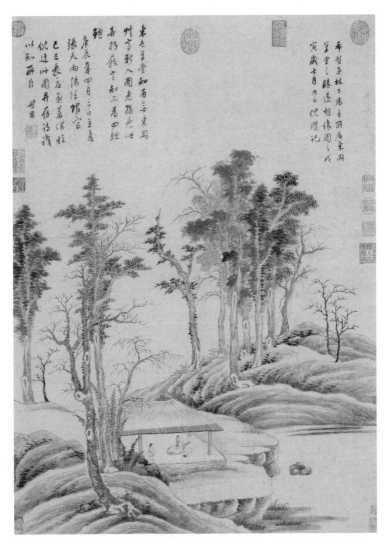

· 董其昌 临倪瓒东岗草堂图 台北故宫博物院藏

倪瓒·俗世之外

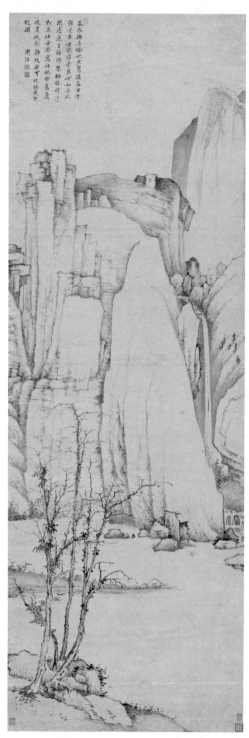

弘仁 长林逍遥图 安徽博物院藏

· 弘仁效仿"折带皴"的册页

几株寒树，其后依旧留出空旷的水面，没有一丝风波。但在远处，太湖平缓的山影被耸拔伫立的群峰取代。

与此前的沈周相较，弘仁也使用了不同的元素，峰峦错综、溪泉流溢；与王时敏相较，他同样将画面布置得很满，占据了空旷的湖面与天空。

但弘仁的画，依然满是倪瓒的影子，一尘不染、空灵冷寂，犹如另一个世界。

这当然源于他同样克制的笔墨、对枯涩线条的把握，以及微

妙的墨色，但真正将两者相连的，是背后一致的精神内核。

倪瓒有一联诗：

鸿飞不与人间事，山自白云江自东。

飞鸿不理会人间纷扰，白云兀自从山中升起，江水兀自向东流去，这反映了他的哲学——是空、是寂、是超然，但最终落在"一切有为法，如梦幻泡影"，在倪瓒的心中，心即是宇宙，那便没有挂碍，任凭自然。

弘仁《长林逍遥图》的题跋中，也有两句诗：

何如长林间，逍遥自解缚。
荣枯听时序，动息任吾乐。

不如身处山林、解开尘嚣的束缚，荣枯听从时节、动止任由心意。这种超然，是否正跨越数百年，应和了倪瓒的梦幻泡影呢？

无论如何，云林已成绝响，江渚之上，空亭之中，再无白衣狂士乘舟的身影，但在后世文人心中，始终有一个位置留予那个名字——倪瓒。

2020 年 8 月

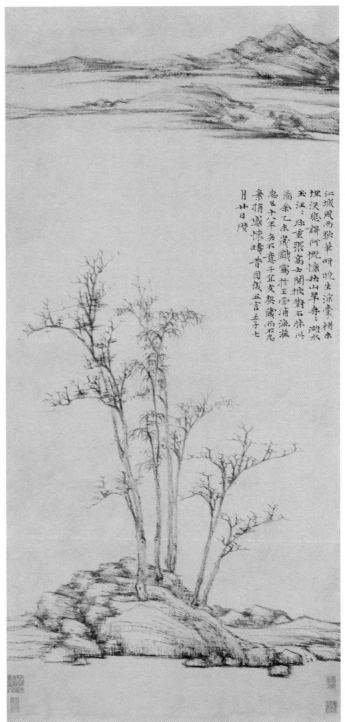

江城風雨歇筆研晚生涼囊槕未
埋汝悲誇何慨慷扶山罕舟湖水
玉汪汪珠重罷高士閒披對石林州
屬余乙未歲戲寓芬玉雲浦漁莊
忽巳十八年矣不意子宜又與藏而不忘
章揹感愴晴昔同成五言壬子七
月廿日瓚

倪瓚　漁庄秋霁图　上海博物馆藏

沈周·平淡是真

引子

绘画是记录，是表达，是感受；

是画者与观者的无声交流，也是跨越时间和空间的隔空对话。

无论目的何在，绘画艺术的目标，始终在向极致迈进——一代又一代的画家们，试图将对事物的描摹、对意境的追求、对画面的营造，展现得更超越、更绝伦。

于是，作为积淀深厚、历史久远的中国绘画，通过古人的不懈努力，表现力日益登峰造极。

以叙事绘画为例——唐人在《步辇图》中，用两组人物、一幅画面展现吐蕃使臣觐见太宗的盛大场面；而到了《韩熙载夜宴图》中，人物、空间、造景，随着画卷中的时间不断变幻，呈现出一整场盛大的夜宴，堪称叙事画的极致。

再以描写自然为例——五代黄筌为其子画下《写生珍禽图》，纤毫毕现、神态生动，已然充分展现出唐末画师对自然的观察之细微；而到北宋末年，徽宗赵佶的宣和画院中，禽鸟甚至超越视觉的真实，跨越维度，直抵传神之境。

正如历史没有超越《溪山行旅图》的高远，没有超越《容膝斋图》的寂静，没有超越《瑞鹤图》的雍雅与华贵，我们记住的艺术，或多或少，皆有超越时代、超越众人的极致之处。

·阎立本 步辇图 故宫博物院藏

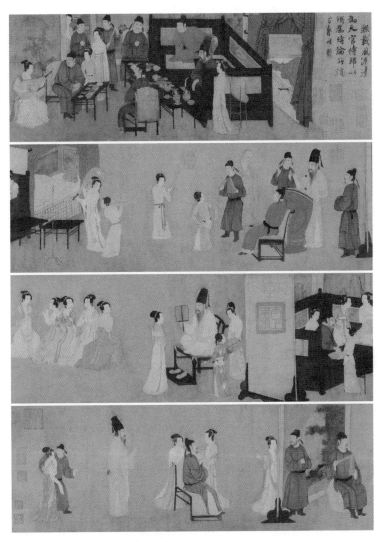

·顾闳中　韩熙载夜宴图　故宫博物院藏

沈周·平淡是真

那些画史中灿若星辰的名字——范宽极致的雄浑、李成极致的辽远、牧溪极致的空灵、倪瓒极致的静、王蒙极致的密，这些绘画冲击观者视觉与心灵的力量，离不开画家对画意的极致追寻。

——而沈周呢？

作为明代四家之首，与宋四家、元四家比肩的沈周，似乎既不见唐寅般才华横溢，也没有仇英的高超技艺，亦不如文徵明文心细腻。除了几件例如《庐山高图》的巨制外，沈周的画总是很平淡，无非是些自己的生活琐碎，朋友的交游踏访，吴地的悠然闲趣。

一抹青山，一带湖水，三两小人，或持杖，或乘舟，或寻径，简简单单，平平静静。这样的画，何以使他成为明代最伟大的画家呢？

或许，我们都需要重新认识一遍沈周。

三十一、四十一

沈周的绘画生涯，始于 31 岁。

像很多大器晚成的画家一样，他早年修习典经文赋，30 岁前后，因为一次寓意退避的筮易，从此决心隐居不仕，在离家一里的地方营建了自己的别业——有竹居。

在这座别业中，沈周度过了人生中的大部分岁月。这里修林

茂竹、四时清幽，自居寓的北窗可以望见虞山¹，或许正是隐居岁月，养成他安定的个性、平和的气质，也为他的画意奠定基调。

他一生不曾远行，好友吴宽称"石翁足迹只吴中"，多少有些夸张——沈周也曾游历稍远的西湖、天台，但始终不离江南。从他的诗中、画中，满眼是吴地的山光水色，他也由此传续董源、巨然与元季四家的传统，成为南宗在明代的集大成者。

约至而立之年，沈周开始学画。他的老师包括伯父沈贞、父亲的老师杜琼与祖父的好友谢缙。三人之中，伯父沈贞画风工整细致，文人气息浓郁，最早影响沈周；杜琼则是学习董巨与元四家的名手，谢缙更是专学王蒙、赵原²，他们启发了沈周最初的画风，促使他从容迈入修习南宗的路径。

1466 年，沈周与师友杜琼、刘珏合作的山水画卷中，由他所画的一帧《芳园独乐图》已然深得南宗法门，水准与同卷杜琼之作不相上下。

而在次年，41 岁的沈周画下一幅名垂后世的杰作。

1. 虞山，江苏名山，位于常熟西北，古名乌目、海隅，后因吴地先祖虞仲得名。虞山是江南文化的发源地之一，黄公望、钱谦益、柳如是、王石谷、翁同龢皆葬于此。

2. 赵原，字善长，是活跃于元末明初的山水画家，师法王蒙，画风繁密，有《晴川送客图》《陆羽烹茶图》等作传世。

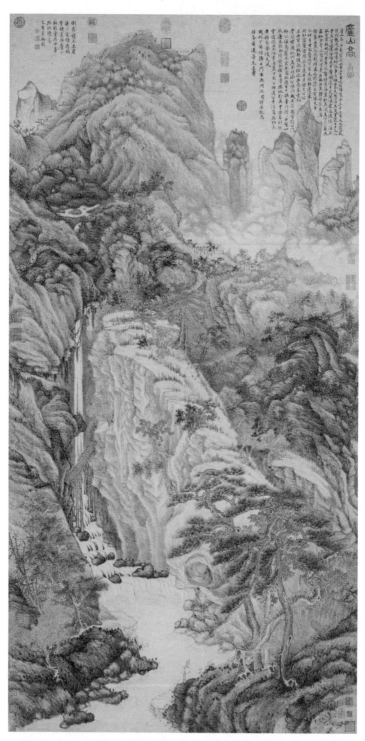

· 沈周 庐山高图 台北故宫博物院藏

·《庐山高图》与《具区林屋图》画面下部

　　为了给儿时蒙师陈宽[3]祝寿，沈周特地准备一件贺礼。他集合此前所学，以王蒙细润绵密的皴法，结合巨然矾头构景，创作《庐山高图》。他意在将恩师的人格比喻为庐山，巍巍然如长者之风。

　　《庐山高图》是沈周早年力学王蒙的印证。例如画面的下部，岸际交错、水流湍急，透空的太湖石与繁复的皴法，都令人立刻想起王蒙的名作《具区林屋图》；而上半部分涌动的云山，则显然出自学习巨然之后的创造。

3.　陈宽，字孟贤，号醒庵，明初学者，祖籍江西。他是元代画家陈汝言之孙，才学过人，吴中一带文人大多宗其为师。沈周 7 岁时拜入陈宽室中。

在这幅高近两米的巨制中，展现出沈周营造巨幅山水的能力，空间被划分为近、中、远多个层次，引导观者的视线向高远伸展；墨色浓淡变幻，形成错落有致的节奏；略施淡彩，点缀出丰富的林木。整体气势磅礴，细节工致精湛，从中可见他高超的技艺与情思。

事实上，沈周一生从未到过庐山，是因老师陈宽的祖籍在庐山，所以用庐山入画。画轴上方的跋文中，他这样写道：

尚知庐灵有默契，不远千里钟于公。

公亦西望怀故都，便欲往依五老巢云松。

——"说不定庐山与老师心有灵犀，不远千里，钟情于老师；而老师亦向西眺望，怀顾故乡，想要去那五老峰筑庐，栖隐松云之间。"画轴以此为主旨，将老师与故乡联结，祝寿之间，含义更深。

画下《庐山高图》后，十年时间，沈周或居或游，生活非常平淡。他既不经商，也不入仕，原本作为长洲大族，沈家担任吴地粮长，负责征收与解运田粮，后来也"得释徭役"，一身无事，全然寄心林泉。

平静而优渥的生活中，沈周乐于交游，外出必定拜访朋友，有竹居中访客络绎不绝。他一定很喜欢这些朋友，从许多小事可以见出。

例如，1473 年，沈周宿双蛾僧舍，遇好友文林——文徵明之父来访。两人一直聊到天亮，沈周欲留文林连榻而眠，而文氏"归

兴浩然"，执意离去。友人走后，沈周抑郁不乐，画了一幅《仿云林山水图》。

由于好友未能留宿，沈周像是赌气，又像是自嘲，借倪云林的寂寞山水排遣寂寞，可见他的性情真挚。他的画艺也自然在交游中日渐滋长、融会贯通，见地愈发深入。

在临摹好友刘珏《峦容川色图》卷后，他写道：

南唐时称董北苑独能之，诚士夫家之最。后嗣其法者，惟僧巨然一人而已。迨元氏则有吴仲圭之笔，非直轶其代之人，而追巨然几及之。是三人，若论其布意立趣，高闲清旷之妙，不能无少优劣焉，以巨然之于北苑，仲圭之于巨然，可第而见矣。

跋文中沈周对士人山水的脉络梳理相当有见地——他以董源、巨然、吴镇为一脉相承，深深影响了追随其后的董其昌[4]。尤其是吴镇的画作不以奇绝示人，而沈周却能看出"追巨然几及之"，可见他的喜好已由王蒙的繁复绵密、细致多姿，缓缓转变为吴镇清润旷远的画意。

4. 晚明时期，董其昌提出的"南北宗"论，成为中国画史研究的一个里程碑。其中他所谓的"南宗"，即遵循沈周的脉络，以董源、巨然至元季四家——尤其是吴镇，为南宗的主要传承路线。

五十一、六十一

51 岁，沈周平淡的生活被父亲病故打断，又逢长洲水灾，沈家陷入窘境。人生的低谷中，沈周画下一枝桃花。

一米有余的画面上，仅绘有一枝桃花——明明是代表春天的桃花，叶尖却已枯黄，流露一丝飘零的寒意。花下曲折萦回的枝干，用笔干冽，似乎也在诉说着低沉的心情。画意虽然微妙，不免使人叹息。

年逾半百，朝夕相伴的家人、交往亲密的师友之中，不少已如花落般纷纷谢世，花枝一旁的题诗中，沈周感慨：

九月无霜信，桃枝见细英。

向寒时正杀，得暖气偏生。

弱萼因风拆，微红借露明。

荣华虽顷堑，天地亦多情。

此时的沈周，开始力学北宋书家黄庭坚，强调笔画的力量与波折，结字逐渐舒张。他早年受父亲影响，师法赵孟頫秀逸严整的书风——正如《庐山高图》上的题字；中年后兼习云间二沈[5]，而对宋四家[6]用力更勤；直到 50 岁，他终于找到心中所爱。

黄庭坚的书法跌宕开阖、四维开张，气势如长枪大戟，与沈

花發年二三月今年九月見芳英一枝
偕得春消息莫道東風不世情

沈貞吉

九月無霜信桃枝見細英向寒時正殺
得溪氣偏生詔蕚因風抓微紅借露
明景華雛頃鑿天地亦多情

沈周

愧悅君恩記來真苦風廿雨不勝
春條紗輕擱燕脂頻擇波長門
不見人　　港重源

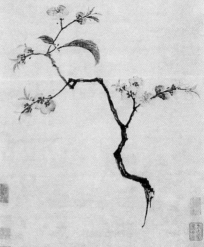

·沈周 九月桃花圖 上海博物館藏

周平淡温和的个性对比鲜明——可能是面对沉浮的世事，心中不免产生新的思考。在这种书风的影响之下，沈周 50 岁后，不仅书法逐渐变化，画风也随之由细变粗，愈发开朗。他早年由王蒙而来的细腻绵密，至此慢慢化入心中，不再显露笔端。

拮据岁月持续不久，得益于沈家的名声与沈周的交游，次年四月，太平知县袁道过访长洲，为沈周出资葬父，生活随之归于平静。沈周回到以往的闲适之中，但与此前相比，他似乎更加热爱生活、关注日常琐事，这一时期的年表中，常可见这样的记录：

秋，画《菜》并作诗赞之。

春，宿僧舍，雨霁月下观杏花赋诗。明日老僧索画，作《杏花图》。

七月一日，长孙某生，喜极，连夜题诗报韩襄。

九月九日，画墨菊以遣兴。

十二月，长孙夭折，作诗哭之。

除夜，吴升踏雪来访，杯酒笙歌，相聚甚欢。

5. "云间二沈"即活跃于明初的台阁体书家沈度（1357—1434）与其弟沈粲（1379—1453）。

6. "宋四家"即宋代最著名的四位书家："苏、黄、米、蔡"——苏东坡、黄庭坚、米芾与蔡襄。其中"蔡"又有蔡京之说。因古人重视以年纪排列座次，蔡襄较三人年长，不应排在最末，故应为蔡京。

画家的人生，往往是用作品记述的，而沈周的人生，却由于他的作品与生活联系密切，令人感到真实且鲜活。他从不为生计创作，也不为艺术而创作，他的画，无非是个人的遣怀、纪游，与友人的赠别、唱和，可能也正因如此，沈周的绘画愈发回归本质，被记录在画纸上的也不仅仅是他人生的际遇，还有他心灵的起伏。

如此又过去 10 年，人生走到 60 岁时，沈周最爱之人——发妻陈慧庄病逝。是年的中秋之夜，有竹居中，月色之下，沈周写下一首长诗：

少时不辩中秋月，视与常时无各别。
老人偏与月相恋，恋月还应恋佳节。
老人能得几中秋，信是流光不可留。
古今换人不换月，旧月新人风马牛。
壶中有酒且为乐，杯巡到手莫推却。
月圆还似故人圆，故人散去如月落。
眼中渐觉少故人，乘月夜游谁我嗔。
高歌太白问月句，自诧白发欺青春。
青春白发固不及，豪卷酒波连月吸。
老夫老及六十年，更问中秋赊四十。

——"少年时，我不觉得中秋的月色，与平常有何不同；而

少時不辭中秋月，視月與常時無各。
及老人偏與月相戀，月圓還似故人。
壺中有酒且巡到手，為樂杯莫推卻，
青春白髮固不書干，捲酒波連月吸。
新人風，髮欺低尾長，屏書于白石洲。
老夫老及六十，平安亭。

竹庄之，白石翁沈周。

·沈周　中秋賞月圖　私人收藏

應憐佳散去如年更聞
節老人月落中秋
能得眼中賒四十
幾中漸覺少中秋
鱸信是故人乘賞月與
流光不月夜遊浦汝正
可留古誰我諸君同
今換人嘆高賦汝正
不換月歌太白出低索

沈周・平淡是真

如今年迈，我已是老人，才唤起恋月之心。

　　已是老人了，还能望见几回中秋的月色呢？旧人故去，新人到来，月亮始终是那轮月亮。"

　　沈周的诗句词义浅显，首尾映带，感时伤心，而又强作释怀，不禁使人潸然。那句"月圆还似故人圆，故人散去如月落"，仿佛能让人看见那个望月的老人，而"眼中渐觉少故人，乘月夜游谁我嗔"，则较距离年迈岁月尚远之人，也能深感其中的伤心。

　　这首长诗，被题写在《中秋赏月图》卷后，诗画合璧，堪称杰作。

　　夜色阑珊，庭院静谧，流水潺潺，石桥之上小鹤悄然，草亭之中两人对酌。透过墨色浸润的丛篁，一轮明月高悬，小童踏月而来，捧着邀月的美酒，远处的瀑布则没有一点声响，完全融入黯然的夜色中。

　　这月夜应当说些什么呢？念旧人？思团圆？还是望着空明庭院中竹林的倒影，想一想流光飞逝、人生苦短。

　　61岁的沈周，自谓"眼花手颤，把笔不能久运"，画风愈发粗拙，内容亦更显平淡。然而，若沉下心静静观看，却有难以言说的意趣流露。

　　他的画不再像雄浑高远的范宽、变幻莫测的郭熙，以"拒人千里"的山水，唤起观者对造化的崇敬与礼拜；而是回到真实的生活之中，去描绘触手可及的情感与环境。

　　至此，如果说名垂青史的画家，都能在画意的某一处做到极致，

那么沈周应当是极致的平淡。作为元季四家的传续，他依然如前辈一般，以绘事寄托自己的情怀。

正如倪瓒以空亭寄托空寂之心、吴镇以渔父寄托隐逸之心，沈周笔下平易近人的万事万物，正是他平淡生活、平淡内心的寄托。纵使父亲去世、爱妻亡故，种种波折经过他的内心，都变得不那么锐利；流淌在他的笔下，都变得温和亲切。

纵览沈周的人生，能够看见一座园林，一间山舍，其中一位文士，他从年轻渐渐变老，身边不断有人推门进来，也有人推门离去。他们有时交谈、有时对饮、有时赏画，离去时却总是笑意盈盈。

迎来送往中，始终只有文士一直在那里，正如那句"古今换人不换月"——他看着人来、看着人散，外表波平如镜，可内心呢？是如他的书法——将所有压抑不住的激昂与抑郁揉进长枪大戟般的字迹？还是如他的诗句——总要在接近沉痛的最低点，话锋一转，从此释然？

七十一、八十一

在平淡的岁月中、平淡的人生中，沈周到了 71 岁。他的画风愈来愈简单，内容越来越通俗，几乎有什么便画什么——一只鸽子，一颗白菜，一头水牛。有些画作看上去甚至过于通俗，以至于有

宫阑百鸟声閞啾
庭寒暑何似枝头
鸠声·能唤雨

沈周

·沈周 鸠声唤雨图 台北故宫博物院藏

·沈周 卧游图册之一 故宫博物院藏

些笨拙，但他却不在乎，依然平平淡淡地画着。

将目光转向生活中的寻常事物，沈周的画风在董源、巨然、吴镇一脉之外，又可见出牧溪的影子。这位南宋时期的水墨大师，同样热衷描绘蔬菜瓜果、日常琐碎。沈周接过他的衣钵，笔法焕然改变，直指粗简豪放、气势雄强之意，成为后世文人写意画的先驱。

明弘治十五年（1502），善于操持家业的长子病故，沈周又

送走一位至亲。此时他已是 76 岁的老人，晚年丧子，哀痛欲绝，家道也随之中落。他偶尔需要应酬补贴家用，却从不感到为难，反而很乐于画些寓意吉祥、色彩鲜艳的作品以便流通。

纵使吟诵着"更问中秋赊四十"，纵使"古今换人不换月"，沈周还是来到了生命的暮年。他表现得几乎像一个完人，既不入世，也不出世；既不极端，也不平庸。那些如落花般凋谢在他漫长人生中的朋友亲人们，是他珍重的记忆，化作伤感的叹息。

沈周的存在，令人感到十分可贵，他意味着中国艺术的审美从来不是绝对化的，它既追求高远与虚无，也可以落到实处，允许平淡。

允许平淡，需要民族深厚的积淀，也需要个人高度的自信。沈周一生没有出仕，没有俸禄，没有闭户不出的隐居，也没有汹涌起伏的波折。他平淡的人生，事实上给了所有文人一种面对人生问题的新解——不必在仕途中追名逐利，也不必入深山与世隔绝，君子实现自己的价值，还有通过艺事、忠于平淡，而一生为之所乐的新方式。

在人生的尾声，沈周 81 岁时，拙政园主人王献臣邀请他为自己的珍藏《赵孟頫书烟江叠嶂图诗卷》续图。是卷来自苏轼为王诜《烟江叠嶂图》所作的题跋，王献臣难以获观王诜的图卷，他希望请沈周弥补自己的心愿。

沈周想必没有推辞，在赵孟頫的诗卷之后，他洋洋洒洒，以

沉着劲练的笔墨，挥就一幅《烟江叠嶂图》。

画卷以隔江山色开卷，平滩丛树，层峦叠嶂；随后云烟骤起，弥漫之中，传来轰隆水声。

如果细较卷中的画技，是卷似乎并无过人之处，而下笔的从容、境界的开阔、情愫的磊落，确实令人感到一股信手拈来、从容不迫的非凡气度。

更意味深长的是：在画卷尾端，一人在岸，一人乘舟，相背而行。

如果顺着画卷延展的方向，岸上人在向过往回头，江中人则往虚无放舟。

81岁了，沈周的人生只剩下最后两年，此时此刻，他的心中究竟是渴望回头，还是义无反顾，驶入云山深处呢？

2021年7月

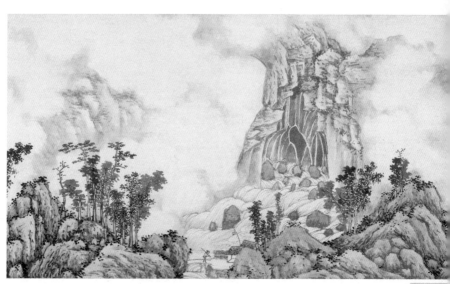

・沈周　烟江叠嶂图诗卷　辽宁省博物馆藏

画事：中国画的诗意世界

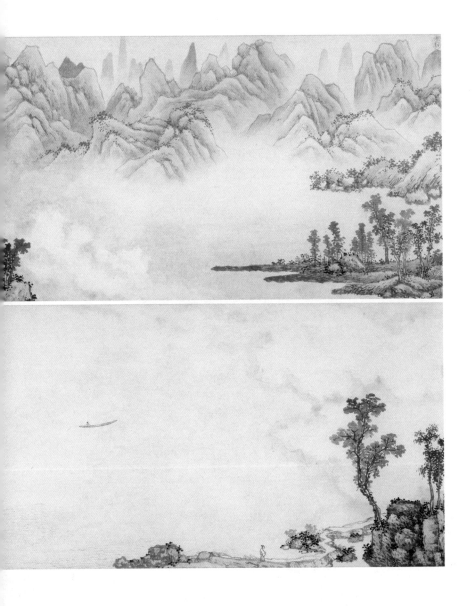

沈周·平淡是真

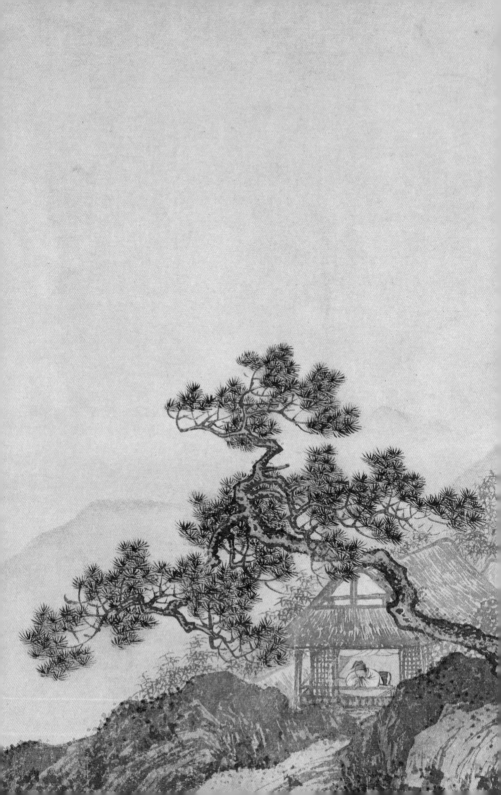

唐寅·人世不过是一段漂流

狂傲

唐伯虎有多么狂傲，可以从桃花诗中读出：

世人笑我忒疯癫，我笑世人看不穿。

——这还是在他潦倒之后。在此之前，他更加狂傲。

少年时，他首次参加考试，就以第一名考入苏州府学，当年即在南宋赵伯驹的名迹《兰亭图》上题跋；

·唐寅 贞寿堂图 故宫博物院藏

 府学之中，别人都在读书写字，他与好友张灵脱光了衣服，跳入门前池中以手激水，戏称为"水战"[1]；

 次年，他画下《贞寿堂图》手卷，现藏北京故宫博物院，是存世最早的唐寅画作，笔法已然成熟老辣，风骨直追宋人；

 18岁时，唐寅跟随沈周、王鏊这些大人物出游和诗，他作了一首《怅怅词》[2]，语句清雅惆怅，至今为人称道；

 22岁时，他与祝允明掀起复古思潮，同年结识徐祯卿；四年后声震吴越，名满天下——位列"江南四大才子"[3]。

 可以说，唐寅的前半生像一只春天的纸鸢，借着才华的东风

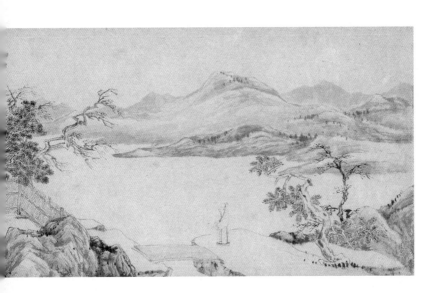

扶摇直上，26岁便足以与雄鹰比肩。他沐浴着弘治中兴带来的明朝最好时光，对世上的一切只有俯瞰。

1. 子畏性则旷达不羁，补府学生，与张灵为友，赤立泮池中，以手激水相斗，谓之"水战"。——黄鲁曾《吴中故实记》

2. 怅怅莫怪少年时，百丈游丝易惹牵。何岁逢春不惆怅，何处逢情不可怜？杜曲梨花杯上雪，灞陵芳草梦中烟。前程两袖黄金泪，公案三生白骨禅。老后思量应不悔，衲衣持钵院门前。——唐寅《怅怅词》

3. 《明史》286卷记载，成化、正德年间，唐寅与祝允明、文徵明、徐祯卿并称"吴中四才子"，即民间流传"江南四大才子"。

他说："李白能诗复能酒，我今百杯复千首。"以此自比李
太白的非凡诗才；又说："箪瓢不厌久沉伦，投着虚怀好主人。"
自喻孔门颜渊的高尚人格。

比之晚慧的文徵明、早熟的徐祯卿、老练的祝允明，唐寅浑
身充盈着才气，诗文、经义、书画，吴中才子们无一是他的对手。

踌躇

这一幅是唐寅所画的《江深草阁图》。

幅中描绘了怪石堆磊的江岸，一座亭阁掩映松林之中。虬结
的枝干从结实的石崖上生出，挣扎着向上空攒动；山径上，仆童
挑着水桶，小心翼翼地走下逼仄的石阶欲往担水；而他的主人，
此刻正独坐在水阁之中，怅然地向远处眺望。

顺着他的视线，能看见一道飞泉从幽谷中倾泻而出，上段乱
泉纷综，下段长虹直落。涧旁的石壁向后延伸，一直伸出画外，
示意江水长流无尽，斯人斯物，不过是其中细微一角而已。

据幅中沈周与吕秉之勉励后辈的题跋，我们大约知道，这幅
画作于唐寅少年时期。从山石的结构、林木的笔法来看，他学习
宋代画家李唐的痕迹明显，用笔沉着劲挺、色调古雅浑厚，技法
同他 17 岁时所作的《贞寿堂图》、23 岁所作的《款鹤图》相近。

唐子畏造化發語兒顛泣進戲山水圖
草樹元氣溫多絲栽六惡造化還後
惜願平飲兒怪以儀歲貝賴沈周

子且不試藝西狩囷轔泣密室而無
雨橋物何山瀟空山來看禪日成賞麀
唐君非畫師美筆籠亦穎素作
呂堂珊題

唐寅　江深草閣圖　私人收藏

较之成熟期作品，充满年少轻狂的意气。

这位独坐草阁的文士，可能是唐寅心中自己的形象。或许因为高处不胜寒的才情，未及而立的唐寅，已然生出独对幽泉的心境。他不刻意描绘泉瀑的动势，水流仿佛是凝固的；有意无意地勾勒岸际波纹，似乎也无意使人感到风的吹拂。

崖石上，犹如李唐《万壑松风图》般茂密的松枝，呈现出迥然于前辈的姿态，虬结聚拢，每根枝干好像即将舒展而又被按捺住，隐含忍而不发的动势。

如果说：唐寅的人生是一幕剧，那么此时应当是高潮的前奏。大约在这幅画作完成后不久，他便遭遇一生中最为巨大的变故。在那之后，虽然他在画中依旧才情洋溢、狂傲不羁，但那个独坐水阁的身影，内心恐怕已是另一般滋味。

失意

弘治十一年（1498），唐寅考中应天府乡试第一，四海无人不知"南京解元唐寅"。迅速成名带来的自我膨胀使他愈发嚣张，再不收敛自己的狂傲，变本加厉地流连欢场；他的才情也愈发高涨，在宴席上即兴写下："一顾倾城兮再倾国，胡然为帝也胡然天。"一举成为千古名句。

　　苏州的金迷纸醉中，唐寅春风得意、放浪形骸。好友祝允明、文徵明、徐祯卿纷纷规劝，但他依旧我行我素。花船之中红烛烧尽、觥筹狼藉，帘外残月照着水影，铜镜映出佳人笑靥。杨柳岸上，人人传诵唐寅一试解元的传奇；胭脂帐里，他又迅速燃尽了自己的谦逊。

　　弘治十二年（1499），唐寅一月入京参加会试，二月因涉嫌舞弊被累入狱。原因是他不知收敛地猜中了科举的考题，不仅彻底断送了自己的仕途，更惹来杀身之祸。但同样是名气拯救了他——以文为重的明朝不杀解元，唐寅罢黜而归，侥幸捡回性命。

　　但从此他的命运不同了、心境也不同了。他心灰意冷，人生如同断线的纸鸢，飘摇卷进苍茫的天幕。

　　《骑驴归思图》是唐寅这一时期的代表画作，"归思"可能是他失意后远游匡庐、天台、武夷、彭泽等地后产生的归意。

　　他在画轴上的落款里写道：

乞求无得束书归，依旧骑驴向翠微。
满面风霜尘土气，山妻相对有牛衣。

　　唐寅此时的画风已与从前大不相同。安静的氛围一扫而空，代之以翻卷奔洒，仿佛发泄苦闷般的汹涌动势。幅中的山峰仿佛随时将要倾倒，原先沉着细密的笔触转向夸张率性，完全释放了内心澎湃的感情。

· 唐寅　骑驴归思图　上海博物馆藏

悬崖犹如海啸引起的波峰一般陡绝，溪流在山间肆意涌动、纵横流淌。挑着柴捆的樵夫颤巍巍走过窄桥，横斜交错的山径上，行者骑着毛驴匆匆走向人家。

画面喷发出失意的愤恨，但饱满的情绪却又被画家按压在山水的秩序之中，形成内在强大的张力，内容仿佛随时都会挣脱束缚，支解画面。

此时，唐寅大约 34 岁，他已经无意仕途，变为以书画为生的职业画家。他开始渐渐摆脱李唐的影响，同时努力吸收老师周臣以及南宋马远、夏圭的画风，无形之中为未来开创自己的山水风貌立定根基。

但他的生活日益艰难，由于风流挥霍的个性，祖业变卖殆尽；又因为内心孤傲清高，不愿低声下气乞求施舍，困顿日渐笼罩着他的中年。

弘治的光辉没有持续太久，1506 年，明武宗即位，改国号为正德。这位沉溺于豢养虎豹猛兽的帝王，最终挥霍了孝宗苦心经营的大明中兴，大明从此走向衰微。

这一年，唐寅在苏州建成桃花庵别业，写下著名的《桃花诗》，自号六如居士。

桃花坞里桃花庵，桃花庵下桃花仙。

桃花仙人种桃树，又折花枝当酒钱。

酒醒只在花前坐，酒醉还须花下眠。

花前花后日复日，酒醉酒醒年复年。

不愿鞠躬车马前，但愿老死花酒间。

车尘马足贵者趣，酒盏花枝贫者缘。

若将富贵比贫贱，一在平地一在天。

若将贫贱比车马，他得驱驰我得闲。

世人笑我忒疯癫，我笑世人看不穿。

又何妨

47 岁时，唐寅刚刚误入宁王朱宸濠的幕府，以为自己能够重展仕途、东山再起，但他很快看出宁王的谋反之意，装疯数月才被放还苏州。流言蜚语扑面而来，唐寅躲进桃花庵中，以期逃避外面的风雨。

从这一年开始，唐寅很少再出门。陪着他放荡遨游的张灵已经死了；五年前，徐祯卿也死了；他走到了人生的暮年，与挚友文徵明也很少再见面。每日坐在临街的小楼前，遇到前来求画的人，便让他们带着酒来，口中吟着：

闲来写就青山卖，不使人间造孽钱。

女几山前野路横松聲偏
靜裏開懷耳便覺沖然道氣生
李父母大人先生
　治下唐寅畫呈

· 唐寅　山路松声图　台北故宫博物院藏

也是这一年，唐寅完成了他晚年的力作《山路松声图》。

仅仅远观，我们最大的感受，是他的画面再度回归垂直的态势；如果近看，却又不免一叹：他依旧是那个狂傲的灵魂。

山石用有力的线条勾勒，皴法率性不减更添老辣；松枝错综盘桓宛若游龙，斜挂纠缠的藤蔓。像波浪般涌起的峡谷中，飞流的瀑水似乎更加肆意，从容不迫地坠下高山，一连三叠落入湖中。

笔触被明显拉长，起落时的衔接被夸张，作画过程仿佛一场漫长而急促的书写——像一个内心寂寞但举止放达的人奋笔疾书。

如同交响乐般纵横洋溢的线条和墨块，构成激昂但有序的画面。而在它之后，更远的地方，青山安静地肃立，留下几座沉默的影子。

这一幅画，更不免令人想起他早年极力效仿的李唐。《万壑松风图》中，上段同样矗立的山峰，中段同样茂密的松林，下段同样奔涌的溪水。唯一的不同之处，是唐寅的松下多了两个行人。像是童仆的那一位抱琴探望，似乎被什么所吸引；像是主人的那一位则昂首凝视，久久面对参天的松石。

回首少年时，亭中的文士满眼踯躅；中年时，骑驴的行者神色匆匆；晚年时，主仆二人驻足山下，聆听不绝的松涛。

在这时，他也许会想起20年前高中解元的那个遥远的下午，四周回荡着喝彩与喧嚣。此刻他的人生还剩下7年光阴，但人世于他不过是一段漂流，死亡又有何特殊呢？

生在阳间有散场，死归地府又何妨。

阳间地府俱相似，只当漂流在异乡。

<div align="right">

——唐寅《临终诗》

</div>

在唐寅的身上，我们能够看出这样一种矛盾：他的画作师法南宋工整细致的画风，描绘崇山峻岭也好，仕女宫苑也好，所用的图式与技法总是呈现"院体"风貌，所以我们看他的作品，不难从中体会出宋画的精致典雅；但如果观察他的笔墨，又充满了文人的率性洒脱、狂放不羁，这是他的个性与内在使然。

所以，唐寅一直以来地位特殊，他的画作看似具备院体的格调，实则蕴涵文人的旨趣，但我们能够以此认为，他违背了"画如其人"的标准吗？恐怕又不能。他的作品自始至终令我们觉得"见画如见人"，糅合了工整与风流、融汇了典雅与出格。

那么，我们唯一可以推断的是：唐寅本身即一种矛盾，他画作中展现的矛盾，正如他人生中的矛盾。他人生中经历的矛盾，正如他身为一个超越时代的天才的宿命，以及他那句透彻骨髓的：

世人笑我忒疯癫，我笑世人看不穿。

<div align="right">

2020 年 4 月

</div>

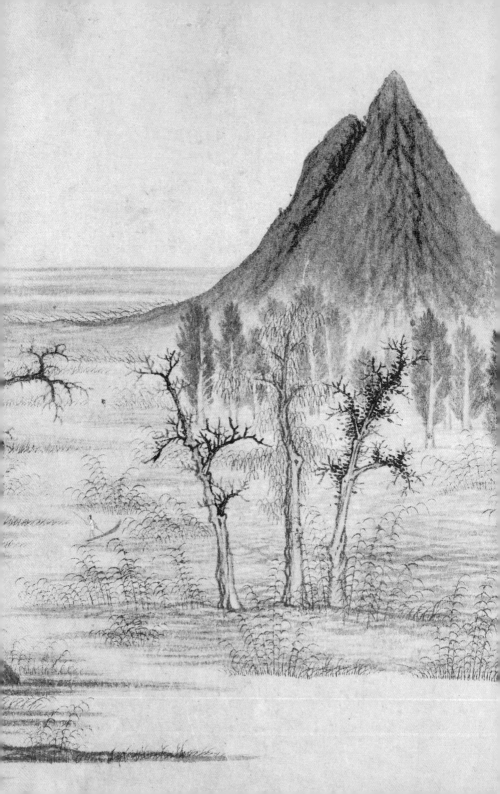

鹊华秋色图·双山记

元代，强悍的蒙古铁蹄呼啸南下，征服了诗意风雅、词章纵横的赵宋，对习惯于礼教的文人而言，历史来到一处前所未有的节点。

在这一时期，中国文人集体成为南宋的遗民，面临抵抗与妥协的抉择。浸润于理学与禅宗的他们，既在悲愤填膺之中表现出坚不可摧的意志，也在委曲求全之中体现出百折不挠的韧性。

正因如此，绘画作为他们抒发性灵的一种方式，无论在形态还是内涵上，都呈现出强烈的变化，由此产生出丰富的内容与风格。

在他们之中，一些人心存孤忠、愤郁难平，以奇峭之笔表达

内心的抵触和恨意，例如龚开的赢马；另一些人则隐居不仕，一生终老江南，画风洗净前朝的痕迹，试图与过往划清界限，例如钱选的烟江。

或多或少，由南宋入元的文人们在画风与境遇间不断转换，他们将浓烈的个性融入绘画，冲淡了宋代绘画力造自然之境的追求，转而追求心灵之境，开启了中国绘画新的时代。

然而他们之中，有一位充满矛盾的画家，画下一幅不同寻常的杰作——赵孟頫《鹊华秋色图》。

两座山

1295 年，元初巨匠赵孟頫，为友人画下《鹊华秋色图》。

这一年，他自北方辞官归来，为从未亲见祖籍风光的好友周密[1]，描绘了济南"华不注山"与"鹊山"双峰并秀的景致，用以安慰好友的思乡之情。

在密集的钤印与题跋之下，山水显现出它的原貌：

1. 周密（1232—1308），字公谨，祖籍济南。他是赵孟頫的好友，南宋末年以门荫入仕，后因得罪权臣贾似道辞官。入元后，周密不愿出仕，寄心诗词文赋，著有名作《武林旧事》《云烟过眼录》等等。

辽远的水泽上，汀州错落，沙岸萦回；

渔人撑篙相视，芦苇垂首摇曳，仿佛有微风吹过；

在一行丛树的掩映间，率先进入眼帘的是名为"华不注"的高峰，它远远地矗立着，尖峭的山形仿若拔地而起，为平静的气氛增添一抹庄严；

山峰之下，几株杂树木叶尽褪，透过槎枒的枝杈，似乎能感到秋日空气澄澈；

向左，一片树林与它们隔水相对，九株秋树姿态各异，错综生长在由远及近、斗折蜿蜓的坡岸上，占据了近景，比之矗立的"华不注山"，洲渚因此显得更加辽远；

接着，视线越过树林，数间农舍安静坐落在平滩上，门前晾晒的渔网、悠闲的羊群、掩户的农妇、提罾的渔叟，共同组成梦境般恬静温和的田园景致；

而在田园背后、层林之间，"鹊山"悄然露出它平缓的山脊，与尖峭的"华不注山"遥相呼应，顺着它的方向，视线延伸向地平线的远端，随着横布的沙洲，终于落回一片虚空。

——在那个家仇国恨交织激昂的时代，它显得太平淡了，不像龚开的骏骨——羸弱却不屈；也不像钱选的待渡，之中仍饱含着期许。这幅画里仿佛空空如也，什么感情也不存在，没有内心的渴望、没有归隐的欲图，只有一片安静祥和的世界。

但这世界超越了现实，流露出一种返璞归真的独特气质——

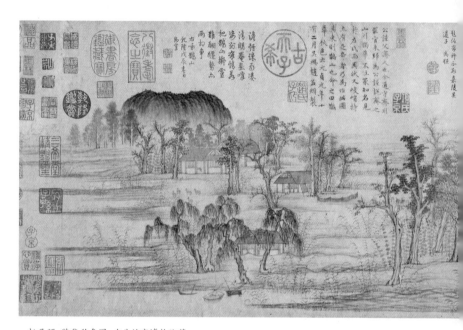

·赵孟頫 鹊华秋色图 台北故宫博物院藏

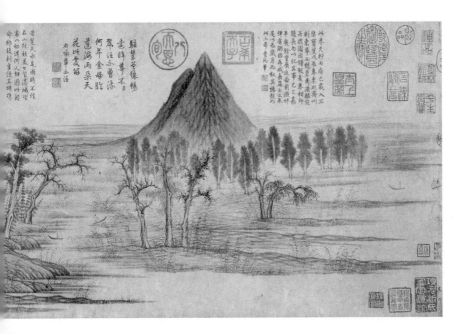

鹊华秋色图·双山记

·《鹊华秋色图》局部（去除了后世铃印与题跋）

浓重的青绿与韵致的淡雅，不协调的比例与观感的自然，朴实无华的线条与超然的笔意——看似矛盾的因素相互聚合，最终成为温雅和畅、古意盎然的风景。

一个理想

在此之前，宋末元初，山水画正走入自然主义的终点。

作为中国山水不可攀越的思想高峰，发轫于五代十国的自然主义，试图在绘画中追求"无我"之境，即追求纯然的自然、超越现实的真实。绘画对其而言，是再现自己对世界的深入理解，营造出令人信服的意境。

这种追求原本直指艺术的至高境界，但它却因金人的侵略戛然而止。随着北宋灭亡，南宋虽然仍旧抱持自然主义的态度，注意力却由心灵转向了视觉。以马远、夏圭为代表的南宋画家们，通过云烟朦胧的水墨与山石清晰的笔触，形成强有力的对比，营造更深邃的空间，以求画面对观感的冲击。

虽然逊色于北宋的宏伟，迷恋云烟的南宋画家们亦有可抵达的未来，而它被夭折了。入元以后，异族治下，自然主义转为一种虚无——无人再去追求遥不可及的家国山川，更无法事无巨细地营造它们。

166

于是，人们开始重新审视手中的画笔：自然主义的大厦崩塌了[2]，比它更为深远、更为久远的传统又是什么呢？

——如果自然主义意味着追求真实，那么在真实之上的，是理想。

看一看孩童全凭想象的作品，会找到诸多特征：例如不协调的比例、概念化的形象，画中每件事物似乎都独立存在，以及空间微妙的失衡等等。这是因为缺少视觉经验的孩子们，直观地把想象集中在一处，天真烂漫、不饰造作。

而这些特征代入画史中，都指向中国艺术更古老的时期——魏晋与隋唐。

在彼时，古人尚未以宋儒主张的理学来思考。他们惯以天马行空对待世界与自身，在绘画上也毫不拘泥于合理与真实，画风天真质朴——甚至有些笨拙，但却极富高古的意韵。

这种独特的意韵，被赵孟頫视为"古意"。在他看来，追求古意的方法是："尽去宋人笔墨。"

作画贵有古意，若无古意，虽工无益。今人但知用笔纤细，傅

2. 由宋入元之后，这一时期的画坛上，仍有一些人努力继承宋代自然主义的传统，像李成、郭熙那样作画，例如画下《携琴访友图》的罗稚川；也有继承南宋院体画风的画师，例如孙君泽。

画事：中国画的诗意世界

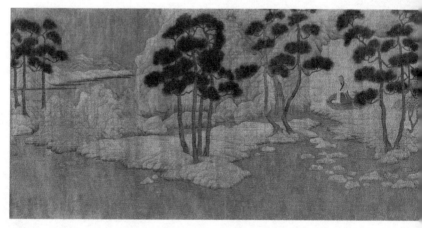

·赵孟頫 谢幼舆丘壑图 美国普林斯顿大学艺术博物馆藏

色浓艳，便自谓能手，殊不知古意既亏，百病横生，岂可观也？

这一幅是他早年所绘的《谢幼舆丘壑图》，描绘了丘壑之间、独坐林下的名士谢鲲[3]。宁静的画面中，江面波平如镜、山峰明净如洗，谢幼舆高坐山涧旁，悄然注视一泓溪水，他的神情淡定、仪态悠闲，似乎与丘壑一同静止、融入几乎凝固的风景之中，只

3. 谢鲲（281—324），字幼舆，晋代名士，"江左八达"之一。他是谢安的伯父，曾任豫章太守，性爱山水，顾恺之为其画像，常置身丘壑之中。

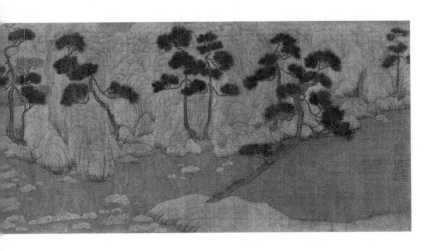

有衣带似乎还在飘摇，仿佛意味着时间依然在缓慢流逝。

　　据说，魏晋名手顾恺之曾经画过此景，赵孟頫有意继承了这一高古的题材，又使用同样高古的手法表现：

　　他放大人物的比例，剥去一切与主题无关的元素；山石拒绝像宋人般以皴笔表现转折与体积，单纯以墨线勾勒，再施染浓重的石绿。

　　他更将苍松的造型洗练至极，却呈现出丰富的姿态，仿佛有高士俨俨耸立，由此展现出一个超然的世界。

　　《鹊华秋色图》同样如此，为了追求古意，画家舍弃了绝大多数细节，只留下坡岸、水草、树木与几何形的鹊、华二山，以

及在山水间活动着的、微小的人物。

树木明显太大了，两座山因此显得很小，人物则更小；州渚似乎很辽阔，但屋舍却没有遵循远近法则，使人感到卷首与卷尾来自两个相连却不同的空间，飘移在一望无际的水泽上。

初看之下，它似乎源于对董源《潇湘图》的继承，但后者努力营造的真实被忽略了：空间与比例不再协调，山峰被简化为概念中的几何体，像两块璞玉，悬浮于地平线的边际，既不见悬崖、峭壁、平原、飞瀑，因此没有强烈的张力；也未曾着力于描绘云烟与雾霭，不去追求缥缈的变化。

笔法也力尽平实，毫无矫造的技巧，只留下和缓、质朴的线条，层层铺陈出汀岸与山峰，线条却又不仅只现一种，山峰与汀渚的皴笔、树木与茅舍的细笔，以及更为细致的水草、人物，显然来自三四支规格不同的毛笔，以使画面简洁却不流于单调。

同样直指"古意"的，还有画卷的设色。

作为营造古意的另一手法，"华不注山"与"鹊山"敷以浓重的青色，鲜黄的羊群、火红的秋叶点缀其间，令人联想起《游春图》中遥立的云山；水面与天空则留下大片空白，仅仅在坡岸施用淡淡的花青，可见用意并非追求画面的观感。

与此同时，从树干与坡岸浅浅的绛色、两山之间通透的青色中，能够感到画家有意控制着色彩的节奏，用以协调失衡的空间；画面中，不同比例的景物被蓝色的基调所统一，调和以红、黄、绛、

赭，终于将一切融为一体。

吴兴此图，兼右丞、北苑二家。画法有唐人之致，去其纤；有北宋之雄，去其犷。

<div align="right">——董其昌跋《鹊华秋色图》</div>

至此，失衡的比例、朴拙的用笔、调和的色彩，共同为画面营造出古拙与纯真的气氛，它完全对峙于南宋的理性和精致，又好像稍有不慎便会跌入生涩、幼稚的范畴。

无形之中，景物纷纷超出了真实空间的界限，进入理想的时空。这时空是宋人所不曾拥有的，它失序却浪漫、理想而温柔，不协调——又自然而然、极富美感。

它既是一种回溯，继承了怀古的传统；也是一种创造，开启了此后如《富春山居图》般化自然为理想的新篇。而画中宁静安详的秋日，亦成为后人对那个久远时代最美好的记忆。

<div align="right">2020 年 7 月</div>

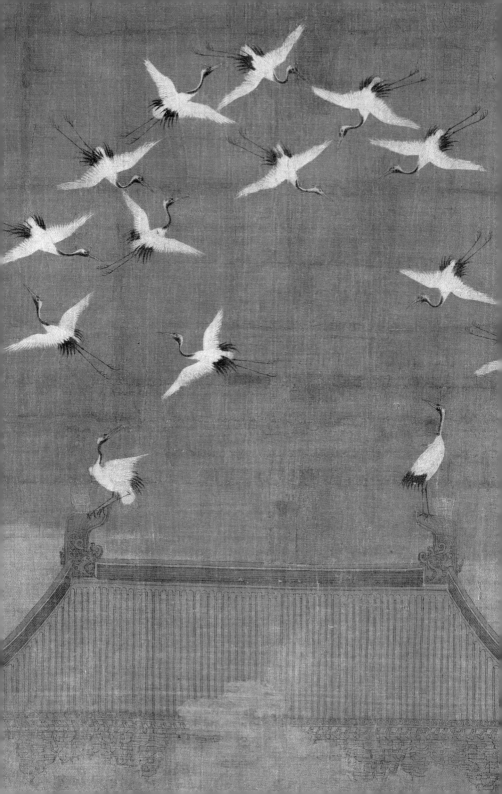

瑞鹤图·玄鹤来思

瑞鹤

政和二年正月十五的晚上，徽宗独坐在书案旁，他刚刚从上元节热烈喧闹的灯会归来。参加过与民同乐的盛大灯会，徽宗有些疲惫。

此时，他已继位 12 载。王朝看上去河清海晏，歌舞升平，四处回荡着烟花绽放、臣民欢呼的声响。汴京的繁华景象，掩盖了边境战争的阴云。

与他英明神武的父亲神宗不同，他的案上展满绢素，没有案卷。

天青的汝瓷透着水气，素色的琴台旁，悬着那把名为"松石间意"的琴[1]，御阁中堆放的墨锭散着暗淡的幽香，是他此前让墨工们往里头加了冰片。

他想，自己的屋子太空了，没有这些气味，不如从前那个小书斋熟悉。他又想，冰片是不是加得重了，要不要调些天麻？他还想，不知道派人去寻的花石纲[2]，找到了没有，艮岳能不能建，就在这里了。

清夜里，北宋167年的国祚还剩下15年。往前推30年，徽宗出生时，被传是后主李煜的转世。他和李后主一样，也是诗文书画的天才，然而北宋的命运落在他的手中，冥冥之中，似乎预示着令人叹息的结局。

徽宗当然不知这些，他还做着盛世天子的清梦，还想着宫城南阁下的一株梅花。他的心很大，要容纳天地万物，所以他在画上的题款，意为"天地一人"——但他的手掌太小了，超出了一

1. 松石间意，制于北宋宣和二年，由东京"官琴局"御制，被誉为"天府奇珍"。琴身上板以梧桐木制，下板以梓木制，形规极长，颇有皇室风范。是保存最为完好的北宋遗琴之一。

2. 北宋崇宁四年冬月，徽宗广搜天下奇石，称为"花石纲"，荟萃于汴京延福宫等宫苑之中，以供他赏玩遨游。《祥龙石图》中所绘的石头即为徽宗由苏杭搜集的太湖石。

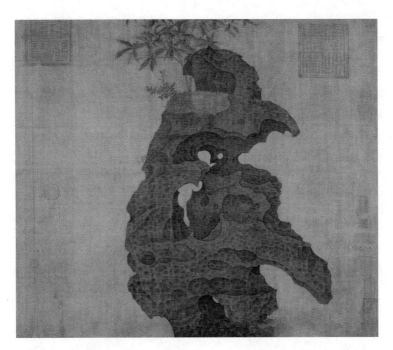

·徽宗《祥龙石图》即是修建艮岳收集的花石纲

方尺素，一张画几，就再难掌握，只能任凭命运的安排。

龙图阁的夜里，徽宗伏在书案上，在他的清梦里睡去。待他再醒来时，听下人说，宣德门上飞来一群白鹤。他匆忙赶往殿外，望见远处端门之上，白影参差，飘然如仙。

那一日，天色青如碧玉，白鹤徘徊在宣德门上，像一阵梅花雨落。朱红的斗拱间，群鹤或振翅高飞，或引颈长鸣，或蓦然回首，

瑞鹤图·玄鹤来思

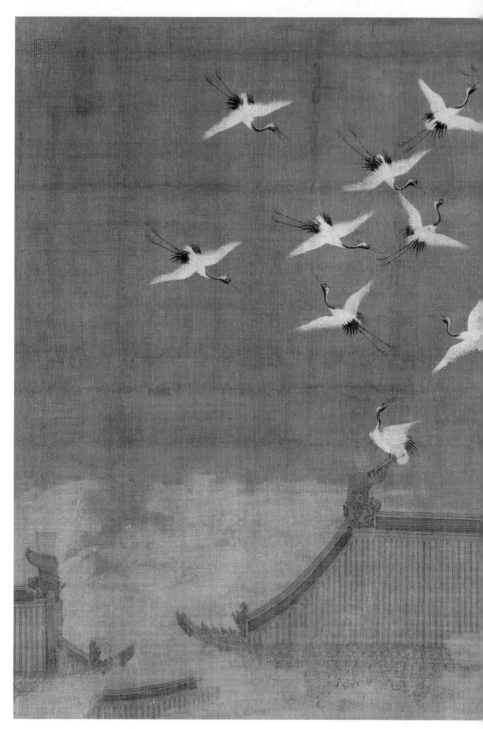

·赵佶 瑞鹤图 辽宁省博物馆藏

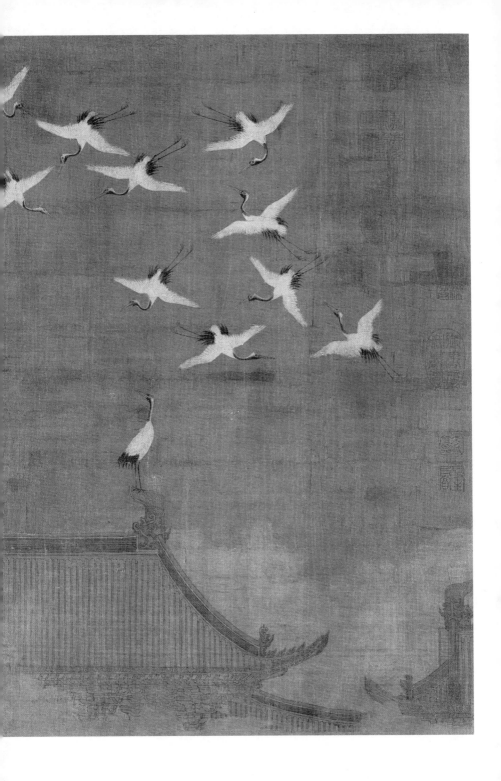

或比翼相随。犹如长空落练，烟云过眼，飞鸣宫门之上。

更有两鹤停落鸱吻，左者昂扬，如君子振衣；右者静立，若处子出尘。30 岁的徽宗仰头凝视，连衮袍掉在地上也浑然不知。这一刻，他比以往任何时候都相信，自己的王朝会在祥瑞之中迎来最好的年华。

不多时，仙鹤飘然而去，留下一朗晴空。徽宗回到殿内，绘制了一幅《瑞鹤图》，在卷后的题跋上，徽宗是这样写的：

清晓觚棱拂彩霓，仙禽告瑞忽来仪。
飘飘元是三山侣，两两还呈千岁姿。
似拟碧鸾栖宝阁，岂同赤雁集天池。
徘徊嘹唳当丹阙，故使憧憧庶俗知。

诗中，徽宗透出绝对的自信。他认定这些仙鹤是为自己而来的，是他的统治感染了天地，引来了祥瑞。在他描绘的画卷中，祥云缭绕，群鹤徘徊，18 只飞在青空，2 只落在鸱吻上，姿态各异，袅袅婷婷。

他用了对称的构图，稳重端庄，彰显皇家的气派；又借缥缈的流云，打破平衡，荡开空间的宽度。随着仙鹤舞动的身姿，画卷似乎也在流转，仿佛群鹤要从绢素上飞下，把九霄的鹤舞带向人间。

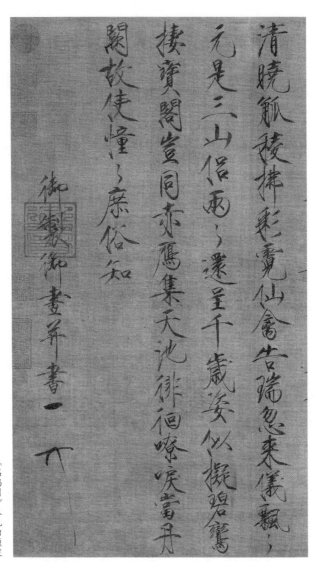

清曉觚棱拂彩霓　仙禽告瑞忽來儀　飄飄元是三山侶　兩兩還呈千歲姿　似擬碧鸞棲寶閣　豈同赤鴈集天池　徘徊嘹唳當丹闕　故使憧憧庶俗知

御製御畫並書

·《瑞鶴圖》卷尾的題跋

瑞鹤图·玄鹤来思

天子

徽宗赵佶，宋神宗赵顼第十一子。哥哥哲宗皇帝赵煦病逝后，他于元符三年即位。

相比皇帝的身份，徽宗更像一个文人。他通晓音律，擅长词赋，吹弹点茶，无一不精擅。据说徽宗沉溺道教，爱穿道袍，喜欢玄色，在故宫博物院收藏的名作《听琴图》中，便能看见身穿玄色的道袍，焚香抚琴的徽宗。

也许是热衷道教的缘故，象征祥瑞之兆的仙鹤深受徽宗喜爱。不仅仅是《瑞鹤图》，徽宗还留有《六鹤图》，可惜画迹已佚，只留下黑白影像存世。南宋文人邓椿的《画继》中还记载曾有《筠庄纵鹤图》，其中同样画下 20 只仙鹤，或在园林中嬉戏，或在玉池里饮水，据说形态灵巧，十分精妙。[3]

作为南宋画论第一人，邓椿是这样评价徽宗的——"天纵将圣，艺极于神"。意思是说：徽宗在艺术上的造诣，已然登峰造极，达到了神品的境界。如今看来，邓椿的评价毫不夸张，徽宗在书

3. 政和初，尝写仙禽之形凡二十，题曰《筠庄纵鹤图》，或戏上林，或饮太液，翔凤跃龙之形，警露舞风之态，引吭唳天，以极其思，刷羽清泉，以致其洁，并立而不争，独行而不倚，闲暇之格，清迥之姿，寓于缣素之上，各极其妙，而莫有同者焉。——邓椿《画继》

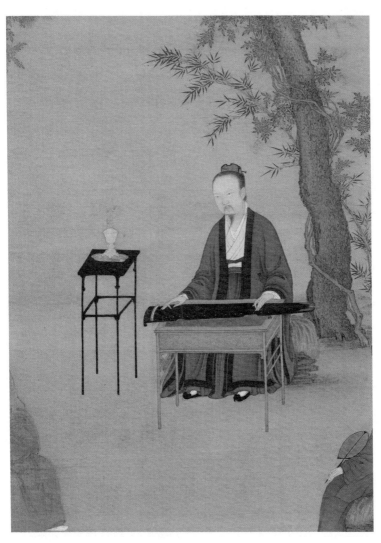

· 《听琴图》中身着道服的徽宗

瑞鹤图·玄鹤来思

画上的成就，即便撇开他皇帝的身份，史上也没有几人能够超越。

如果仔细观看《瑞鹤图》的局部，足可见他笔墨的精微。石青染成的青空之下，白鹤被描绘得栩栩如生，纤长的鹤足挺拔秀劲，每一根鹤羽都被细致地刻画。鹤的眼睛用生漆点成[4]，几欲活动，独具清渺的格调——这种超越了写实的传神，正是中国绘画在宋时达到的高峰。

宋徽宗喜爱轻盈灵动的禽鸟，亦极其善于画鸟，不止是仙鹤，借助北宋鼎盛时期发达的航运交通,世界各处的珍禽都被他纳入笔下。

譬如他的《芙蓉锦鸡图》。画轴之中，自左边探进一枝芙蓉，姿态娴静、随风飘摇；上方飞来一只锦鸡，虽然压弯了枝头，却更使人感到轻盈；顺着锦鸡目不转睛的视线，能看见右上方有两只彩蝶——蝴蝶对锦鸡的凝视浑然不知，它们翩翩起舞，似乎是感到秋节将至，恐怕再没机会相逐了。

彩蝶之下，徽宗题了一首诗，五言四行，正落在右边的空处。

秋劲拒霜盛，峨冠锦羽鸡。

已知全五德，安逸胜凫鹥。

4.　赵佶画禽鸟以生漆点睛，使之活灵活现，如邓椿记载："于是圣鉴周悉，笔墨天成，妙体众形，兼备六法。独于翎毛尤为注意。多以生漆点睛，隐然豆许，高出纸素，几欲活动，众史莫能也。"

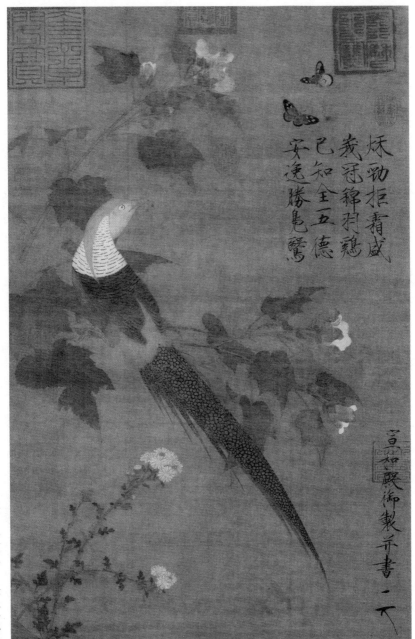

烁动拒霜盛
羲冠锦羽鸡
已知全五德
安逸胜凫鹥

宣和殿御製并書

天下一人

· 赵佶　芙蓉锦鸡图　故宫博物院藏

瑞鹤图 · 玄鹤来思

·赵佶 秾芳诗帖 台北故宫博物院藏

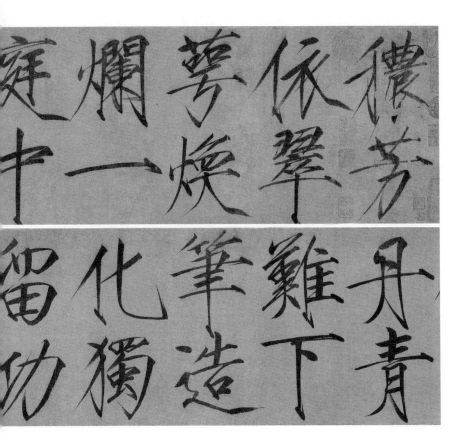

庭爛苧依襛
十一焕翠芳

留化筆難丹
功獨造下青

瑞鹤图·玄鹤来思

在画上自题诗文，今日已成惯例，而宋代以前，由于画师的身份尚处低微，罕有人在画作上题写文字，大多寻找隐蔽之处悄悄落上姓名。几乎是由徽宗首开自题诗文的风气，这源于他的兼容书画的审美与意趣，也源于他对自己书法技艺的自信。

徽宗的书法，初学黄庭坚，后学褚遂良与薛稷；而后取人之所长，又自出机杼，独创了自己的书体，称为"瘦金体"[5]。这种字体遒劲如骨，取"书贵瘦硬"之意，形如屈铁断金，势若骤雨扑林，笔法犀利率性，而又能张弛有度，不失雅致与秀美，极富特色。

在他的代表书帖《秾芳诗帖》里，可以一览瘦金体迅疾爽利，舒畅洒脱的特征。同时这首诗也写下了他的内心世界：

秾芳依翠萼，焕烂一庭中。零露沾如醉，残霞照似融。
丹青难下笔，造化独留功。舞蝶迷香径，翩翩逐晚风。

同样题在画上的是徽宗的落款"宣和殿御制并书"；下方有一个押文，是他独有的符号，在徽宗传世的书画中都可以寻见。虽然依据画成的时间，押文形状略有差别，但笔画都是一致的。

关于这个押文，常见两种理解：

5. 徽宗行草正书，笔势劲逸，初学薛稷，变其法度，自号瘦金书，意度天成，非可以形迹求也。——陶宗仪《书史会要》

·宋徽宗《梅花绣眼图》中
落款的花押"天下一人"

　　其一，它是"天下一人"四个汉字的变体。全部四笔组成"天"
字，下面三笔可做"下"字，上面一横为"一"，最下两笔为"人"；

　　其二，它是"天水"的花押，天水为赵姓郡望。《宋史》载："天
水，国之郡望。"——即以徽宗代表王朝，王朝郡望因此为天水，
宋朝因此被称为"天水一朝"。

　　回到《瑞鹤图》中，一样可以在卷后找到这个花押。徽宗以

瑞鹤图·玄鹤来思

他用惯了的"天下一人",为那个祥云缭绕、仙鹤腾空的中元节画上了句号。当时,年年泛滥的黄河,水清三年;加上有鹤来仪,徽宗沉浸在祥瑞营造的梦幻中,任凭北宋的国力渐衰,四方狼虎眈眈。

命运

徽宗的命运与北宋紧紧相连,它们被一条寒江,区分为荣耀与悲戚。

作为睥睨万物的君主,徽宗的品味极尽高雅。在他传世极为稀有山水画作中,其中两件都以大片留白的构图与一尘不染的笔墨,竭力展现帝王高旷的气质、素雅的道心。

例如收藏于大阪市立美术馆的《晴麓横云图》。整幅画面几乎三分之二的部分都被天空占据,下方是作为帝子苑囿的万岁山——漂浮在万千云气之中,明净透亮、细腻清雅,宛然有方壶、蓬莱之意。

在《晴麓横云图》中,依然可见宋初发扬的主山构图,然而画面展现的意趣,已经脱离"高远"的基调,转而向更广阔的世界探寻。徽宗似乎根本无意于现实山水再现,仙气弥漫之间,他要做的,是营建心目中的理想世界,以超然物外之思,构成他的心中山水。

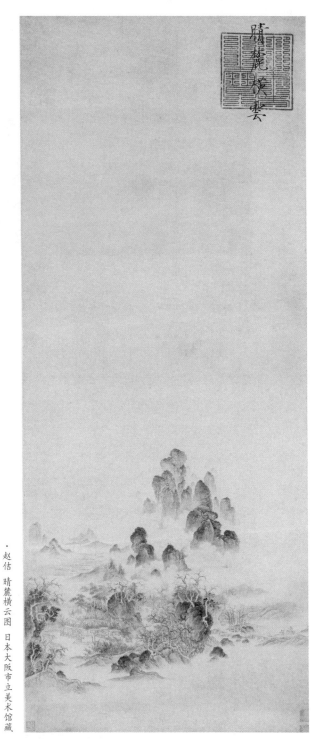

· 赵佶　晴麓横云图　日本大阪市立美术馆藏

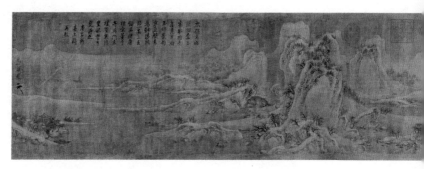

·赵佶 雪江归棹图 故宫博物院藏

　　而他的另一件《雪江归棹图》却似乎不符合理想山水的旨趣。在这卷展现冬日荒寒雪景的手卷画中，虽然在技法上依然符合徽宗来自郭熙、王诜的山水面貌，而意趣却迥异于他的其余作品——令观者感到的只有寒意。

　　根据以往的研究，"归棹"与"归赵"谐音，据此可以猜测，此卷绘制时，正处徽宗朝中叶大片国土回归之时。画中萧索的风景，可能是徽宗眼中的北地风光，却仿佛也在暗示北宋急转直下的命运。

　　即便是天纵奇才，也抵不过命运的车轮，徽宗的清梦最终没能做得长久。瑞鹤来朝的第13个年头，宣和七年，徽宗见大势已去，禅让皇位于长子赵桓，称宋钦宗。次年，金军攻破东京，44岁的徽宗赵佶与儿子钦宗被掳，押至金朝都城，再迁于五国城软禁，

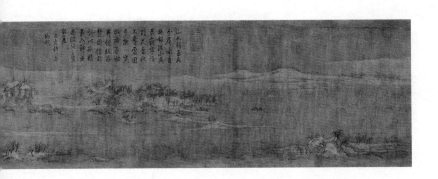

被囚 9 年，郁郁而终。

元代的宰相脱脱帖木儿，编纂了《宋史》一书，他总结徽宗道：

宋徽宗诸事皆能，独不能为君耳！

虽然站在蒙古人的视角，但他这句话说得极为中肯。徽宗其人确如他画中的仙鹤，凭虚御风，不谙世事。他姿仪独立，岩岩如孤松，立于冗长的史海；在他之后，强盛的宋朝又如玉山崩倾，傀俄于寂寂之中。所幸的是，来到今天，人们还能从《瑞鹤图》的一片青空之间，一窥徽宗的情思，以及他内心深藏的超然与卓绝。

2019 年 6 月

瑞鹤图·玄鹤来思

11

西园雅集·苏轼和他的朋友们

在庭中

北宋元祐二年（1087）秋，驸马都尉王诜的府邸中，一场聚会正在进行。

庭院清扫干净，案椅早已备好，青松之下，流水之间，传来文人们交谈唱和之声。

首先映入眼帘的，是聚会主角——东坡居士。

是年 52 岁的苏轼，宦游在外 10 余载，终于又被召回京师。刚刚升任翰林学士的他似乎心情大好，与朋友诗酒唱和的兴致愈

·李公麟（传） 西园雅集图 台北故宫博物院藏

西园雅集·苏轼和他的朋友们

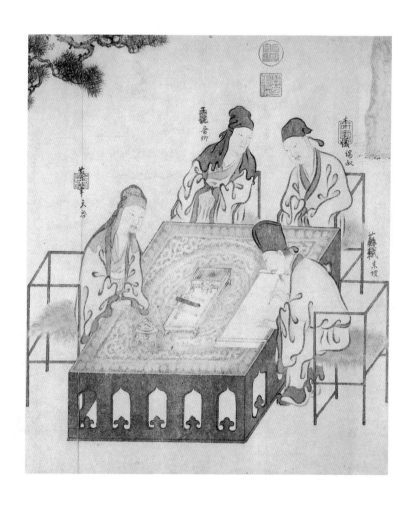

·《西园雅集图》第一段

从右向左：苏轼、李之仪、王诜、蔡肇

画事：中国画的诗意世界

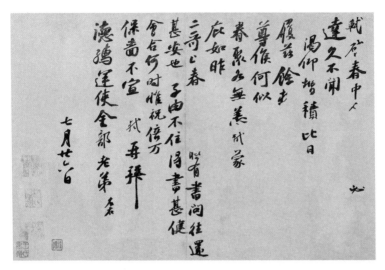

·苏轼《春中帖》大约作于这一时期

发高涨。此刻，在好友们的注视下，他正微微躬身，聚精凝神，提笔欲书。

在聚会的三年前，1083 年，苏轼还身处黄州困顿之中，写下悲切交集的名篇《寒食诗帖》。

那一年，未及半百的他面对人生，发出无奈的感慨：

人皆养子望聪明，我被聪明误一生。

三年后，随着哲宗继位，苏轼还朝，升任翰林学士。此前还

在凄风冷雨中挣扎的他，转眼荣登殿阁，身居三品。苏轼看上去再次充满希望，回归锦衣怒马、笙歌鼎沸的名士生活。

这一年，司马光与王安石——这对老对手相继离世，君子的较量以死亡为终结，但党派之争依然在朝中延续。苏轼深陷其中——不知他是否明白，此刻享受的只是片刻安娱。

端坐在书案左上，微微侧身者，是庭院主人王诜。

如果为北宋第一流文人排列座次，王诜一定是佼佼者。论绘画成就，他足以比肩崔白、郭熙；论文学水准，亦能与苏轼相互次韵、彼此唱和；论行端，他交游广泛，宽容大方，时人称赞有王谢之风，为了解救落入乌台诗案的苏轼，更不惜以身犯险，同陷其罪。

王诜的交游与成就，当然同他的驸马身份密不可分；但他也受困于这种身份，不能结交要臣，无法施展抱负，腰斩了自己的

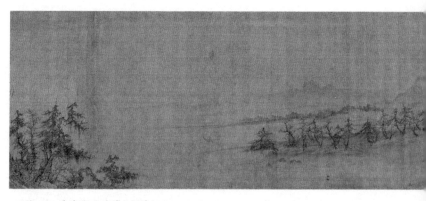

·王诜 烟江叠嶂图 上海博物馆藏

志向，因此活得放浪形骸、纵情声色。

可能正因为身处带有宿命色彩的矛盾中，王诜的笔墨往往感情饱满，富有戏剧性的变化。

《烟江叠嶂图》，是王诜与苏轼的唱和之作。长卷之中，近景与远景频繁反复地交叠，山崖犹如海浪般涌起而又平息。墨气淋漓湿润，烘托出朦胧的氛围；笔迹拖泥带水，流露出强烈的情绪。江烟弥漫、水天无际，情思与感慨，全部汇入山水尽头的一片迷茫之中。

卷后题跋中，苏轼告慰好友：

江上愁心千叠山，浮空积翠如云烟。

山耶云耶远莫知，烟空云散山依然。

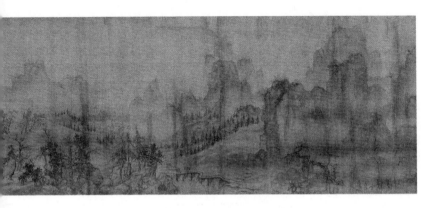

——此刻的忧愁终将如云烟飘散，山峰则自始至终屹立依然。

王诜却不以为然，唱和道：

苍颜华发何所遣，聊将戏墨忘余年。

端坐在苏轼一旁的，是雅集的主人王诜与苏门学士李之仪，写下过脍炙人口的名句——

我住长江头，君住长江尾。日日思君不见君，共饮长江水。

李之仪，字端叔，之仪、端叔，使人想起仪表堂堂、举止端庄的文士。作为北宋文坛后起之秀，李之仪的成就主要在词作与尺牍，他对苏轼极为尊崇，奉作师长，两者感情很深。回溯元丰三年，苏轼贬谪黄州时，曾寄给李之仪一封信札，其中写道：

树有木瘤、石有斑纹、犀角外利内空，愈引人瞩目，往往愈是事物的症结。

——能够向李之仪自省般吐露心迹，可见对苏轼而言，后者不仅是自己的同僚与学生，更是一位知己挚友，可与倾诉衷肠。相比苏轼，李之仪的书法缺乏潇洒跌宕的气魄，以清丽优雅示人，

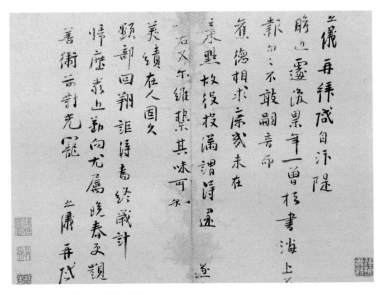

·李之仪 汴堤帖 故宫博物院藏

行气妍秀，有一种谦逊蕴涵其中；笔法媚劲，不追求巧妙的变化。

在苏轼流放的岁月中，李之仪竭力奔走、活动朝中政要，试图帮助苏轼早日复职京师；如今汴京西园的松荫下，他终于安坐在老师身旁，想必心中十分宽慰；但他也很明白，新旧两党虎视眈眈，诬告与陷害随时将席卷而来。

与苏轼相对而坐，头巾系着乌纱的，是国子监学正蔡肇蔡天启。他早年跟随王安石，后来成为苏轼的好友。

据说，蔡肇的记忆与目力都有天才，一次论诗，王安石提起

初唐卢仝的《月蚀诗》[1]，因为语句奇拗、格律混用，罕有人能背诵，蔡肇却"立诵之，不遗一字"；又有一次他与友人乘舟，恰巧"群凫数百掠舟而过"，后者故意刁难，问他能否数清，蔡肇"一阅即得其数"，遣人去问，果然一只不差。

蔡肇擅经辞，又因为与米芾、李公麟、王诜等人交游颇深，书画也很有成就。但他的画迹流传稀少，仅有台北故宫所藏的《仁寿图》。幅中绘有两块玲珑剔透的湖石，衬以坡陀细草，奇崛的姿态似乎正应和主人的个性——有一些古怪，更多的是天才。

蔡肇身后，侍立两名王诜的家姬，她们头戴华贵的冠饰，手持绘有双松的执扇，一名含笑凝望围坐的众人，一名扭头向西望去。顺着她的目光，一位从仆恭敬地端着铜觚，在他面前，四块顽石支起石案，案上排布着大大小小的古玩珍器，尊、爵、觚、鬲，琳琅满目。一旁还横放一张古琴，用作雅集酒宴的玩赏之需。

此时此刻，阮声传来。

沿着声音的方向，越过一泓溪水，岸边斜倚的古柏上，两人相对而坐，一人正拨阮，一人正倾听。

拨阮者陈景元，号碧虚子，精于校勘，博古通今，是北宋著

1. 卢仝，初唐名士，擅于饮茶，誉为"茶仙"。《月蚀诗》是他描写月全食天象的长诗，共 1677 字，遣词诡异，含义深晦，意在讽刺当时宦官专权，是一首极具新意的奇诗。

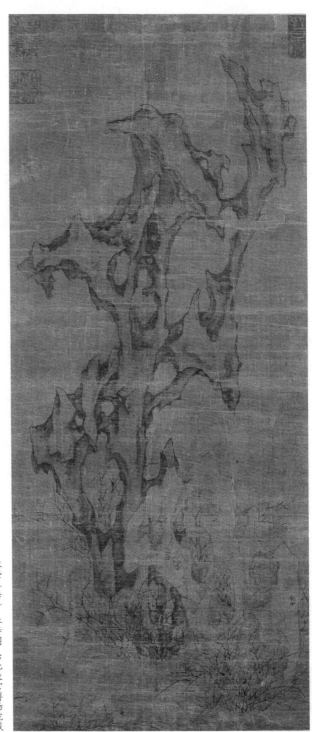

·蔡肇（传）仁寿图 台北故宫博物院藏

204

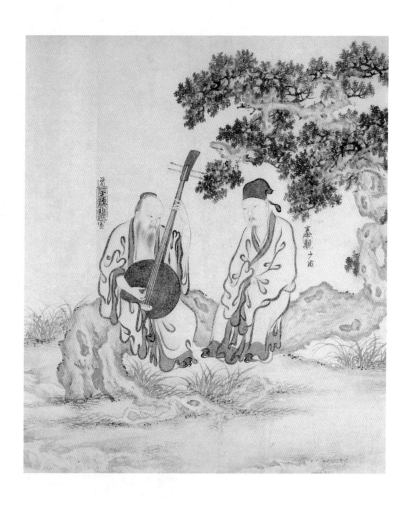

·《西园雅集图》第二段
从右向左：秦观、陈景元

画事：中国画的诗意世界

·秦观 跋王摩诘辋川图 台北故宫博物院藏

名的道士。他曾受邀在京师讲解《道德》《南华》二经，引为一时之盛。他也因此交游公卿大夫，被奉为雅集的座上之宾。

听阮者秦观，则刚刚从苦夏的肠疾中痊愈，有趣的是：为他治愈肠疾的并非药石，而是友人送来的一幅画卷。

1087 年夏天，秦观卧病家中，友人高符仲为他带来王维《辋川图》，称"阅之能愈疾"。秦观将信将疑，展卷细观，却犹如真正步入辋川别业之中，游历之后，疾病竟然神奇般痊愈，成为一件美谈。他也在卷后留下题跋，记录了这件奇事。

作为"苏门四学士"之一，秦观最富天才，人生也最为坎坷。他

早年有志入仕，屡试不中；总算依靠文才进入政坛，又因与苏轼的交往卷入党争，接连贬谪 7 年，最终死在广西滕州，只活到 50 岁。

漫长的颠沛与放逐，使秦观的人生困于一个"愁"字之中。他的词作成就最高，最擅长描写清幽冷寂的环境，烘托愤懑萧瑟的情绪，风格婉约伤感，比柳永更胜一筹，苏轼称其"有屈（原）、宋（玉）之才"。

《踏莎行》，最能代表秦观的词风：

雾失楼台，月迷津渡。桃源望断无寻处。可堪孤馆闭春寒，杜鹃声里斜阳暮。

驿寄梅花，鱼传尺素。砌成此恨无重数。郴江幸自绕郴山，为谁流下潇湘去。

烟诸残月、日暮孤馆，这些挥之不去的愁情，贯穿他抑郁消沉的一生。唯有西园的这次集会，可能是他黯淡生命中罕有的亮色——至少在此刻，他沉浸于阮声之中，或许能够忘掉那些哀愁，留下美好的记忆。

· 《西园雅集图》第三段
从左向右：张耒、郑靖老、李公麟、晁补之、黄庭坚、苏辙

在林下

穿过一片蕉林，阮声渐远；随着绿荫愈发茂盛，新的交谈声越来越近。

林中空地上，众人正围绕着石磬，观看一人作画。

作画之人是当朝第一画师李公麟，气定神闲，挽袖挥毫。

传说他曾描绘御苑宝马，画毕马毙，遂称其画技出神入化，足以摄取魂魄。

李公麟个性不羁、蔑视权贵，有魏晋之风，"以访名园荫林为乐，居京师十年不游权贵之门"。他虽然有一个朝奉郎的官职，却既不加入派系，也无仕途抱负，选择归隐林泉，在故乡桐城修造了名闻天下的"龙眠山庄"，坐石临流，终其一生。

他的白描得画圣吴道子真传，技艺之高堪称穷尽古法玄奥，已臻"道"的境界。对此，苏轼有一则《书李伯时山庄图后》，对他大加称颂——

或问：龙眠居士作山庄图，使后来入山者信足而行，自得道路，如见所梦，如悟前世；见山中泉石草木，不问而知其名；遇山中渔樵隐逸，不名而识其人。此岂强记不忘者乎？

曰：非也。画日者常疑饼，非忘日也。醉中不以鼻饮，梦中不以趾捉，天机之所合，不强而自记也。居士之在山也，不留于一物，

·李公麟（传）　维摩居士像　日本东京国立博物馆藏

故其神与万物交，其智与百工通。虽然，有道有艺。有道而不艺，则物虽形于心，不形于手。

　　这段话颇为玄妙，苏轼的大意是：人即便喝醉了，饮酒也用嘴巴而非鼻子；即便在梦里，拿东西也用手指而非脚趾，这是本能使然——龙眠居士即如此，对他而言绘画已成为本能，犹如庖丁解牛，既能在心中形万物之状，亦能在笔下摹万物之灵。

　　同样对李公麟不吝赞美的，是苏轼的至交黄庭坚。在李公麟名迹《五马图》卷后，黄庭坚题跋道：

　　我常说伯时有魏晋之风，朝中同僚却大多叹息他因为绘事耽误了仕途。我告诉他们：伯时乃丘壑中人，一时的名望、无谓的冠冕，他根本不放在心上。

　　宋代文豪之中，黄庭坚是一位异人，他没有苏轼的锋锐，换而为一种敦厚。淡泊名利、不苟附进，几经宦海沉浮而不怨，多遭亲故离别而不伤。他既不饮酒，性格也并非豪迈放逸，但如若用心观察他的笔墨，挥洒变幻之间有着超乎常人的从容，笔势虽然强健，气质却不骄矜。

　　这源于他对佛教——尤其是禅宗的信奉，所以往往能以一种超越的角度看待世事、看待人生，也因此能够活得自在些、容易些。

·黄庭坚 花气薰人帖 台北故宫博物院藏

在他的诗词中，罕有沉郁悲切的语句，更多是细密的说理、谨严的结构，以淡然的态度抒发感情。

黄庭坚有一首《清平乐》令人印象深刻，一眼便可以记住：

春归何处。寂寞无行路。若有人知春去处。唤取归来同住。
春无踪迹谁知。除非问取黄鹂。百啭无人能解，因风飞过蔷薇。

这是一首惜春诗，只读前段，词句并没有什么显著之处，不

过是叙述春光已逝，无处可寻，寻常词人也可以写；但正在感觉平淡之时，忽然"问取黄鹂"，情景转瞬变得具体，目光由寻春的怅然收回，汇聚在黄鹂之上，使人感到灵巧。

而后"百啭无人能解，因风飞过蔷薇"，飘然一结，峰回路转，目光随微风轻拂蔷薇，花叶摇曳之间，仿佛蜻蜓点水、不着色相，回味悠长，充满禅机。

倚石半卧的文士，是苏轼的弟弟苏辙。

苏辙比苏轼小两岁，却较兄长更为沉静，性格也更加内敛。他的文章论事精确，修辞简严，擅长政史之论，切中肯綮、针砭时弊。书法则全学苏轼，紧凑妍健，亦受到黄庭坚的影响，笔画间稍见一波三折的"摇橹"之意。

石案旁或坐或立围观作画之人，还有"苏门四学士"中的另两位——晁补之、张耒，以及名士郑靖老。他们的目光交汇在李公麟的笔下，后者正在画取意自晋人陶潜的《归去来兮图》。幅中，归来的小舟已然画好，岸旁的园居也已成型，陶渊明立在船头，轻舟遥遥，衣带飘飘，即将登岸回归心灵的家园。

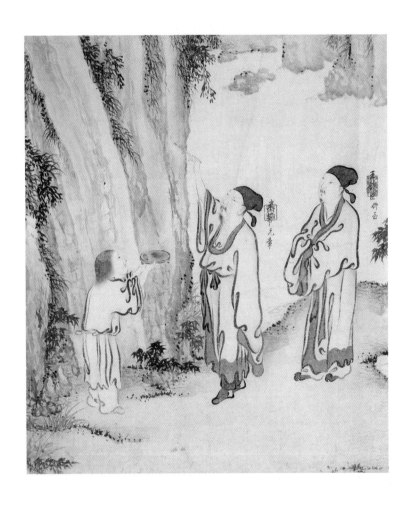

· 《西园雅集图》第四段

从左向右：米芾、王钦臣

在山间

在宅院的更深处，再次越过平静的水面，悄然出现一座山谷。

山谷中除了幽涧与芳草，还有三个影子，一仆两主，仰首立于石壁之下。

三人中，仆从双手托着古砚，高高举起，一人衣襟敞开，执笔在石壁上涂写，另一人则袖手旁观，神情专注。

袖手之人是秘书少监王钦臣，他出生藏书世家，嗜书如命，收藏古籍 43000 卷，数量超越北宋秘府藏书的总和；他又掌管秘书省，统领国家藏书、校书之职，身居文士要职，因此公卿大夫无不渴望与之交游。

但即便如此，他对于眼前之人依旧满怀敬仰，只因正在题壁的狂士，是北宋最桀骜的文人——米芾。

元祐二年，米芾 35 岁，正值盛年，意气风发，他生性本来狷狂不羁，置身文士的聚会之中，当然更加特立独行。他既不与众人观书，亦不参与论画，兀自题诗石壁。

米芾的恃才傲物，既来自他不羁的天性，亦源于极全面的艺术造诣，书法、绘画、鉴藏……他无一不精研至深。自始至终，米芾似乎只佩服过一个人，即他的前辈苏轼。

很难想象，目空一切的米芾能够听从别人教导，但对于苏轼，在相交 20 载岁月之中，米芾不仅言听计从，更恭敬有加：

·米芾 珊瑚帖 故宫博物院藏

　　1082 年，元丰五年，米芾前往黄州拜访被贬谪的苏轼。在此之前，米芾书法以唐人为师，苏轼劝他转师晋人，于是他依言遍访晋书法帖，苦研笔法，"专学晋人，其书大进"。

　　1089 年，元祐四年，苏轼外调，经过润州。米芾听闻立马动身拜谒，出示所藏王羲之、王献之、张旭、怀素等帖，请苏轼指教题跋。

1093 年，苏轼再度被新党排挤出京，远赴定州。同僚对其避
之不及，米芾仍盛情邀请相会，苏轼于是绕道赴约，感慨对方的
真挚。

苏轼辞世后，一日徽宗问米芾对于近世书家的看法，米芾将
苏轼与韩愈、欧阳修相提并论，称誉他的人品与才华之高，其余
众人只字不提。

徽宗忍不住，问起自己十分赏识的宠臣蔡京，米芾只答五字：

蔡京不得笔。

因为了解米芾目空一切的个性，雅集的主人王诜嘱托李公麟
为雅集画图、米芾作序，后者毫不推诿，写下题记《西园雅集记》，
将聚会的名字命为"西园雅集"。

在文中，米芾写道：

人间清旷之乐，不过于此。嗟呼！汹涌于名利之域而不知退者，
岂易得此耶！

西园雅集，遥追东晋王羲之列坐兰亭的曲水流觞，是宋元文
坛最负盛名的集会。

席间 10 余位文人彼此唱和，各自抒情，以此刻为节点，之前

之后，他们的人生都各不相同。

　　雅集之后不久，苏轼再度被排挤出京，秦观、李之仪、黄庭坚接连被贬，李公麟归隐林泉，米芾离开京师，遨游天下。众人各自走上不同的道路，或挣扎，或失落，或觅得良机，荣登殿阁之上，或就此流放，直到客死他乡。

　　而他们彼此的命运，只在 1087 年的那个下午，发生了一次小小的交汇。

　　这次交汇，犹如投入水池的一粒石子，激起的波澜荡漾了千年。时至今日，人们依然乐此不疲地谈论那个下午，说着那一天惠风和畅、松风徐徐，芭蕉投下浓绿的影子，东坡先生从哪里来，之后又向哪里去。

　　俱往矣，西园早已深埋入开封地下，昔日文人往来的庭院，如今成为蝼蚁的家园。彼时的欢宴尽皆化作尘土，留下的只有诗文、词章、画作。那天在场的每个人，后来都被记入历史，与他们的作品、人格、思想一同，被后世反复研究、探索、揣摩，以此理解我们的文化、启迪我们的未来。

<div style="text-align: right">2020 年 6 月</div>

12

溪岸图·中国的蒙娜丽莎

在山中，总是很安静。

日暮时分，阳光渐渐微弱，山色愈发朦胧。原本清澈的树林笼起薄雾，倒映一条蜿蜒的溪水。

沿着它，旅人一前一后，穿行在曲折萦回的山径中。

浮云出岫，倦鸟归林，群峰投下沉默的影子，岚烟掩映伫立的苍松，在山崖与山崖交错的地方，阳光变得极其微弱，岩石的轮廓愈加模糊，好像将要即刻融入暮色，几乎看不清它们的形状。

就在这时，风声传来——

先是低昂的"呜——"声，来自山风穿过逼仄的峡谷；

接着是错综的"哗——"声，来自倾倒的林木；

再接着，涛声阵阵，洪波涌起，分不清声音来自水浪还是松林。

旅人裹紧蓑衣，加快步伐，他忌惮一场山雨随之而来；驭牛的牧童则欣然举起斗笠，即将穿过篱门回到家中。

溪满风萧瑟，万木影苍苍；

旅人愁暮雨，何时到故乡。

巨障

纽约，曼哈顿，第五大道 82 号，大都会艺术博物馆的库房中，静静沉睡着一幅来自中国的古老山水——《溪岸图》。

唐宋山水的珍贵遗存中，这幅画作显然不如台北故宫《溪山行旅图》那样闻名，也不如北京故宫《千里江山图》璀璨夺目，甚至不为许多人所知，但凡是瞻仰过它的人，无不被它的古雅所撼动。

《溪岸图》，2.2 米高的恢宏巨制，拥有现存唐宋画迹中最高的尺幅，创作于画史最为关键的时间节点；它一直被视作五代巨匠董源的杰作，却与现存董氏画迹风格迥别；由宋至今，它流传千年，跌宕曲折，见证无数变迁与沉浮，最终流寓海外，寄身他乡。

1997 年，《溪岸图》入藏大都会艺术博物馆。当日，纽约时

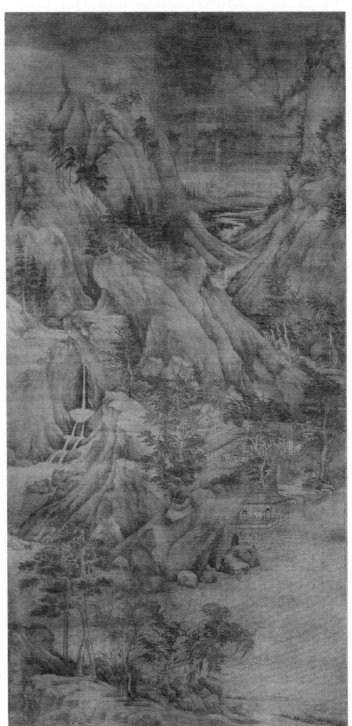

·董源　溪岸图　美国大都会艺术博物馆藏

报罕见地于头版刊印《溪岸图》，视其作为海外现藏中国书画中最卓越的画作，誉为"中国的蒙娜丽莎"。

消息刊发不久，来自各国学者的讨论接踵而至，有人质疑《溪岸图》的真伪，也有人急于为其正名，继而发展为 20 世纪最著名的一次学界辩论[1]。

种种传奇，种种猜测，种种辩论，为《溪岸图》戴上神秘面纱，身世至今扑朔迷离。而纵使身处疑云之中，它亦放射出最迷人的光芒——来自玄奥的墨气、浩渺的群峰，以及那个古老久远而又令人向往的时代。

1. 1999 年 12 月，大都会艺术博物馆在纽约举行国际学术研究会，这场 800 人参与的讨论之中，三方展开激辩：

以普林斯顿大学方闻教授、启功先生、谢稚柳先生为代表的真迹派，认为《溪岸图》是董源毫无疑问的真迹；

以奈良大学古原宏伸教授、伯克利大学高居翰教授、克利夫兰艺术博物馆李雪曼教授为代表的反对派，认为本幅是张大千仿造的伪作；

以耶鲁大学班宗华教授、大都会艺术博物馆何慕文先生、台湾大学傅申先生、台北故宫博物院石守谦先生、杨新、徐邦达、杨仁凯等先生为代表的折中派，认为《溪岸图》是五代宋初画迹，但作者不一定是董源。

这场讨论的结果，基本以折中派胜利告终。在何慕文先生的主持下，大都会博物馆斯塔尔研究中心利用现代科技对画作进行了检测，证实《溪岸图》的材质来自 10 世纪，但由于它与董源现存其他画迹风格、细节、技法相差甚远，所以不能判定是否为董源亲笔。

《溪岸图》的画幅之高，超越《雪竹图》与《乔松平远图》，位列传世唐宋画作之最。如果将它的全幅展开，会呈现一件3.4米的巨制，赫然俯视瞻仰它的众人。面对如此巨大的画作，观者的第一感受往往是雄伟——尚且不用体会内容，画面尺寸带来的冲击首先会震撼心灵。

唐宋时期，古人对世界的认识尚且朦胧，山水被视作造化的典范，具有某种神性。为了表达心中敬仰，画师们力图在画面中创造出自然山水的磅礴气势，为此必须描绘宏大的画面，以使观者更直观地感到崇高。

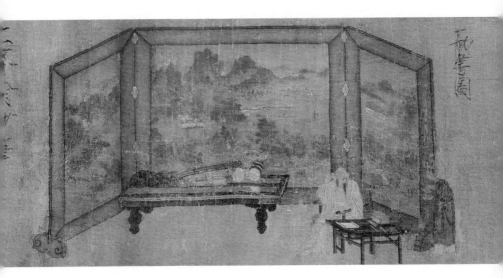

· 五代王齐翰《勘书图》中即描绘了一幅巨大的山水屏风

溪岸图·中国的蒙娜丽莎

因此，山水被描绘在寺观、殿堂的墙壁之上，作为殿宇的重要装饰。屋内原本用于划分建筑空间的屏风，也由此成为拓展山水空间的屏幕。人们坐在屏风下时，能借绘画神游山水之间，寄托对林泉的向往。

《溪岸图》便是这样——它原本是一幅巨大的屏风，大约是三联屏中的左屏。由此可以想象，画面中旅人跋涉的小径应当还有很长的延伸，而水阁中的高士亦应当眺望一片更开阔的水面。当然，这些都未能影响整幅画作完备的气韵。

为了使观者沉浸于画面之中，《溪岸图》必须营造出足够深远的空间，亦为此运用了迂回的"之"字形构图——

首先，近景的树木与坡陀向左升起，将观者的视线引向左侧；

随后，再沿着水际向右倾斜的山崖，导向右侧的水阁与村落；

接着，一排屋舍之后，山崖犹如海浪般高高涌起，长而有力的弧线彼此交错，通过山与山的层叠强调纵深；

再接着，这些弧线在山脚汇聚，形成蜿蜒的山径，曲折萦回连通遥远的溪流，最终将观者引入画面的最深处。

——在那里，一片迷蒙的墨色中，远峰被藏入雾霭，模糊了虚与实的界线，画面仿佛变得透明；林木被分为小小的几簇，排列在溪畔的坡地上，反衬出远山的高大。

纵览全幅，缥缈的云岚下，群峰错综堆叠在画面中部，纷至交错、向左倾倒。

·《溪岸图》"之"字形构图

　　但它们并未显拥挤——这源于左右的飞瀑与山径纵向划分了层次，山脚开阔的水域亦横向释放出空间；

　　画面也未偏离重心——为了均衡群山左倾的动势，右侧山壁高耸入云，形成巨大的"V"字形峡谷，稳定画面的结构。

　　这些别具匠心的构图设计，为紧凑的画面赋予丰富的变化。至

溪岸图·中国的蒙娜丽莎

此，通过造型的引导——山的形态与焦点的布置；氛围的烘托——明朗的近景、丰富的中景与缥缈的远景；以及物象的暗示——旅人的方向、高士的视线、溪流的走向，三者共同创造出深远而连贯的空间感，成就这幅巨作的撼人气魄。

墨气

为画面营造出玄妙之感的，是山水间涌动的墨气。

由于毛笔的特性，好的画师笔下必然会磨炼出好的线条。《溪岸图》中线条亦水准极高：树干结实圆稳，屋宇劲拔娟细，水波轻盈流畅——但是真正支撑起整幅画面的元素，是深奥氤氲的墨色。

如果说：线条能最直观地描绘造型、展示技法的高超，例如吴道子、李公麟的白描；那么墨色则擅于烘托气氛、营造意境、体现情思的微妙。

仔细端详《溪岸图》：山石边际的界线仿若游丝漏痕，几不可寻。画家用极淡的笔迹勾勒轮廓，再用渲染与叠压区分阴阳向背，以此构造出复杂而又真实的山峦。这些朦胧的墨迹与水波、林木明朗的线条重叠交汇，两种不同的质感之间，水与墨微妙融合，产生出独特的韵味。

·《溪岸图》中微妙的墨色

愈向上观察，《溪岸图》墨色的变化愈发丰富：山崖与山崖之间烘染出深邃的峡谷，突破唐人单纯用线条勾勒赋彩的单调感，拉开山与山的距离，形成更加可信的空间透视；峰峦的顶部则逐渐隐去，与松林一同出没茫茫雾霭之中，使人不知其高远，继而暗示峰峦的巍峨。

最绝妙的则是远景。沿着山谷间蜿蜒的溪流，画面缓缓步入虚无，烟云之中，山影若隐若现——那些朦胧的树影将远山衬托得无比高大，萦回的水流又暗示它极尽遥远，在这里，观者仿佛置身其间，刚刚沿着逼仄的山径，穿越屏障般的山岭，蓦然迈入一片新的领域，空气湿润、目光辽阔、场景虚幻。

这些自然而不经意的墨色，被比董源更早的五代宗匠荆浩谓为"隐迹立形"，即：尽力隐去刻意的笔迹，追求浑然天成的意境。

很难相信，在水墨山水尚现不久的五代，画师已然拥有如此高超的墨法，足以描绘出宛如幻境的画面，犹如阿蒂尔·兰波的诗歌——虚幻迷离、变化莫测，将观者引入迷思。

归隐

同样值得一提的，是画作古雅神秘的主题。

作为流传千年的古老杰作，《溪岸图》曾有过许多名字，

《溪岸图》中的水榭高士

"溪岸"这个词，是20世纪70年代谢稚柳先生依据画中场景定下的。事实上，它真正的主题源于水阁中怡然眺望的高士——这是一幅"溪山高隐"。

中国文化始终在"仕"与"隐"之间转换，归隐林泉，遁入丘壑，无论身体还是心灵，人的本能即是寻找归宿。应和这一主题，画家描绘了近乎完美的场景：山林毓秀，云烟万态，浩荡森严，众美咸集。

画中，倾斜的树木示意晚风袭来，水面掀起细密的波澜，高士悠闲地坐在水阁里，微微欠身向远处眺望。他的目光穿越水面，一直延伸向未知的画外；他的家园之上，山峰巍峨耸峙，雾霭幻灭迷离。

《溪岸图》生动的自然之景，成为早期宋画的标志性画风。虽然与西方绘画相同，宋画也要经过大量写生作为创作基础，但是与将写生稿精确细致地描绘在画布上不同，宋人的秘诀在于运用巧妙的构思，提炼、筛选、组合实景，将其重构成想象中的画面，以此超越形貌、追求神韵。这也解释了为何宋画中的细节往往予人写实的印象，而画面整体又显得神隽超脱，比真实更加迷人。

这种超前的绘画方式，被荆浩称为"求真"，使1000年前的中国画师得以捕捉自然的真谛，沟通观者的心灵。面对它们，观者感受到的是"一片山水"——而非"一张山水的图像"。画中丰富的细节、密致的笔触令人觉得真实，而山水树石之间的有机组合，

又使人畅然幻想置身其中——似乎能感到风的吹拂，看见云天的变幻，听见泠泠水声。它不是描述：这是一座山、那里是一棵树；而是唤起观者对美好瞬间的回忆，或是对林泉丘壑的期盼。

此时此刻，高士作为一个文学性角色，为欣赏提供了更直接的选择。他仿佛画面的主人公，供观者代入其中，去往早已准备好的场所中体会山水。他被画在并不显要的位置，以免被一眼看见而消减趣味；而溪石、山脊与小径又皆指向于他。观者的视线只要跟随画面移动，总会发现他的身影。

关于《溪岸图》的布置，容易使人联想起北宋郭熙《林泉高致》中所言："谓山水有可行者、可望者、可游者、可居者。"行、望、游、居，既是人欣赏山水的方式，也隐喻人生的状态——

或像旅人般跋涉，或高士般眺望，不同的心境总能在山水中找到相应的投影，而宋人的伟大，正在于搜寻这些投影，时刻提醒喧嚣中的人们：浮生若梦，为欢几何？繁华落尽后，还要有一块天地，安放自己的身心。

2020 年 11 月

溪岸图·中国的蒙娜丽莎

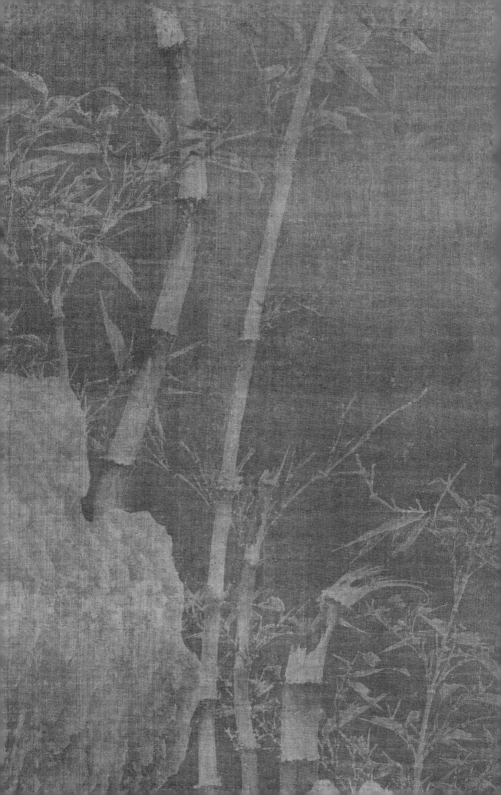

13

雪竹图·造化的杰作

如果艺术的一极是完全的自我，那么另一极即是完全的无我。

迈向前者的作品如同一块屏幕，释放出无数声音：涌动的情绪、留存的记忆、哲思、悲悯、忧郁、狂喜，它们形成充满魄力的线条、喷薄而出的冲击力——每一股声音都在表达自己，感染观者，都在说着："我"才是"它"的灵魂。

这样的作品，会勾起你的好奇、引发你的思考、触动你的情怀，仿佛引你走进新的世界。

而迈向后者的作品，却好像把"我"遗忘了，如同一片叶

子、一只蜻蜓，司空见惯、寻常无奇。它似乎没有表达、悄然无声，但它试图接近完全的天然——为此，每一根线条、每一寸墨色都不能留下"我"的痕迹，才能宛如天成。

面对这样的作品，予你的只有沉默，或者引你走进"无我"的宇宙——那里只有一片寂静。

寂静之中，下雪了。

正是黄昏时分，你独自一人，一切都很安静。这一刻没有风，只有雪落得很轻、很匀，缓慢而笔直，落入幽寂无人的庭院。

几株挺直的南竹静静立着，竹梢虚虚地积了薄雪；虫蛀的枯叶翻卷着，缝隙间透出昏暗的天色。

成簇的竹叶聚集在半高处，掩映劲拔冷峭的竹节；雪落在湖石上、坡陀上、枯槁的古木上，依旧是薄薄一层，始终无法覆盖全部缝隙。

清冷的空气里，竹丛暮色微茫，庭中笼起薄雾。

疏林之下，乱石之间，杂草与枯叶交织成一张细碎的网，偶有雪花从网眼漏过，落在地上，只不过停留一瞬，转眼便不见了。

此时此刻，仰察天地之间，万物已然渐白，天色维持着微妙的平衡，绝不明亮、亦不昏暗；

你感到平淡，又感到梦幻，注视着这些平时未及注视的细

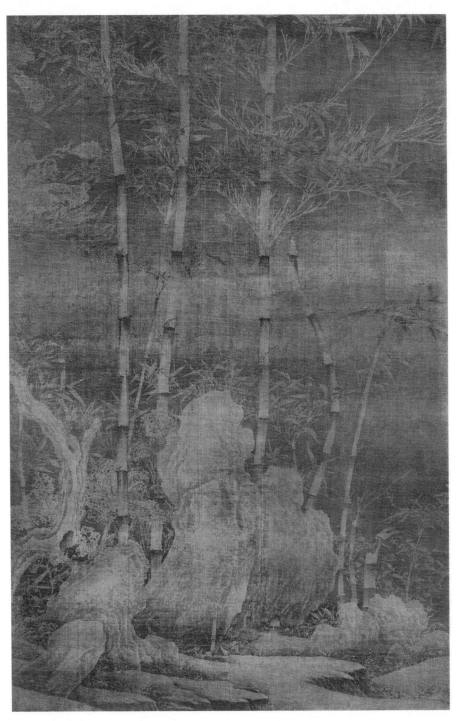

·徐熙（传）　雪竹图　上海博物馆藏

碎景物，像是注视着一场梦境，抑或是，注视一幅画——《雪竹图》。

这幅来自晚唐五代的杰作，据传为五代徐熙画迹——却没有任何证据能够证明[1]。画中唯一留下的字迹，是中央主干上倒书的篆文"此竹价重黄金百两"，因为梦幻般的画面、神秘莫测的身世，它成为一件前无古人、后无来者的绝世珍迹。

《雪竹图》打动人的，不仅仅是梦幻。

玄微的墨气、朦胧的暗影，营造出寒冷静谧的氛围；竹石仿佛是隐约出现的，时而被深邃的墨色衬托出，时而又融入其中，浑然一体，画面犹如薄雾弥漫，荫翳亦使它显得愈发深沉。

在发轫于中国传统美学中，明媚之外，幽深、静寂与古朴更为人所钟情，例如颓圮的篱墙、斑驳的苔痕、细碎的竹影。

古人认为：事物之美并非来源于它本身，它参与的环境同样重要——即指"意境"。在《雪竹图》中，竹石的美是次要的，意境的美才是主角，画面虽然黯淡却不失神采，完整地展现了寒寂的意境。

1. 关于《雪竹图》的作者，谢稚柳先生认为是五代南唐画家徐熙，但它与史载徐熙的画风不同。徐邦达先生认为是一幅南宋至元代的佚名作品，却不符合于宋元绘画的风格演进脉络。方闻教授认为这幅画出自与李成同一时期的五代画家之手，当为目前最为中肯的看法。

·《雪竹图》中倒写篆文
"此竹价重黄金百两"

　　精微的笔墨描绘出细密的肌理，好像蕴涵着纤弱的光线，绢底质地粗糙如同一叶透光的障门，将那纤弱的光变得更加阴柔；而极力向上生长的竹，则冲破了湖石的束缚，矗立在荫翳之中。

　　粗绢施染与细致的用笔，使画面产生独特的肌理效果，亦经过漫长岁月的侵蚀与沉淀，《雪竹图》展现出丰富的质感，每一寸画面都有极高的密度。

　　竹叶极尽造化之功，既不遵循"介"字、"个"字的章法，也不刻意运用毛笔的特性——每一片都像是生长出而非画出的——

·《雪竹图》中的竹枝、朽木与枯叶

又没有一片完美无瑕，它们或多或少有些破损，因而显得自然，毫无斧凿之迹。

竹干则以浓重有力的皴笔形成竹的纹理，背景的墨色较竹干更深，衬托出它的挺拔；较竹节更浅，逊色于它的坚韧。从竹节上生出的细枝、断枝、残枝，全以留白与掏染法画出，形成令人感动的错综画面，几乎展现出水墨所能达到的极限。

摄人心魄的枝节之间，同样引人注目的，是被虫蛀空的枯叶。它们凋零破败，犹如沙漠中的胡杨，越凋零、越蕴涵生机，展现出卓绝的生命力。另外，如果你意识到这些枯叶是被墨色"压"出而不是画出的，相信会更加惊讶于它的精妙绝伦。

更加值得一提的，是画面的下方，在湖石左侧逼仄的空间中，虬结的枯木、挺拔的竹干、纤韧的竹枝、坚硬的湖石……以及仿佛一碰就会碎的枯叶，这些质地不同的物象密集交织，产生有序的层次，融为浑然的整体，取得自然与艺术的完美平衡。

若宋画的精神是对自然的忘我追求，那么彼时流传至今的所有作品中，没有一幅比《雪竹图》更具代表。因为除了它，再无竹画能够重现"无我"的美。

五代李坡的《风竹图》，运用了"S"形构图，竹枝仿佛在风中起舞，通过造型与用笔的联结形成动势，改变了早期绘画中竹子刻板概念的形象。但它如古希腊雕塑般完美的曲线所带来的，是为自然注入人性的美——你能清楚看见画作背后的那个人，大

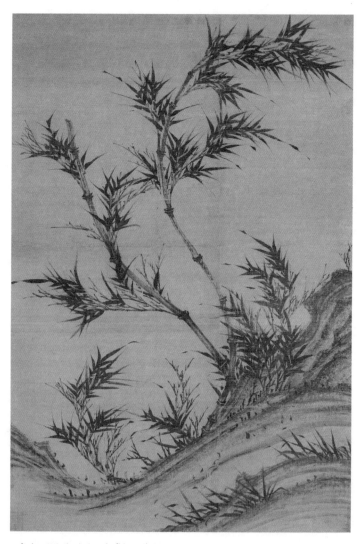

·李坡 风竹图 台北故宫博物院藏

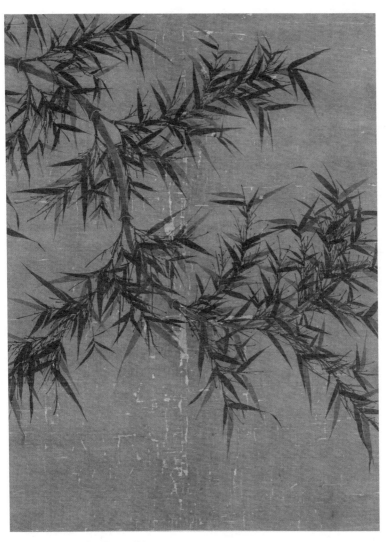

·文同　墨竹图　台北故宫博物院藏

雪竹图·造化的杰作

概明白他想做什么、表达什么、又是怎么做的。

另一件久负盛名的北宋竹画——苏轼好友文同所作的《墨竹图》。幅中描绘了一株倒竹，凌空的竹枝扭转向上，欲借反曲的姿态抒发心绪。

作为"文人画"的先声，文同的笔墨谨严而不失潇洒，含蓄又见锋芒。但《墨竹图》的美并非来源于竹子本身，而是画家高尚的人格。

《雪竹图》呢？

浑然天成，不见雕饰，毫无自我的介入，因此也成为画史一桩悬案——至今未能定论他的作者。

面对高大的画轴，你几乎感觉不到画家的存在——物象、笔墨、气氛、韵味……幅中的一切浑然天成，既没有画院的章法，也没有文人的自我表达，它像是把画家的手隐去了，使观者的注意力完全集中在画上，仿佛根本不存在背后的那个"我"。

但它又绝对没有因此失去灵魂，反而更加震撼与动人。

它很写实，但绝不是照片，它描绘了照片所不及的真实——仅仅是一望，便能感受它所处的空间、温度、湿度，感到它清冷的空气，陷入它寂然的宁静；

它又很写意，并非写画家的胸意，而是写自然的真意——竹石的姿态、枯木的凋败、暮色的微茫、气氛的清冷，观者看不见明确的笔墨，却能清楚地感受每一样事物的气质与神韵。

它描绘的不过是寻常之景，像某个庭院的角落，或是某处竹林的一隅，几块湖石，数竿南竹，在黯淡的天色下兀自生长或凋零，但它却最终营造出中国艺术的至高意境——是无我、亦是禅。

白居易的《夜雪》，适宜放在本文的结尾：

已讶衾枕冷，复见窗户明。
夜深知雪重，时闻折竹声。

对白居易来说，写雪不一定要描述它的姿态、色彩、形状，他眼中的雪，是衾枕的"冷"、窗户的"明"，是冬日早晨的清朗，以及一个静到能听见折竹之声的长夜。

在《雪竹图》中，雪亦未曾被描绘，却凭借萧索的竹石、寒寂的意境，落进每一位观者的心中。

2020 年 1 月

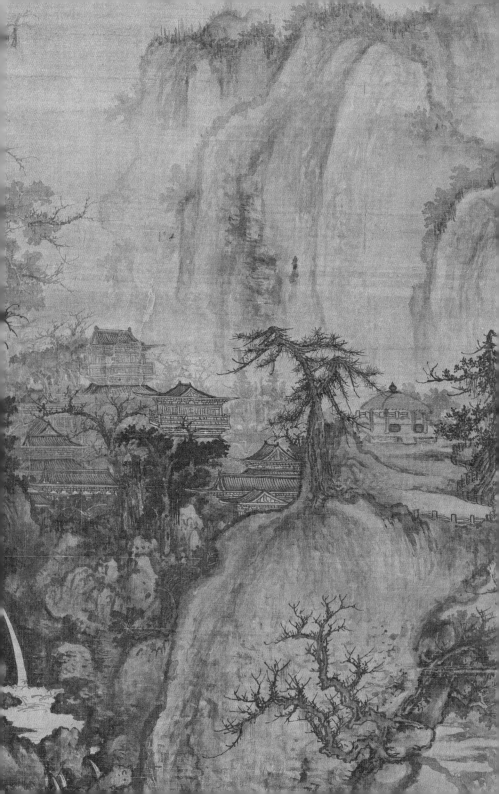

14

亭子·你在亭中看风景

亭在山中

宋代的第六位帝王宋神宗在位时，极钟爱一位画家的作品，据说：他将中书、门下两省，以及枢密院、翰林院的壁上挂满此人画作；又敞开龙图阁[1]的大门，允许他自由出入，阅览皇室典藏；还将他提拔为翰林待诏直长[2]，作为自己艺术鉴藏的谋臣，终其一生。

1. 龙图阁，北宋皇城会庆殿西侧，宋代皇室藏宝阁，收藏太宗御书、图画、宝瑞及宗正寺所进宗室名册、谱牒。

2. 北宋设翰林图画院，总属于翰林院，由内侍省管理，郭熙为翰林图画待诏，即翰林图画院中听候诏命的官职。

神宗 19 岁登基，在位 18 年。他重用王安石，推动了熙宁变法；又总结失败的教训，施行元丰改制；最后亲征西夏，不幸英年早逝，结束了充满抱负却又憾于时局的一生。就是这样一位功过难量，被后人以"神"作庙号的皇帝[3]，他心中最爱的画师，当然非同一般——

郭熙，北宋山水巨匠，李成的传人。他出身布衣，擅长绘事，早年游历四方，熙宁元年被招入神宗的画院，以其卓越的画技，成为誉满天下的名手。

神宗为什么爱郭熙呢？也许是被他戳中了心思。郭熙是这样说的：

然则林泉之志，烟霞之侣，梦寐在焉，耳目断绝，今得妙手郁然出之，不下堂筵，坐穷泉壑……此世之所以贵夫画山之本意也。[4]

林泉之志、烟霞之侣，都是君子的常乐，既然不能归隐其间，就在画中追寻。神宗身处庙堂之上，他的山水之乐只能放在画中，

3. 谥法中云"民无能名曰神"，就是不好说功过者取"神"字，按《宋史》的说法，赵顼的功业不好评价，所以称他宋神宗。

4. 语出《林泉高致》中《山水训》一篇，为郭熙之子郭思整理其父绘画之论的文集，是一部重要的古代绘画著作。

·郭熙《早春图》中的草亭

而郭熙表达林泉情思的画作，或许正是他最好的寄托，成为他短暂人生的安慰。

郭熙的名作《早春图》，描绘了初春时节，冰融雪释的晴朗景象。画面中，画眼在前景的两株苍松，矗立在数块层叠的巨石之上。沿着松枝伸展的方向，视线上移，可以望见一泓溪水，凛冽清澈，自深涧中奔涌而出。

深涧之上，代表庙堂的楼宇安然林立；之后山峰隐没在云烟中，湿润氤氲，一派早春。只要从楼宇处细细观瞧，在右边能够找到一座小亭，不同于楼台艳丽的朱红，它用墨色画就，看上去质朴

而又温和，静静地安放在早春的山麓之间。

在郭熙的山水思想之中，他说：山水是用来行走、观望、游历与居住的，正是这些渴望在现实中不易实现，所以人们营造画面，建设画中的游处、壁上的居寓。

他又说：可行可望，不如可游可居——千里江山，可行、可望者不计其数，而可游、可居处寥寥无几，就像是人漫长的一生中，要走过无数的风景，而值得停留的地方，不过尔尔。

山水是古人的浪漫。在古代，人们观山、涉川，感受造化的宽广与深远；人们也修桥、筑亭，供自己在山中游历、停歇。桥与路，是古人沟通山水和人烟的媒介；而亭子，便是人们在山水中的休憩处，更是在浊世之中，精神家园里的避难所。

亭在画中

亭者，停也。《周礼》记载：三十里有宿——这里的"宿"，即停止之意，人行三十里地，便要停下歇宿，亭亦如此。这种结构简单的建筑，制造便易，所以历代名亭不胜枚举。

《搜神记》中记载，东汉的文豪蔡邕曾至会稽柯亭，取了那里的竹子做笛，这应当是关于亭子隐喻暇豫之意最早的记载。随后，王羲之的名篇《兰亭集序》中的兰亭、欧阳修《醉翁亭记》中的

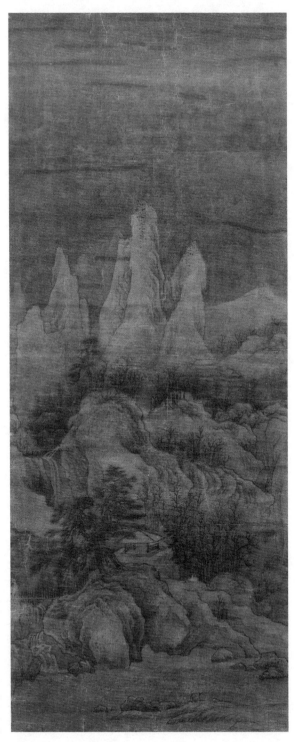

·李成（传） 群峰雪霁图 台北故宫博物院藏

醉翁亭、苏轼的《喜雨亭记》中的喜雨亭……亭子一直流传在文人墨客的笔下，从未断息。

在传为李成所绘的《群峰雪霁图》中，能够看到这样的画面：山峰静静地肃立着，覆盖皑皑白雪。远空笼罩着淡淡的墨气，近处流泉落入凛冽的湖水。

在画面的中央，仡立的磐石上有一座亭子。它掩映在松柏间，檐上落满了白雪，亭中空无一人，显得孤独寂寥。如果身处亭中，天地一片萧索，泉声从一侧传来，余下的只剩静默。"千山鸟飞绝，万径人踪灭。"诗中的意境，只消一座小亭，便展露无遗。

元代画家孙君泽的《高士观眺图》中，则描绘了另一幅景致。

孙君泽的画风，继承南宋马远、夏圭，笔法简练、墨色浸润，最善于营造空灵的氛围。有别于前一幅画中的萧索之意，在这一幅画中草木葱茏，山色秀润，中部留下旷阔的空间，体现出山谷的辽远深邃。

画的左侧有一座精致的亭子，高士闲坐一旁，远眺缥缈的山峦。他的仆童抱着琴、倚着杖，想必是高士流连山水，一路弹琴吟啸，持杖走了很远的山道；小童像是走得累了，又不敢坐在主人身边，只能倚着竹杖，若有所思地站在一旁。

亭子自古也是话别的场所，长亭、古道、西风、杨柳，总能让人想起那些别情依依的诗句。

杨邦基的《出使北疆图》，描绘宋金使臣在北地边境交接的

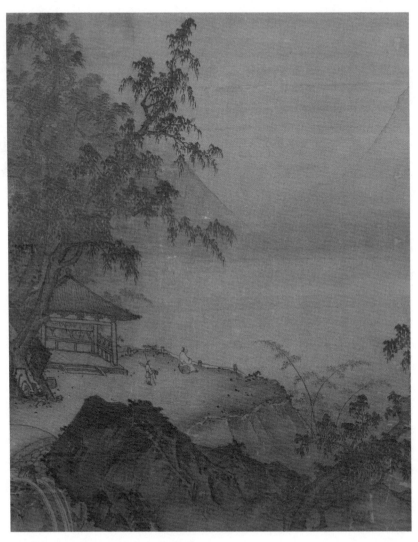

·孙君泽　高士观眺图　日本东京国立博物馆藏

亭子·你在亭中看风景

·杨邦基　出使北疆图　美国大都会艺术博物馆藏

场面。画中青山映带，流云飞卷，三棵高耸的青松下有一座茅亭。亭左出使北疆的人马戴着斗笠，一人已欲向前，另一人似乎还在向送行的官员们抱拳作别。提壶的小奴在亭前的台阶上望着他们，手中的酒不知是已经喝过了，还是来不及、赶不上了。

　　杨邦基是宋人，10 岁时，他作为地方官的父亲被金太祖次子完颜宗望杀害，他藏在僧舍里才幸免于难。宋室南迁，偏安一隅，江山半壁归了金朝。

　　杨邦基在金朝长大，也在金朝为官。根据历史上的记载，他为人正直清廉，是位值得尊敬的人，但客死他乡，最终也未能回到大宋的怀抱。

　　在这样的背景下，杨邦基定然对离别有着甚于常人的理解与感受。在画中，向左叠嶂重重，辽远而迷茫，代表使者欲去的北疆；

向右峰回水转，郁郁葱葱，隐在右下角的一座小阁，也许是他对故乡的遥想吧。

与杨邦基一样客死金朝的，还有北宋的最后一位皇帝，宋徽宗赵佶[5]。这位以书画出名的帝王，当然也要在自己的山水间安布亭榭。

徽宗的山水传世不多，在他的《雪江归棹图》中，有三座相邻的亭子伫立在江畔，彼此相去不远。一座在高台之上，作为一旁宅邸的附庸；另两座一高一低，布置在江畔。高者四面修竹，低者环伺杨柳。虽然是江天飞雪的景致，却不难想象春夏时节这

5. 1127年，金兵攻破汴京，徽宗赵佶与钦宗赵桓被掳往北地，史称"靖康之难"，他们于 1130 年 7 月被押至五国城，受到囚禁，而后死在此地。

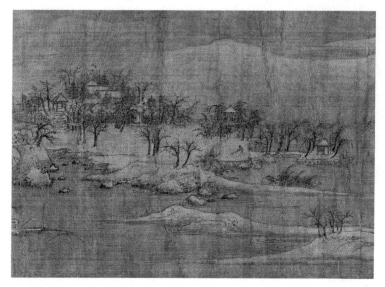

·《雪江归棹图》中坡岸上三座亭阁

里的清雅宜人。

画卷后奸臣蔡京的题跋中写道：

皇上的画，水远无波，天长一色，群山皎洁，行客萧条，鼓棹中流，片帆天际，雪江归棹之意尽矣。

无论徽宗的统治如何，他的画作是出类拔萃，旷古烁今的。这三座雪江上的空亭，既将四时的情思融在一季中，又仿佛代表了他内心深处，理想与现实错位所带来的寂寥。

亭的形制

《释名》云：亭者，停也。人所停集也。司空图有休休亭，本此义。造式无定，自三角、四角、五角、梅花、六角、横圭、八角至十字，随意合宜则制，惟地图可略式也。

——计成《园冶》

其实，到了徽宗时，中国园林的发展已经到达极成熟的阶段。据载，徽宗未能修建完成的御园艮岳中，亭子多达30多座，并且形式各异，每一座都极具特色。

明代文人计成在他的园林著作《园冶》中，列举了诸多亭子的样式，如今在画里，我们依然能见到各式各样亭子的制式。

亭基本形体，按《营造法式》，为四柱攒尖，后随历代演变，其多种多样，超出任何建筑物上。一因材料结构简单，瓦木竹茅，用之得宜，无伤大雅；且占地不大，山巅田侧，路旁小心，随地安排，均能居高揽胜，因借得宜。

——童寯《论园》

早在隋唐时期，亭子已经突破了四角方形的制式，出现了六角、八角与圆亭，屋顶也有攒尖、庑殿、歇山等多种形式，《京畿瑞

·《京畿瑞雪图》中四柱重檐歇山式亭　　·《九成避暑图》中四柱单檐攒尖式亭

雪图》中采用了四柱重檐歇山制式，《九成避暑图》中则是单檐攒尖，飞檐翘角的形制。

而在传为唐代卢鸿所绘的《草堂十志图》中，亭子的风格截然不同——茅草铺成屋顶，乱石围在四周，亭柱显然是四根木头，高士安坐其中。这座藏在重重深林中的草亭充盈山野之气，与华丽厚重的隋唐风格相较，宛然如山中天然的一隅。

北宋学者燕肃[6]传世的《春山图》中，也有一座标准的茅草亭，圆攒尖顶，天圆地方。不同于巨然，燕肃的亭子显得修长些，风格更为简淡，亭外通着桥，设着护栏，四面空凌，是典型的水边亭榭。

·《草堂十志图》中的草亭

　　宋人王诜所绘的《溪山秋霁图》中，亭子用木头筑成，盝式顶，下半部砌半栏，四周围挂了帘帐。王诜是苏轼的好友，也是西园雅集的一员，代表了北宋上层阶级的审美标准。他的作品清丽自然，格调颇高，亭子自然也品味不俗，颇有雅逸之趣。

6.　燕肃（961—1040），字穆之，北宋著名学者，精通天文物理，曾发明指南车、莲花漏，是最早记录潮汐原理的科学家，也是一位出类拔萃的画家。

·《春山图》中的茅草亭　　　　　·《溪山秋霁图》中的盝式亭

亭在心中

亭子的样式很多，或依山傍水，或临流抚膺。唐代的大诗人杜甫有一首《江亭》，适宜放在本文的结尾。

坦腹江亭暖，长吟野望时。
水流心不竞，云在意俱迟。

上元二年(761)，杜甫在成都修了草堂，生活安逸。闲来无事时，他去江边的亭子散心，像一个悠然的隐者，坦腹江亭，长吟野望。

　　杜甫时年 49 岁，将近半百。在此之前，他刚刚弃官，辗转来到这里。在此时，他的内心还是奔腾的、是进取的；还是怀着抱负、欲有作为的。但他看着江水滔滔，看着白云悠悠，忽然觉得一阵枉然。纵使他满腔抱负，栖栖惶惶，如今江亭之中，春渐晚、日渐迟，无处去、无可为，只有赋诗派遣了。

　　像所有中国古代文人一样，表面的隐逸也好、放达也罢，总是难掩内心的矛盾。他们钟情造化、向往山水，又不能摆脱心中的进取，始终游离于自然与仕途之间。杜甫是这样、郭熙是这样，即便是一朝天子宋徽宗，也陷在这样的矛盾中不能自拔。

　　这看似是一种遗憾，实则是一种幸运，正是这种隐逸与进取的矛盾，促使文人在山水中不断追寻，时近时远、时断时续；寻求解脱与释怀，寻找灵感与哲思。而亭子，正承载了这些纠缠而广远的心境，在江边、在溪畔、在崖下、岭上，永远地伫立下去。

2019 年 1 月

15

待渡·此岸与彼岸

静立的山川中，笼罩薄薄的雾。

视线沿着既不可知其深、亦不可知其远的山谷向下，面对着遥遥列岫的，是一座空空的草亭。

它坐落在隐约的溪岸上，出没于空旷有无之间。与造化的高耸相比，它显得微乎其微，仿佛随时将要融入雾色。

亭下，一条山溪蜿蜒回转，顺着交错的山脚流淌；没有泛起一点浪花，也就没有一丝声音，几乎是凝固似的由远及近，流过空亭与坡陀，来到更宽阔的水域。

一位文士席地坐在水边，他的仆童持杖侍候一旁。两人面对

着空濛山色，那里除了重山、远水、零星的枯木之外，什么也不再有。

他在做什么呢？前不见楼阁、后不见车马的空山中，他可能是兴游至此，稍作休憩——也可能是在等待，等一条去往更深处的渡船。

李公年[1]，北宋画家，身世与画风同样茫然若迷，仅有这幅无名山水传世。收藏它的普林斯顿大学将其命名为《冬景山水》，事实上，它应当是一幅"待渡图"。

灿若星辰的宋元山水中，"待渡"是重要题材。在古代，渡，是人们行旅往来、徙居迁移不可或缺的交通方式。透过江与岸、舟与人，渡船连接了空间，延伸了人的脚步，水光荡漾、烟波浩渺之间，体现出人适应自然的智慧，也带来无限的诗意。

而"待渡"，则为这诗意增添了更多期许，它或许是艰辛行旅中的一憩，或许是闲情兴游时的一遇，又或许是为折射君子处世的哲学、隐喻贤士待召的愿望、寄托经世致用的理想。

无论如何，入仕也罢、归隐也罢，人生在世，总要由此岸去往彼岸，"待渡"亦由此成为永恒的主题，在不同时代、不同的作品中，放射出不同的光彩，带给今天的我们不同的感触。

1. 李公年（11世纪），郓州人，官至江浙提点刑狱公事，与赵明诚有交往，徽宗时犹在世。《宣和画谱》记载其擅画山水，好写四时之景。

·李公年 冬景山水 美国普林斯顿大学艺术博物馆藏

行旅

　　五代时期，庞大的李唐王朝土崩瓦解，带来无休止的战乱，神州云扰，四海动荡，随着现实空间的愈发逼仄，人们将目光由自身转投向自然。

　　生活不再安定，行旅成为这一时期的生活主题。在高山巨壑之间艰难跋涉，加深了人对自然的认识，并开始重新审视彼此的关系。一时涌现出承唐启宋的自然主义思潮，遍及文学、绘画诸多方面。

　　或许可以试想：回到没有公路、没有机器的时代，穿越中原的茫茫山原、连绵峦岭，仅仅依靠一双腿、一匹马。昂首只见长空高旷、群山荒凉，脚下唯有漫长的古道，风餐露宿、跋山涉水。置身其中，人理所当然憾于自然的浩瀚，惭于自身的渺小。

　　正是此时，关仝画下不朽名作《山溪待渡图》[2]。

　　犹如丰碑一般耸立的山峰，劈空而下的飞涧，深不可测的峡谷与烟霭渺茫的云岚，共同构建出画境的雄伟与苍凉。强有力到几乎笨拙的用笔与淡漠到几乎不可见的烟云之间，画家所捕捉的

2.　关仝是活跃于五代宋初的山水大师，与荆浩合称为"荆关"，以雄伟的北方风格影响了画史。本幅《山溪待渡图》代表了他的典型风格，但对于是否为关仝亲笔，学界历来有所争议。

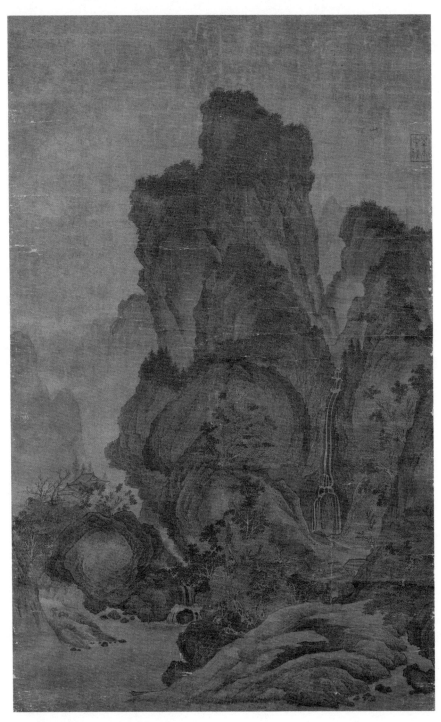

·关仝 山溪待渡图 台北故宫博物院藏

是自然不可撼动的魄力。画面中央的巨壑犹如一块磁石紧紧吸引观者的视线，直到被深深震撼于它的雄浑，才转而呈现它的细节。

山壑之下，巨石之间，一位旅人与他的驴子被山溪阻住去路。他们在等待舟渡，但对岸停泊的小船空无一人，不见摆渡的船夫。

丛树静立，野水奔流，待渡的旅人显得那么孤独，他只身一人，肩担行囊，可能自崖下的古刹而来，去往不可知的远方——在那里，他将要翻越的山峦也许比画中还要高大、要渡过的河流也许比面前更加宽广。

但正是他的渺小，体现出人的坚韧，关仝的待渡因此也不止是行旅的一程。面对造化，一条山溪的渡与不渡又算什么呢？旅

·《山溪待渡图》中的待渡者

人等待的又何止是舟渡，还有更长、更远的路程，恍如人生无涯的旅途。

另一幅以待渡为题的五代杰作，是《夏景山口待渡图》。画中，身为江南人的董源营造出家山冈峦清润、林木秀密的景致，州渚错落、坡岸逶迤，江上舟楫往来、林中渔人出没，风光闲适宜人，与关仝苍茫的行旅大相径庭。

如果关仝描绘的是山的高，董源描绘的便是水的广。

——为了展现水域的宽广，董源将山脉尽可能地向左右延伸，压低观者的视线，同时增添远景的层次，画面远超常人目力所及。

他又十分注重细节刻画，细碎而纷繁的线条与墨点编织出层林，形成迷人的节奏；林中的细草与点苔仿佛斑驳的树影，参差点缀着丰茂的坡陀；人物与屋舍则为画面增添了生活气息，好像它离我们并不太遥远——造化虽然庞大，但人也能从中觅得安乐之所。

带着这样的体会展卷细观，在卷尾的依依垂柳之间，一位官员打扮的文士独立江岸，等待悠然而来的小舟。小舟中首尾各有一人撑篙，中央乘坐着四位来客。

待渡，不一定是待自己"渡"，也可能是待他人"渡"。

关仝的画意，可能来源于他波折的际遇——经历梁、唐、晋、汉、周五代，亦奔波岐、雍、陕、洛、淮数地，一生都是不息的羁旅。相较而言，董源的人生可堪平淡：他出身钟陵，早年游历江南，

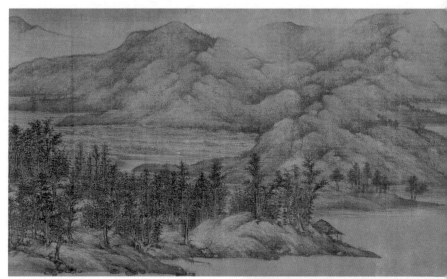

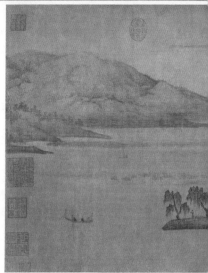

·董源 夏景山口待渡图 辽宁省博物馆藏

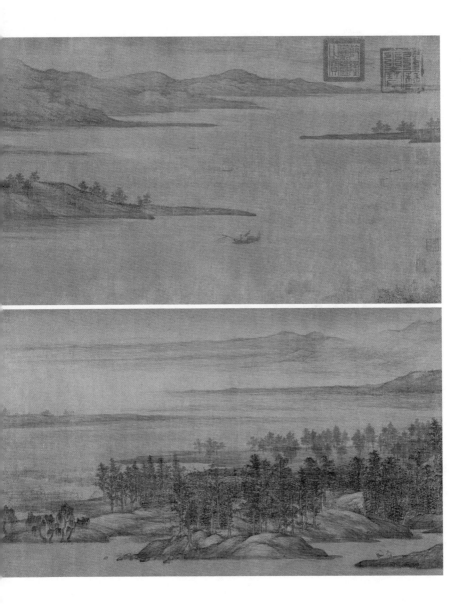

待渡·此岸与彼岸

·董源《夏景山口待渡图》中一场小小的相会

中年任南唐北苑副使，执掌皇家茶园。晚年随时局的变迁入宋，最终卒于金陵，始终没有离开江南。

因此，关仝深谙的不可撼动的造化，在董源手中化为一派平淡天真。他栖身五代罕有的净土南唐，依然能够以文人的视角观察世界、体会生活。他的待渡，是与友人的迎来送往，是山水之间的一次约会，主题是相逢，而非未知的漫漫迢途。

观看董源的待渡，或许能引人走入某个夏天的午后，空气中弥漫着草木清香，自己正站在浓荫下，身旁微风摇动垂柳，吹起一片涟漪。晴朗的江面上，友人在客船中渐行渐近，迫不及待地

挥手示意。你望向小舟，水波在烈日的反射下发出炫目的光芒，似乎可以幻想今夜的畅谈与宴饮、明日的共赏与同游。

但它同时有着另一层深意：我们的生命中，又何曾不是时刻等待着某人"渡"向自己呢？像母亲迎接孩子的新生，长辈迎接晚辈的成熟，像等待爱人的到来、伯乐的到来、知己的到来。它折射出一种新的理想——如果汉晋的理想在神仙之境，隋唐的理想是现实的雄心，五代的理想则是在自然之中，好好生活。

诗意

五代之后，山水进入新的阶段：诗的山水。

虽然文学与绘画所处两个不同性质的形态中，拥有不同的表现手段与方法，但它们既流露出一致的审美，也体现着共同的追求。两者紧密相融，仿佛去往一个目的地的两条道路。

这两条道路，偶有交相辉映的并行之所，即是两宋山水。比之后世画面与题诗的生硬结合，宋画的诗意来源于画面之中——物象的组合、笔墨的运用、气氛的渲染、意境的营造，它们共同指向一个目的：用画面创造一首诗，予观者一个天地，供他入内遨游，仿如置身其境。

这一幅是宋人《秋溪待渡图》，它与关仝《山溪待渡图》相同，

·佚名 秋溪待渡图 台北故宫博物院藏

待渡 · 此岸与彼岸

描绘了行旅中的待渡，但并未渲染沉重的主题，而是着力于恬静的诗意，体现出行旅悠闲的一面。

大约是初秋时节，木叶微脱，天气清朗，山中泉水奔流，云霭缭绕。风中传来达达的马蹄声，一队行旅的主仆走过野桥，悠游山水之间。

桥的尽头有一片庭院，屋宇错落有致、建筑考究，大约是主人在山中的府邸；庭院下方的溪岸上，两位荷担的山人静静等待渡舟，自淙淙的泉声中驶来。

俯石下听松上籁，隔溪遥待水边舟。[3]

这幅画中的两组人物，分别是通往庭院的主仆，与松下待渡的山人，他们好像有不同的际遇与目的，但此时此刻，共处于同一处空间之中。

空气一样的清冽，泉声一样的清脆，烟岚一样的迷蒙。或许对风雅的宋人而言，一个人无论所处的阶层与环境如何，诗意从来是公平的。又或许生活也一样公平——庭院中不仅有风雅的生

3. 出自宋代诗人曹翊的《松风亭》：亭前山影漾江流，亭外云霞碍举头。俯石下听松上籁，隔乡遥认水边舟。四檐寒送沙汀雨，一径烟笼寺秋竹。此曲此声应未变，抱琴期与故人游。

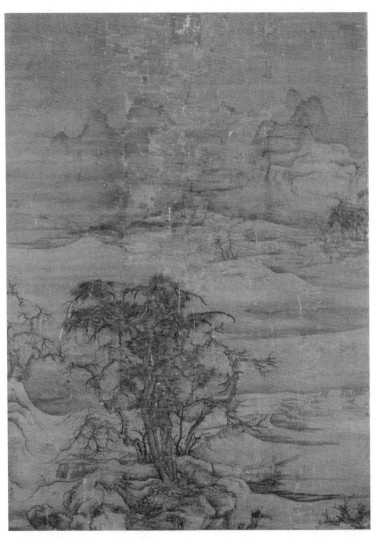

·佚名 寒林待渡图 台北故宫博物院藏

待渡·此岸与彼岸

活，也有庙堂的束缚；山溪上虽然风波摇曳，却拥有傲啸的自由。

同属宋人待渡的佳作《寒林待渡图》，则继承了宋初巨擘李成的衣钵，表现出荒凉怀古的诗意。幅中，原野在昏暗中呼啸而过，远处只留下几个模糊的山影，不知是溪水还是坡岸的中景混淆了界线，同样混淆了由近及远的空间。

坡岸层叠着延伸，连接一座通往画外的野桥，那上面空空如也，既没有树木，也没有行人。

人物集中在右下方，一座塞迫的小渡口旁，挑担的行者神色匆匆，携驴的文士则在与船夫交涉，不知是他的驴子太重、不方便上船，还是他要问清渡舟的去处，是否能到达自己的归所。

画中蔚为主角的，是渡口旁高大的古木，它们的姿态犹如绷紧的弓臂，力量仿佛被按捺在虬盘的躯壳内，随时想要挣脱；峥嵘的枝节形似角爪，与平缓的坡岸形成对比，更增添荒寒的气氛，把画面萧索的意境推向了更高处。

这幅画令人想起王维的诗句：

荒城临古渡，落日满秋山。
迢递嵩高下，归来且闭关。[4]

4. 出自唐代诗人王维的《归嵩山作》：清川带长薄，车马去闲闲。流水如有意，暮禽相与还。荒城临古渡，落日满秋山。迢递嵩高下，归来且闭关。

　　李成的荒寒，在唐末成为一股劲流，涌入文人的胸怀。人们发现，当山水剥离了葱茏的草木、秀润的云霞、华丽的亭台楼阁之后，画面不仅未显得单调，反而产生出接近永恒的魄力。这些凝固的山峦真的如同从远古而来，好像用手中的一支笔，便能描绘出天地的久远。

　　而在这之间，有一处小小的渡口，正发生一场小小的交涉。

　　观者不禁思忖他们的命运，挑夫或许是要归家，放眼江山，远处的几处村舍似乎是他的归处；文士则恐怕要去更远的地方，等待他的也许是仕途，也许是归隐，也许是对人生无奈的妥协。

　　而那个斜撑长篙的船夫，悠悠荡荡，是否已在这条荒芜的江上摆渡一生？

　　荒凉广袤的天地之间，关心几个过客的命运似乎不那么重要。人是要"渡"的，从这里到那里，从此处到彼处。——可是山川呢？

　　它们亘古不变地矗立在地壳之上，与之相比，人的"渡"不值一提，它反映出人的可悲，但也映射出人的可敬——正如纵使短暂且渺小，却依旧努力前行的我们，始终欲迈向更远之处、渡往理想的彼岸。

等待

真正将"待渡"题材发挥到极致的，是元代的钱选。

作为由宋入元的遗民，钱选没有选择殉国守节，也无力奋起反抗，他烧毁了自己所有的著述，抛弃了文人身份，逃出现实，

·郑思肖　墨兰图　日本大阪市立美术馆藏

5. 郑思肖（1241—1318），名思肖，"肖"为正体"赵"字部分；字忆翁，以示不忘故国；号所南，日常坐卧面向南方——名、字、号皆为忠于宋室之意。不仅如此，郑思肖的绘画也包含家国凋零的悲意，其擅画墨兰，而不带根土，是借无根兰自喻，足可见其气节。

归隐山林。

这一时期，文人处境巨变，社会地位急剧下降，亡国的悲愤激荡在每个人心中，它们或多或少从文学与绘画中流露出来，诸如龚开瘦骨嶙峋的"骏骨"，或是郑思肖漂泊无根的兰草[5]——它们明显接受了现实，承认故国不堪回首，眼下的余生只有飘零。

另一部分文人深知局面无力改变，但无法抛弃治世的责任——例如赵孟頫，他们同样接受了现实，再度入仕，即便为后人所不齿，却仍在某种意义上维持了时局的稳定、延续了文化的火种。

钱选则选择了第三条路，他不接受现实，而是远远地逃开，仿佛一切都与他无关。他自称"不管六朝兴废事，一樽且向画图开"，与曾经的一切划清界限，亡国之痛也好、时局纷扰也罢，都无关他的责任，好像这样便不会伤心、不会愤恨，便可以睡一个长觉，不会在梦中惊醒。

——然而这可能吗？文采卓越、思清格远的他，真的能够放下一切，自放山水之间吗？

这一幅是钱选的《烟江待渡图》，岸上伫立着一位白衣行客，穿着像是儒生，他既没有行李，也没有随从，只有孤身一人，面对浩渺的江面。

越过画卷中段大片的留白，宽阔江面上，缓缓驶来一叶小舟。

水面没有一丝波纹，像是连风也没有，画面如凝止般平静，探向一片虚空。

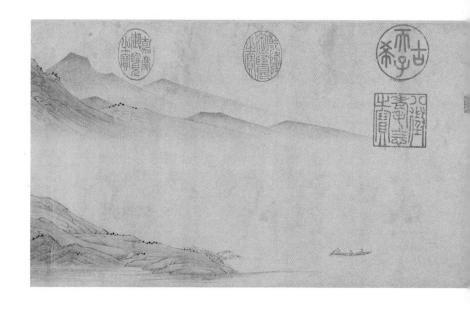

·钱选 烟江待渡图 台北故宫博物院藏

白苹丹楓
兩岸鷗波
煙艇中流
不肯飄然
徑渡凴渟
坐來清秋
秋崖小立斯
須一葉扁
舟可呼掉
詠雲溪詩
意逸思玄
水壺圖
丙寅春日

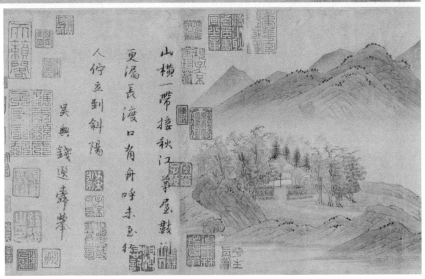

山橫一帶接秋江峯屋數間
更漏長渡口有舟呼未肯行
人佇立到斜陽

吳興錢選壽華

待渡・此岸與彼岸

沿着舟行的方向，一片青山伫立，掩映在朦胧的雾霭中；山下是一片茂林，林间隐现一座安然的村居。

在这里，钱选使用与宋代截然不同的稚拙画法，努力不留下过往的痕迹。他孤独地等待在烟江之畔，期望有一只小船从彼岸驶来，载着自己真正地归园。

——但这等待太过漫长，因为江面太宽广，也因为家园太遥远，时光仿佛因此静止，孑然而立的文士似乎永远也等不到他的渡舟，在他与归所之间，始终隔绝着浩渺的烟江。

钱选的"待渡"，是等待人生的"渡"、精神的"渡"，是期许心灵的彼岸，因为此岸太苦、太折磨。亡国的悲痛、遗民的苦恨无时无刻不侵扰他，他的修养与性灵又阻止自己彻底逃避、成为一个真正无牵无挂的隐士。

他最大的安慰是饮酒，赵孟頫曾在题跋中记述：钱选 50 岁时，已然因为日日的酣饮损伤身体，"手指颤抖，难复作此"[6]。

于是他只有"待渡"，如同每一个身处现实与理想夹缝中的人一样；现实太迫切，不给人任何机会，理想又太遥远，不给人任何希望，能做的唯有喘息着、等待着，期待一"渡"，能够渡出苦海，寻得去处或归处，安放自己的心灵。

6. 出自钱选《八花图》卷后赵孟頫的题跋："尔来此公（指钱选）日酣于酒，手指颤抖难复作此。"

但是，不觉得那卷末的田园太完美、太纯净了吗？仿佛缥缈不可及的归所，是仅仅等待便能够到达的吗？又或者说："渡"终究是被动的，而主动的"待渡"，真的能够实现"渡"吗？

在钱选看来，面对生命与际遇，人人都是过客，能做的只有等待。无论主动还是被动、无论最终是否等来了渡舟，等待即是人生的本质，它至少意味着还有可能，还有一个彼岸，所以他久立江畔，始终注视着迷茫的烟江。

山色空濛翠欲流，长江清澈一天秋。

茅茨落日寒烟外，久立行人待渡舟。

——钱选《题秋江待渡图》

钱选晚年时，写下："长啸有馀清，无奈酒不足。当世宜沉酣，作色召侮辱。"言辞之间，观者读之怆然。

此时，元朝政权日渐稳固，科举渐渐恢复，接受现实的文人们相继放下亡国之耻，归附元人的统治。

他则一如往昔，独立江头，等待他的渡船，直到生命的尽头。

终不能"渡"，还算"待渡"吗？还是说，他的心灵早已渡过烟江，只是躯壳太过沉重，永远留在了此岸。

尾声

宋元之后，"待渡"的题材继续流传，例如沈周《秋林待渡图》、唐寅《渡头帘影图》、王翚《西溪待渡图》、石谿《秋江待渡图》……后世画家的笔下，渡口或秋风萧索，或绿意盎然，而待渡人依旧，他们始终注视着彼岸，期待着一条渡舟自碧波中驶出，载着自己去往心之所愿。

他们留下的亦不止是画作，过往的每一场待渡，都融汇于历史，化作文化的回声，影响着此刻的我们。时至今日，人们还会在渡口等候渡船，顺着汽笛声望向茫茫江天；江上还是舟楫往来、帆影流连；我们依然会在心中时刻期盼一个彼岸，安慰自己：渡过这一段，一切都将变好。

正因如此，"待渡"不仅是一个题材、一个行为，他还是我们对待生活的一种态度，令我们始终不被此岸的艰难打倒。而我们也更应当相信：人生亦不仅仅是等待，如果世上真有所谓的彼岸，那么你所踏出的下一步，即是你的彼岸。

2020 年 3 月

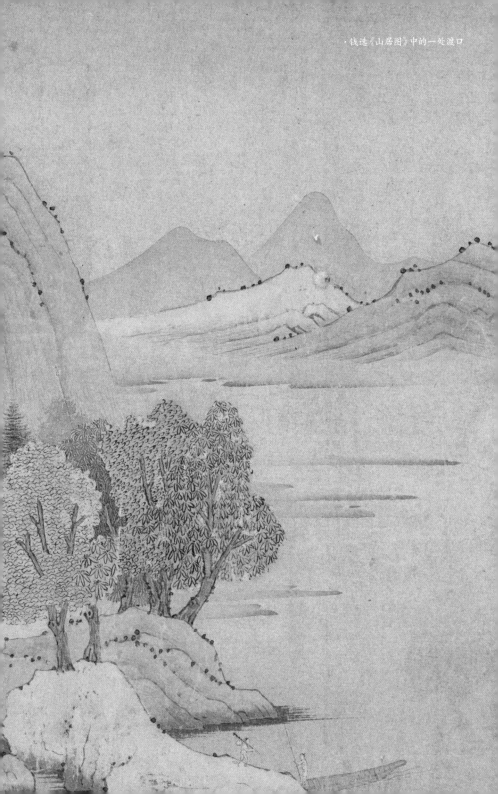

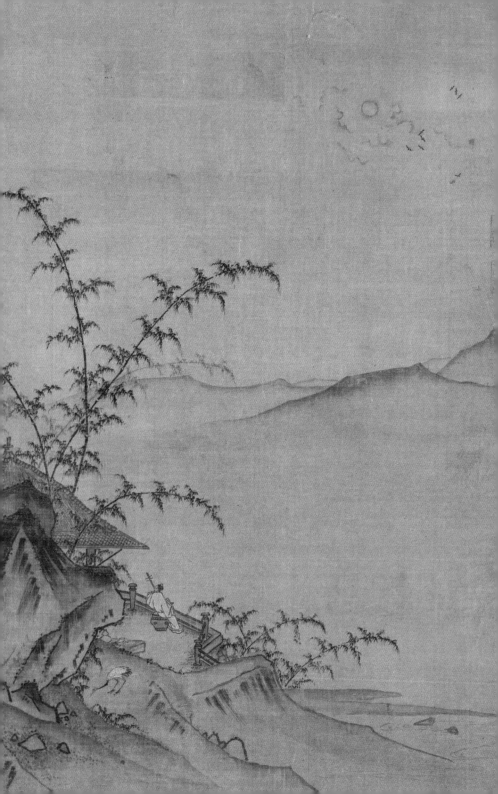

16

夜晚·苦昼短

山阴，夜雪，空回

东晋的一天，子夜时分，浙江会稽山骤降大雪。

王徽之[1]在家中枯坐，屋外传来簌簌的折竹声，他好奇地打开门窗，看见天地之间一片皎白。

天寒木落，清幽寂寥，雪夜的超然与静谧，为文人留下一片

1. 王徽之（338—386），字子猷，东晋名士，右军将军王羲之第五子，王献之的哥哥。才华出众，生性落拓，崇尚士气，不修边幅。

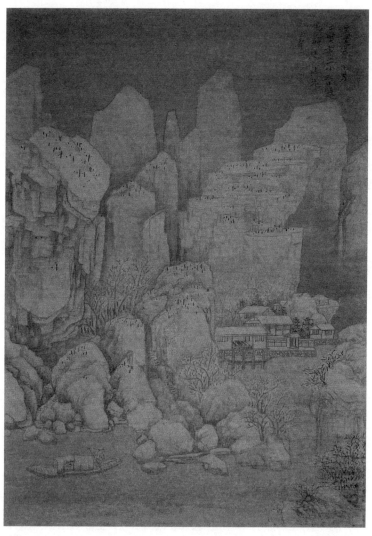

· 黄公望 剡溪访戴图 云南省博物馆藏

空无的世界。王徽之沉浸其中，他想起了远在百里之外、嵊县剡溪的好友戴逵²，已经很久没有探望这位隐居的朋友了。于是他立即动身，乘舟穿过茫茫雪溪，前往好友的居所。

这一幅是元代画家黄公望所作的《剡溪访戴图》，描绘了他心中子猷访戴的那个遥远雪夜。幅中林立的群峰、空濛的气氛，都显示出他对那一夜的无尽畅想。

在画中，山峰集中在画面中段，上方是黯淡的天色，下方是凝止一般的溪水。王徽之家中的门窗还敞开着，他迫切地想要拜访朋友，甚至忘记闭户。刚刚饮过的酒具此时恐怕已经落上风雪，但饮入腹中的暖酒正洋溢在他的胸膛。

他打开舷窗，欣然望着寂静的水面，数不尽的雪花投入溪水，除了船篙划动水波，天地间一点声音也没有。

本来漆黑的夜，因为一场雪变得透明。从山脚笼起的淡淡薄雾烘托出洁白的山头，稀疏点缀着落雪的林木；原先黯淡的山影也因为白雪掩映，形成前后错综的层次。

为了描绘这个梦境般的夜晚，表现出雪的素雅与空灵，黄公望一改平日苍茫繁复的笔法，转而使用单纯率性的线条，直接勾勒山的轮廓。在画中，他几乎不用皴法表现山的体积，仅仅令它

2. 戴逵（326—396），字安道，东晋隐士。工书画、擅雕刻，金城太守戴绥之子。早年师从名儒范宣，博学多才，喜好鼓琴，终身不仕。

们像纸片彼此重叠，交错形成向远处无限延伸的空间，构建出宛如几何体般虚幻的场景。

场景中，群峰静立，江流凝固，天地仿佛沉默在一瞬之间，王徽之的风雅被定格在此，只有白雪兀自飘落，落上小舟的乌篷、落上船夫的蓑衣。

小舟在寒江漂流一宿，直到第二天午时，终于到达戴逵在江边的住所。仆人正欲靠岸，王徽之却吩咐他驾船返家。仆人不解其意，王徽之答道：

我本乘兴而来，尽兴而返，又何必见到戴逵呢？ [3]

魏晋的风度，大约是这样。阮籍子夜无眠，起座去林中弹琴；刘伶一醉千年，仆人负棺随行；王徽之雪夜的一次访友，也因此成为佳话。

在今天看来，他的做法荒率任性，但所谓诗意与风雅，正如蜻蜓点水、羚羊挂角，贵在不经意间的初心与真意。正所谓"欲辩已忘言"，正是文人不求效率、不讲理性的率意，才最终成就风骨、成为神韵。

3. 出自《世说新语·任诞》。任诞，任性放纵，是记录魏晋名士言行的篇章。
原文为："吾本乘兴而行，兴尽而返，何必见戴！"

秋霜，渔火，无眠

唐玄宗天宝十四载（755），开元盛世的末尾。安禄山叛唐，长安失陷，君储逃亡，史称"安史之乱"。

覆巢之下，焉有完卵，这场惊天动地的浩劫几乎荡尽大唐的光芒，也牵连着每一个人的命运。其中既有流离的百姓、欲坠的王室，也有至死不屈的颜季明，以及他的叔父颜真卿为他写下的千古绝篇《祭侄文稿》。

但是，除了那些青史赫赫的大人物，还有一个名叫张继的书生，偶尔会被人们提起。

安史之乱爆发一年前，张继考取进士。而他的理想与抱负还未来得及施展，转眼便被声势浩大的造反打得支离破碎。时局飘摇动荡，玄宗仓皇逃往蜀地，张继则像众多文士一样，从水路奔向局势尚稳的江南。

天宝十五载（756），一个秋夜，奔波于羁旅之中的张继夜不能寐。他蜷缩在夜泊的客船里，望着水面隐约的渔火，写下一首诗：

月落乌啼霜满天，江枫渔火对愁眠。
姑苏城外寒山寺，夜半钟声到客船。

诗的意境非常简单，明月、渔火、钟声，除此之外再没有别

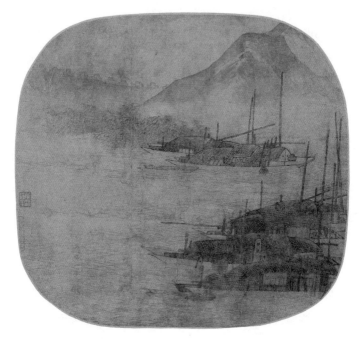

· 佚名 江城夜泊图 旅顺博物馆藏

　　的意象，却令人感到完美地融合，仿佛换掉任何一样，都不能再构成这么完整的诗境。

　　失意的张继在疲惫中，勾勒出一幅秋江夜泊的画面：

　　江风吹来，带着仲秋的轻寒，偶尔响起乌鸦的鸣叫，令人回忆旧日洛阳的城塞。

　　诗人心中在想什么呢？王朝动荡翻天覆地，仕途恐怕是无望了；自己孑然一身漂流异地，江南的十里水乡，要去何处才能栖

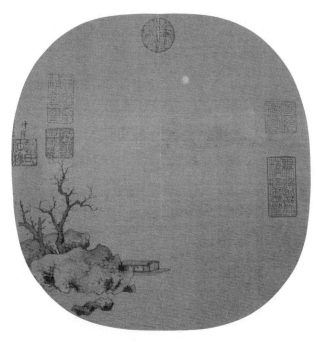

·赵雍 澄江寒月图 辽宁省博物馆藏

身呢?

　　他想得愁情满腹,辗转反侧,忽然听到一声辽远的钟鸣——

　　那仿佛是从虚空传来的声音穿透烟波与薄雾,悠悠转转,最后撞击在他的心上。

　　张继的夜泊常常成为绘画的题材,例如元人的《江城夜泊图》与赵孟頫之子赵雍的《澄江寒月图》。前者描绘了秋夜凄迷的江岸,渔船停驻、江烟四起、苇丛萧瑟的景象,画的视野相对较窄;

后者则清远空旷，辽阔的水面平波荡漾，一轮明月高悬，近岸寒树槎枒，孤舟中游子独坐，画的视野极其宽广。

这两幅不过盈尺的画作，充分诠释了中国艺术的写实与写意。它们共同的目的是表现诗意，但前者犹如特写镜头般锁定江畔的渔船，渲染荒寒的气氛，并不做过多的设计，而使观者自己揣摩画面传达的内涵；后者却将镜头拉远，囊括旷远的江面，试图用空间的广阔唤起情感，再通过设计一舟、一木、一石、一月为这种情感加上支点，导向舟中人落寞的心境。

有人或许能从拥簇的渔舟中体会羁旅艰难，从城郭的倒影感受家国凋零对张继的打击；也有人更愿意欣赏澄江的寂静、寒月的皎洁，以此联想钟声穿越湖面时悠远的回音。

我们无法评价它们的优劣，两者的意义都非常重要。它们如同两条支流，而在它们的源头，交汇着写实与写意的完美融合。在那里，夜晚被真正赋予诗意，凝固于不朽的名作中。

秉烛，侍宴，夜游

这里是南宋的夜晚，庭中正在举行一场盛大的宴会。宴会的主人是王朝的中枢大臣、皇后的兄长杨次山。

画面中，我们看不见宴席上觥筹交错、声色犬马的热闹场面，

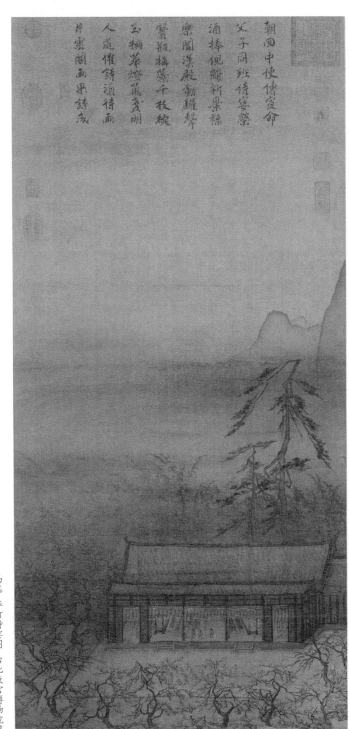

朝回中使傳宣命
父子同班侍宴榮
酒捧倪觴祈景福
樂闌漢殿動離聲
寶瓶梅蕊千枝縧
玉柵華燈萬盞明
人遇催詩須待雨
片雲閣雨果詩成

·马远 华灯侍宴图 台北故宫博物院藏

作者马远在此处所释放的，是观者想象的空间。

由近向远观，最先映入眼帘的是庭前 10 余株梅树，以及树下翩然起舞的宫女。树枝旁错敬侧，呼应宫女曼妙的舞姿，产生宛转的动势。

殿内灯火通明，几位大约是官员的人微躬身躯，恭敬地侍候在厅中；真正设宴的内堂则被屋檐挡住，深不可测、无以窥探，我们也因此得以想象它的奢侈与华丽。

华堂内外，弥漫着偏安江南、纸醉金迷的迤逦气氛。目光随着歌舞声越过房檐，沿着高耸的屋脊向上，便到达马远标志性的、高峻而逶迤的松树。

它的主干挺拔直上，枝头却低回婉转，仿佛一个垂首的看客，沉默地俯瞰庭院。

顺着它与远山共同指引的方向，我们最终将视线投入微茫的虚空，在那里，树木混合着夜色，对比华灯绽放的殿堂，不由得使人悲从中来。

人世的迷离，恐怕就在这里了吧。

梅树与宫女的舞姿、侍从恭敬的态度、内堂不可知的达官显贵，仿佛共同构成了一场空洞的梦境，在迷茫的夜色中显得虚幻而不真实；

薄暮笼罩的远山、孤立低垂的松枝、遁入渺茫虚空的梅树，又似乎昭示着不知来去、亦真亦幻的人生。一晌贪欢，繁华落尽，

最终谁在梦中，谁又是客呢？

> 帘外雨潺潺，春意阑珊。罗衾不耐五更寒。
>
> 梦里不知身是客，一晌贪欢。
>
> 独自莫凭栏，无限江山，别时容易见时难。
>
> 流水落花春去也，天上人间。
>
> ——李煜《浪淘沙·帘外雨潺潺》

不同于王徽之与戴逵，马远所描绘的，是一群人，甚至一个王朝的夜晚。南宋的命运也正如他的画作一样，此后落入消沉的虚空，最终被蒙古的铁蹄踏碎。而他的儿子马麟，则画下静默而内敛的一夜，继承了父亲高超画技的他将目光从家国凋零中收回，投向内心更为久远的永恒。

这一幅是马麟的《秉烛夜游图》，远山如黛、明月高悬，一座楼阁掩映在花树之间，四下笼起薄雾，空气中想必飘散着海棠的香气。

婆娑的花影中，华丽的亭阁门户正开，身穿白袍的主人倚坐着，似乎正欲起身步入庭中。从他的视角向外看去，花径两旁的烛台还未点燃，院子里仍然一片淡漠，但夜色也因此清幽纯净，未被染上热闹的烛光。

马麟的画中，没有着力渲染夜色深沉，转而使用明净的留白，

298

·马麟 秉烛夜游图 台北故宫博物院藏

传达出幽然的意境。

　　他的画意来自北宋文人苏轼的诗句："只恐夜深花睡去，故烧高烛照红妆。"在诗中，苏轼感叹：对比漫漫长夜，花的绽放多么短暂；而对比无限的光阴，长夜岂不更是短暂的一瞬呢？

　　对苏轼而言，人生是一场无法回头的"逆旅"，正如那句"人

画事：中国画的诗意世界

生天地间，忽如远行客"。

我们偶尔也会在某些时刻怅然回望，想想自己经历的过往永远不可能重来，失之交臂的故人再也无法相逢。如果体会到这一点，难免令人心生悲意。

午夜胧胧淡月黄，梦回犹有暗尘香。

纵横满地霜槐影，寂寞莲灯半在亡。

——苏轼《四十年前元夕与故人夜游得此句》

如今，人们早已习惯了在夜晚学习、工作、生活。等待夜幕降临，获得属于自己的时间；抑或是灵感总在夜晚随风潜入，比白昼更加令人眷恋。

但在 1000 多年前，那个诗人吟咏"苦昼短"的年代，夜晚只属于少数人。华灯初上的夜宴、失意落寞的夜宿、诗意风雅的夜游，每一个无眠的长夜，都记录了一番心境、一段历程。

时至今日，我们恐怕很难经历雪溪访戴、枫桥夜泊，但并不妨碍从中体会王徽之与张继的心情和感受。纵使沧海桑田、时移世易，触动人们情怀的原因始终如一。

历史永远不会只有白昼，那些隽永于心的漫漫长夜，同样印证着它的真实，影响着我们的今天与未来。

与其将希望寄托在来世与轮回，倒不如好好度过当下的时光；

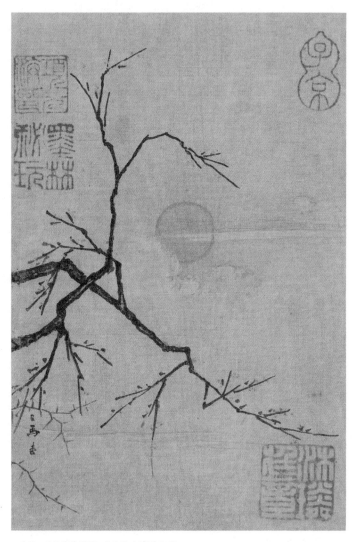

·马远 满月黄昏图页 台北故宫博物院藏

既然苦于白昼的短，那便尽享夜晚的漫长。

哪怕夜晚的漫长也只是时间长河的一瞬，又何妨将这一瞬全力以赴地铭记在心呢？

诗与画的魅力，正是能穿越久远的时空、介于虚幻与真实之间，传递每一个值得纪念的瞬间。人生的欢笑、错愕、愁郁、悲凉，就此凝结在文字与笔墨中，终成不朽的记忆，化作无尽的情思。

2019 年 10 月

17

骏马·飞跃时间的空隙

武德四年（621），为平定天下，太宗讨伐东都王世充，两军对峙邙山。

时太宗22岁，已历数役，锋芒毕现，气势正盛，亲自率领十数骑突入敌阵，探敌虚实。

唐骑皆精锐，英武世无双，一时锐不可当，犹如破竹；然而正当愈战愈勇之时，忽然遇到长堤横阻，致使众骑失散、太宗陷敌阵之中。

刀光剑影，乱矢横飞，太宗所驭战马飞驰如电，几欲救主脱阵，却被流矢射中，前胸中箭，难复驰骋，敌军随之迫近。

　　千钧一发间，一人策马杀出，长剑当空、银鞍飒沓；他先左右开弓，弦无虚发，击退近前的敌兵；又将自己的坐骑换于太宗，拔下御马胸前的箭矢。

　　一手牵骏马，一手执长刀，来人威风凛然，傲啸阵前，一连斩杀数人，护卫太宗突围。

　　最终，太宗全身而退，随后大破敌军，平定洛阳，一统天下。

　　这场发生于1400年前的战役，成为唐朝奠定大业的关键一战，

　·赵霖《昭陵六骏图》中的丘行恭与飒露紫

而挡在太宗生死之间的一人一马：战将丘行恭与战马飒露紫，亦由开唐巨匠阎立德、阎立本兄弟绘图雕刻，铭记于昭陵神道旁的石屏上，成为历史不朽的记忆。

石雕中，丘行恭身披战袍，腰悬长刀，卷须踏步，正为战马拔箭；飒露紫则垂首铮立，后足微微用力，蹬住地面，似乎有意配合前者拔箭。浮雕以简练的线条、精妙的空间与生动的形象再现了当时的情景，以使后人仍能一睹大唐开国的风姿。

与人马一同留下的，还有唐太宗的赞语：

紫燕超跃，骨腾神骏，气奢三川，威凌八阵。

如今，字迹已随斧斫一同风化，融入时间的长河，但在金代画师赵霖依据石雕完成的画作上，我们还能清楚看见它的留影[1]。

——被镌刻在昭陵石屏上的，还有与太宗一同出生入死、开疆拓土的另外五匹骏马。

白蹄乌，武德元年，开唐首战，太宗征伐陇西薛氏所驭战马，

1. 昭陵六骏石刻，唐贞观十年（636）立于陕西省礼泉县唐太宗昭陵北司马门内，为6块大型浮雕石刻，其中"飒露紫""拳毛䯄"1914年被盗，今藏美国宾夕法尼亚大学博物馆。其余4块现藏西安碑林博物馆，是珍贵的唐代文物遗存。本文中所用图片为金代画师赵霖（12世纪）依据石刻绘制的绢本绘画《昭陵六骏图》，现藏故宫博物院。

· 赵霖《昭陵六骏图》所绘白蹄乌

马身纯黑，四蹄俱白，鬃鬣迎风，飞纵如影。太宗赞曰：

　　倚天长剑，追风骏足，耸辔平陇，回鞍定蜀。

　　特勒骠，武德二年，太宗阻击南下叛军，大破贼首宋金刚时
所驭战马，黄白杂色，马嘴微黑，步伐训练有素，神情泰然自若。
赞曰：

　　应策腾空，承声半汉；天险摧敌，乘危济难。

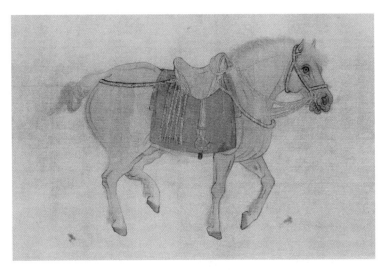

· 赵霖《昭陵六骏图》所绘特勒骠

青骓，武德三年，虎牢关大战，与太宗共讨窦建德，马色苍白，身中五箭。赞曰：

足轻电影，神发天机，策兹飞练，定我戎衣。

什伐赤，武德四年，太宗荡平王世充残部所驭，马身纯红，胸前中四箭，背中三箭，驰骋如常。赞曰：

瀍涧未静，斧钺申威，朱汗骋足，青旌凯归。

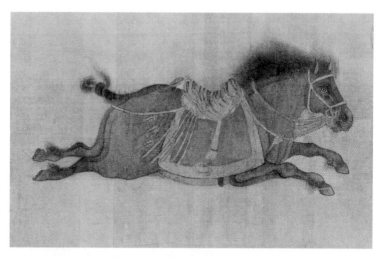

·赵霖《昭陵六骏图》所绘青骓

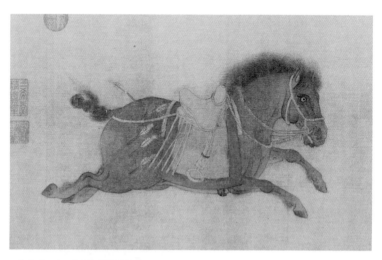

·赵霖《昭陵六骏图》所绘什伐赤

拳毛䯄，武德五年，平定刘黑闼，太宗战于洺水，战事惨烈
至极，马身中九箭，当场毙命；此战之后，天下尘埃落定，开启
辉煌的唐朝。太宗赞曰：

月精按辔，天驷横行。孤矢载戢，氛埃廓清。

大唐，只在追忆中绽放的盛世之花，凝聚在这六匹战马的身
影之中，它们被后世称为昭陵六骏，成为中华民族对马的辉煌记忆。

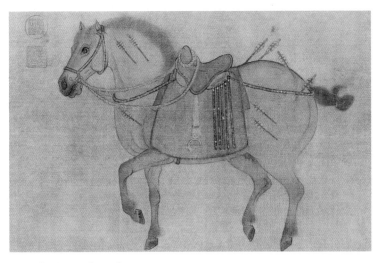

·赵霖《昭陵六骏图》所绘拳毛䯄

唐的马

骏马，作为六畜之首，贯穿古人的生活。它们因其迅捷，被用于比喻时光——譬如"立马""马上""白驹过隙"等词语；又因其在仪仗、战争中的重要作用，为历代帝王、贵族所追捧；它亦运生"白马非马"之类哲思，更因端庄的体态、优美的造型、富有寓意的形象，被写入诗词、汇入文学，蔚为礼乐、绘画的主题。

马之美者，青龙之匹，遗风之乘。

——《吕氏春秋》

现存最早的鞍马卷轴画，来自中唐画马名手：韩幹；他所描绘的，是唐玄宗的爱马——照夜白。

雪虬轻骏步如飞，一练腾光透月旗。
应笑穆王抛万乘，踏风鞭露向瑶池。

——陆龟蒙《照夜白》

在太宗与昭陵六骏一统大唐的 120 年后，天宝三载（744），国势昌隆，时人爱马成风。是年，玄宗获得大宛进贡的两匹宝马，其中一匹身白似雪，夜中映如白昼，遂得名照夜白。

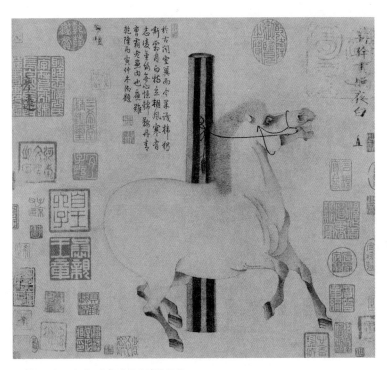

·韩幹 照夜白图 美国大都会艺术博物馆藏

　　为了表达对宝马的喜爱，玄宗效仿曾祖太宗，也请画师记录神骏的英姿，留下《照夜白图》。幅中，骏马鬃毛飞动、昂首嘶鸣，姿态间充满动势与张力；拴系骏马的木桩用墨浓重，垂直立于马后，巧妙稳定画面的重心，产生"动"与"静"的对比，以此抑制随时将要冲出画卷的骏马。

画面的右上角，留有"韩幹画照夜白"题款，由南唐后主李煜所书；左上方隐约"彦远"二字，应为唐书《历代名画记》作者张彦远[2]的名款；下方更有宋代书家米芾字迹，成为它穿越千年，自唐代流传至今的证明。

唐马的特征，大约是四蹄与马尾很短、身躯浑圆饱满，尤其重视以隽劲的线条，描绘骏马健硕的曲线，表现出唐人雄强遒劲、丰腴为上的审美。

这一时期，驰骋疆场、冲锋陷阵是骏马最重要的使命；即便是王公贵胄用于游赏交通的马匹，同样也流淌战马的血统，雍容华贵之间，依然足见硕壮的体态、英武的身姿。

张萱《虢国夫人游春图》，是另一幅绘有骏马的唐代名作。如今原迹已散佚史海，好在留存下北宋宣和画院绘制的精致摹本，仍可供今人一窥它的风采[3]。

2. 张彦远（？—907），自爱宾，蒲州人。唐朝绘画理论家，出身三代相门，博通经史，擅长词赋，精于鉴赏，兼善绘事。初为左补阙，乾符初年（874）任大理卿。著有唐代书画名著《历代名画记》《法书要录》等。

3. 张萱《虢国夫人游春图》原迹已佚，最接近原迹的摹本为辽宁省博物馆收藏的宋代摹本，本卷因前隔水有瘦金体"天水摹张萱虢国夫人游春图"，遂被认为出自宋徽宗赵佶之手，后经考证款字为金章宗所添，但画卷依然确系宣和画院高手所绘。

　　这幅画中共绘有八匹骏马，乘骑九人。主角虢国夫人身着男装，催马扬鞭，走在队列的最前。所驭一匹三花骏马，不仅身材最为壮硕，配饰显然也较其余七马更为华贵：马首悬配被称为"踢胸"的红缨、背负绣工精妙绝伦的鸳鸯障泥，马鞍处更依稀可见云纹掩映的猛虎，彰显主人高贵的身份与权势。

　　随行的两骑，一匹青马、一匹黑马，为映衬前骑的地位，配饰相对朴素，马的体型也逊色不少，但依然足见强健之美，体态端庄、神情优雅；

　　至于卷尾的五匹骏马，除了怀抱孩童的韩国夫人所骑三花马配有兽皮与锦绣之外，鞍鞯更素、体型也更劲捷——线条勾勒出强壮的肌肉，墨色敷染健硕的关节，呈现经典的唐马形象。

　　虽然画题为"游春"，但在画中，画师并未描绘绚烂宜人的春景，仅仅用八骑、九人的动态、色彩、顾盼、呼应，便使观者体会春和景明、惠风和畅的意境。

　　其中，虢国夫人与所乘的三花马在卷首，引领画卷的动势；黑马居中，成为画眼，稳定画面的重心；卷尾虽然堆叠了五马六人，却因神态、动作的巧妙安排，形成从容有序的层次，全卷也因此构成经典的"北斗七星"状图式。

　　唐马强调肌肉、力量、丰美的造型，源于血液中开疆拓土的豪迈，及至晚唐，向西的交流渐少，北方又被愈发强盛的游牧民族控制，骏马的意义随之发生变化。

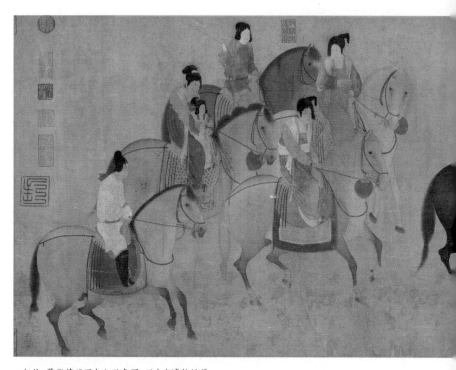

·赵佶 摹张萱虢国夫人游春图 辽宁省博物馆藏

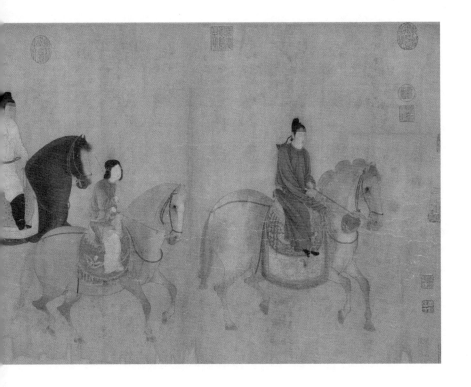

骏马·飞越时间的空隙

宋的马

宋朝建立后，疆域收缩，草原由契丹、西夏占据，帝国的重心向东迁移，终于逐步远离了广袤的西北，望向湿润的江南。

宋的审美，体现出与唐迥异的风格。它一改对浓烈、丰腴、豪迈的向往，转而追求自然、朴素、内敛与单纯。在宋人描摹的《虢国夫人游春图》中，已能感到宋代审美的影响，对于仕女与骏马，都画得较盛唐更为修长精致。

而真正体现宋人意境的，是举世瞩目的宋画神作——李公麟《五马图》。

画卷的内容非常简单，仅有五匹骏马，右侧各侍一圉夫，但每一匹马都神采非凡，前四匹更配有黄庭坚书风劲健的题跋，记录骏马的来历：

卷首第一马——凤头骢，青白杂色，纹若龙鳞，西域古国于阗进贡，八岁，高五尺四寸，合167厘米；圉夫胡人装扮，双手揣袖，右足微蹬；黄庭坚跋曰：

右一匹，元祐元年十二月十六日左骐骥院收于阗国进到凤头骢，八岁，五尺四寸。

凤头骢，西域贡马，位列五马第一，身形也最为高大。它保

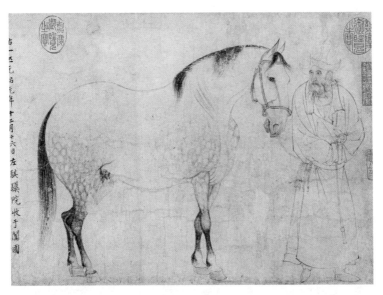

·《五马图》第一马凤头骢

持了唐马勇武壮硕的体格，视之魄力十足；画的用笔隽逸流畅，尤其是马匹背部的曲线，绵劲优雅、一气呵成，以单线表现出结构、动态与体势，古今无人出其右。

马鬃与马尾同样极见功力，飘逸而能有序、潇洒不失法度；四蹄则用墨最重，线条梗涩如同箭羽，休现出李公麟以白描便可状摹世间万物的高超技艺。

展卷第二马，名锦膊骢，青海吐蕃首领董毡进贡，八岁，高四尺六寸，合143厘米；马身微黄，鬃如落雪，面有白章，肩上一块花斑，状如展翼，所以被称为"鹰膀"，四足关节也有斑纹；

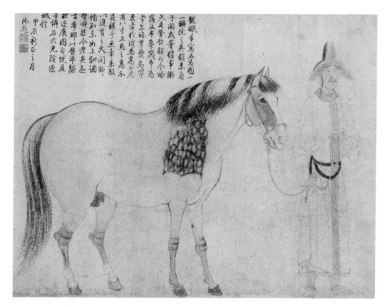

·《五马图》第二马锦膊骢

圉夫吐蕃装扮，头戴毡帽、身材高挑；跋曰：

右一匹，元祐元年四月初三日左骐骥院收董毡进到锦膊骢，八岁，四尺六寸。

锦膊骢同样拥有迷人的背部曲线。它的体格较小，但依然具备唐马主要品种——中亚马的特征，身形圆润而饱满。

锦膊骢的特点在于毛色，马首、肩颈、四足、鬃尾都富变化，

被画家以留白、分染、敷染、皴擦等不同技法表现得淋漓尽致。

第三马——好头赤，通体赤色，气宇轩昂，由掌管马匹的群牧司天驷监挑选呈进，九岁，身高四尺六寸，合 143 厘米；圉夫高鼻卷须，眼窝深陷，样貌似乎来自中亚，头戴幞巾，束衣跣足，一手引缰绳、一手持刷洗骏马的毛刷；跋曰：

右一匹，元祐二年十二月廿三日于左天驷监拣中秦马好头赤，九岁，四尺六寸。

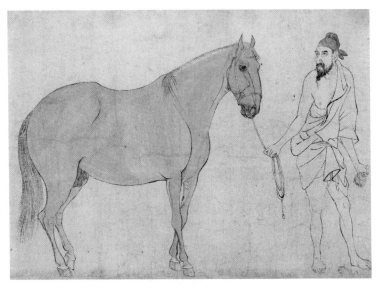

·《五马图》第三马好头赤

　　宋马的主要血统依然来自中亚与蒙古，又有来自西南、川藏地区的马种被引入融合，身形由壮硕转为矫健，始见"骏骨"。因此，好头赤的线条与前两匹骏马略有不同，笔法更见沉着，转折尤其有力。

　　好头赤的神态亦值得一提，据记载，这是一幅以"呈贡骏马"立意之作，画中的五马俱为各地征贡。北宋受地理限制，无法像唐代那样，建立辽阔的皇家马场，任御马驰骋，贡马从此只有此生屈居塞迫的马厩，所以流露复杂的表情，似乎凝神思忖自己从此的命运，传递出丰富的人性，令观者唏嘘。

　　第四马——照夜白，马身纯白，由吐蕃首领温溪心进贡，跋曰：

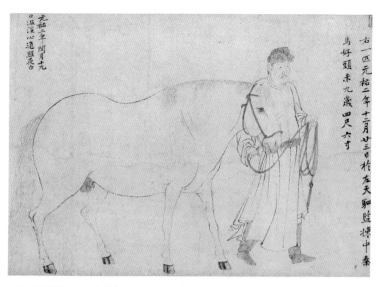

・《五马图》第四马照夜白

元祐三年闰月十九日，温溪心进照夜白。

照夜白，源于前文唐玄宗的爱马，它的题跋，格式与前马不同，笔意也有别，但无论书法还是画迹，都使人难以看出破绽，不得不承认它真迹的身份。

这一节中，圉夫第一次由汉人担任，手持绛红的缰绳。骏马通体只用线条表现，笔法亦精彩绝伦，马尾上半部分齐整、下半部分纷乱，喻示画家卓越的控制力；四蹄墨色深浅分明，仿佛蹄面反光，增添白马如雪般的明净。

第五马——满川花，无题识。

在画卷的第五马旁，没有留下黄庭坚跋，马的名字来源于卷后北宋文人曾纡的记载：

一日，曾纡赴京师，在醴池寺会访黄庭坚，后者正为好友笺题李公麟《天马图》，其间提起一件奇事——李公麟在画中画下名为满川花的御马，画完御马便死去，谓之以笔墨摄神骏精魄——"画杀"满川花[5]。

多年之后，黄庭坚已不在人世，曾纡在嘉兴真如寺泛舟，又见友人取出此卷《五马图》，正是当年所见。开卷错愕，抚事念往，

5. 典故出自南宋周密《云烟过眼录》，是一件未经考证的异闻。

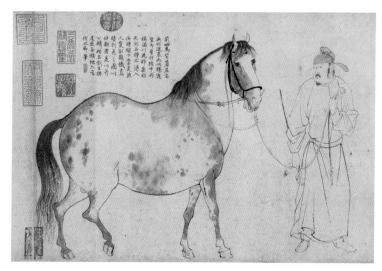

· 《五马图》第五马满川花

所以留下题跋为记。

虽有曾纡的记载，但如果仔细审察第五马的笔墨，与前卷四马却有较大出入。

首先是线条的起笔、收笔不及前卷潇洒，比例亦不够协调，前卷尤为注重的四蹄刻画稍见草率，缰绳更相形见绌，称之拙劣也不为过。

因此，一般认为《五马图》中第一、二马确为肯定的真迹，出自李公麟之手；三、四马存在疑问，但亦有高超的画技，不在李公麟之下；第五马则相对拙劣，应是后人截去后所补入的伪作。

　　《五马图》的价值，主要体现在画技的登峰造极。画中仅仅凭借线条与极少晕染，便体现出骏马的全貌，无论结构还是动态，都融汇于流畅飘逸的墨线中，通过线的虚实、粗细表现马的骨骼与肌肉；又以转折、绵延表现关节与鬃毛的质感，令人想起15世纪米开朗基罗的素描。

　　然而，与建立在解剖学基础上的文艺复兴绘画相比，《五马图》不仅描绘出马的外表，更传递出马的神韵。它源于笔墨形成的"逸格"——画面元素极单纯所带来的审美格调——每一根线条都不可增减、不可挪动位置，仿若天成；也源于神貌中流露出的深刻人性，使人仿佛穿越时空，直面五匹神骏。

　　北宋之后，随着金人南下，帝国又一次迁移，彻底告别北方的沃野；江南富饶的水泽中，骏马不再有驰骋的天地，绘画主题逐渐偏向对农业更重要的牛。

　　一时间，以牛为题材的画作涌现。李唐、李迪、阎次于、夏圭……众多南宋画师的笔下，牧童与牧牛蔚然纸上。而他们栖身的大宋王朝也在经历150年的时光后，被战马更加健硕、土地更加广袤的元人倾覆。

　　到此时，家国不复、沦为遗民的文人们，才终于再次想起曾经为他们征伐天下的骏马，奈何为时已晚。

元的马

元代的马画，随着元初强烈的复古主义浪潮出现。

其中最先登场的，是一匹羸弱不堪的瘦马。

这匹马很瘦，羸弱的身躯上，肋骨根根显现，似乎随时将要倒毙，而四蹄却像钢钉一般扎进地面——仿佛再大的力量也不能令它屈服。

但它又是如此的骨瘦如柴，它仅有的气力，或许都用于抵抗那掀起鬃毛的劲风了吧。后者仿佛催促着它走向卷尾，它却迟迟

· 龚开 骏骨图 日本大阪市立美术馆藏

不肯离去，以眼神同观者对视——既深邃、又空洞，使人心中生出莫名的滋味。

《骏骨图》，南宋遗民龚开所画，他继承了韩幹、李公麟的图式，不赘笔墨于背景，而将全部的焦点集中于骏马。但他的马正如他的国，日暮途穷、瘦骨嶙峋，再无唐宋的豪迈。

卷后题跋中，龚开自问：

一从云雾降天关，空尽先朝十二闲。

今日有谁怜骏骨？夕阳沙岸影如山。

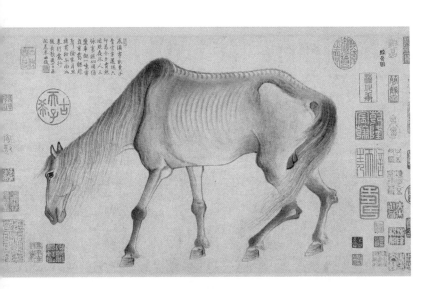

骏马·飞越时间的空隙

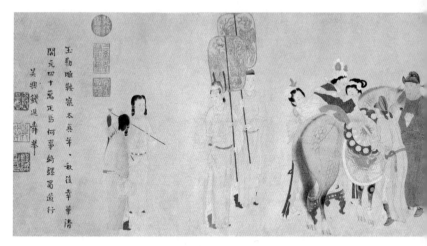

·钱选 贵妃上马图 美国佛利尔艺术博物馆藏

　　他反映了元初的现实——那时，人们似乎还沉浸在南宋的旧梦之中，却忽然被现实狠狠惊醒，才发现家国已然消亡。

　　但是，国虽不存、傲骨犹在，不向新的统治者妥协，是在奋起抵抗之外唯一保留信念的选择。在龚开带有浓烈悲愤的笔下，骏马如人、如国、如文脉、如精神，或许面临末路，但绝不弯下四蹄，俯身于凛冽的秋风。

　　让旧梦来得更浓烈的，是吴兴钱选，他选择逃避现实，在晋唐风度中寻找精神家园的出路。

　　他留下的画迹中，有一卷《贵妃上马图》，描绘唐玄宗等候杨贵妃上马的场面。

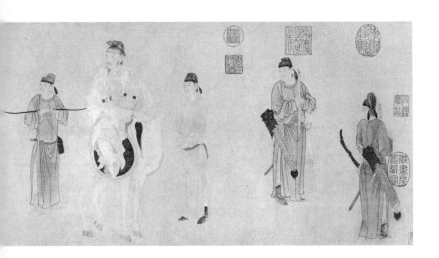

　　卷后落款时，钱选毫不留情地讽刺主角玄宗，影射对"国亡于奢"的无奈与愤恨。

　　玉勒雕鞍宠太真，年年秋后幸华清。
　　开元四十万匹马，何事骑骡蜀道行？

<div align="right">——钱选《题贵妃上马图》</div>

　　钱选的马，完全继承唐代画马的风格，雍容华贵、体态丰肥，但看上去面容委屈，可能是抱怨贵妃太重——后者正艰难上马，玄宗在前方回首等候。

玄宗胯下的照夜白同样轩昂回首，与贵妃的青骢对视——比之玄宗与杨玉环，两匹马倒更像一对彼此相爱的夫妻。

在笔意高雅、逸气纵横的元代画坛，钱选往往给人留下近乎古怪笨拙的印象，所画物象大多带有戏剧性的夸张，汇聚在扁平的空间里，迥异于致力追求真实的宋人；但他又使人感到一种"拙趣"，使人不禁为之触动。

由画中的笔墨看，他的技法应是相当高超的，人物的衣带、骏马的尾鬃线条卓越，设色与晕染又谨严精妙，甚至超越古今诸多以工为能的画家。但他偏偏不以此尽力刻画真实可信的形象，而试图以朴拙的晋唐之风，唤起观者心中对久远过往的幻想——在经历了元人残酷的征服之后，这或许成为他唯一的救赎。

面对残酷的现实，选择了忍辱负重、委曲求全的，是宋室后裔赵孟頫。

他碍于前朝皇室的身份和治世的责任，应诏前往元廷为官，留下后世无法平息的指责与诟病。

众多骂名之一，正源自于他所热衷描绘的骏马——被后世认为是他对游牧立国的元朝逢迎献媚的证据。

《三世人马图》，现藏纽约大都会博物馆，其中三匹骏马，分别由赵孟頫、赵孟頫之子赵雍、赵雍之子赵麟绘制，手卷展示了赵氏三代对于人马这一古老图式的理解，成为元代马画的佳作。

手卷第一段，是赵孟頫于 1296 年——《鹊华秋色图》完笔一

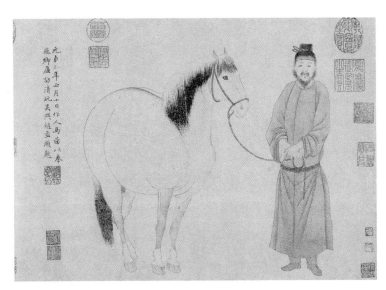

·《三世人马图》第一段由赵孟頫所绘

个月后绘制的，它的历史与艺术价值最高。

　　画面中，赵孟頫传袭自《照夜白》至《五马图》的传统，仅描绘一人一马，没有多余的背景，却巧妙利用画卷的高度，使观者感觉人马仿佛脚踏实地地站立在画面中。

　　但是，在这一段中，马与马夫站立的角度与前述两本很不一样，马夫正面面对观者，马匹则保持大约 45°的正侧位。

　　这样安排的原因，可能是源于此画是为友人所作，欲供对方把玩。遂以"面对"的方式布置人马。据说，牵马的圉夫正是赵

孟頫本人，身穿赭色长袍——也可能染过红色；骏马四足束立，表现出温顺的模样，体态浑圆饱满，尤其腹部至臀部的两根弧线飘逸优雅不失劲力，展现出高超的技巧与古意。

排在赵孟頫之后的是其子赵雍。

至正九年（1349），赵孟頫谢世 27 年后，赵雍在杭州得见友人出示的父亲画迹。拜观之余，悲喜交集，友人继而请他为其续作。

大约因为技不如其父，赵雍选择胡人与骢马的组合，希望与父亲的马相互映衬而非直接对比。他的人马角度极似李公麟的《五马图》，他也确实亲见《五马图》，并留下一卷尚精的摹本《红

·《三世人马图》第二段由赵雍所绘

衣人马图》。

　　作为长子，赵雍深得父亲真传，但笔法距其父尚远。骏马肩胸与下腹的曲线似乎信心不足，有些犹豫，既不流畅也不连贯，围夫的衣袖虽然看上去书法用笔的痕迹很重，却使人感到累赘；鬃毛亦不及前马细致，马匹的比例也略有失调。

　　赵雍补图 10 年后，1359 年，他的次子赵麟，受手卷的藏家谢伯里所邀，在画卷上留下末尾一组人马。

　　为了配合父亲与祖父的构图，使手卷形成一个整体，赵麟描绘了一位正缓步走来的围夫，牵驭一匹抬蹄欲行的骏马。马的毛

· 《三世人马图》第三段由赵麟所绘

色灰白间以斑点，用于同前两匹马区分，动态微微前倾，以迎合前卷的画意；圉夫则是标准的汉人，呼应卷首，形成全卷跌宕的变化。

赵麟的笔法接近他的父亲赵雍，可能是为长辈续笔之故，画得相对拘束，线条略显紧张，尤其是圉夫牵马的右手颇为勉强。但是，仅就补齐全卷、使之成为一卷完整的作品而言，赵麟展现的画技已然足够。这幅由赵氏三代接继绘制的画卷，也至此几乎跨越了整个元代，终成一卷传奇。

元朝，依靠骏马驰骋欧亚的王朝，作为中国历史上疆域最为辽阔的政权，最终享国不足百年，灭亡于混乱的起义之中。

起义首领朱元璋——建立了明朝的又一代帝王，在一卷传为北宋李公麟所绘的《放牧图》后题跋：

朕起布衣十有九年，方今统一天下……其间跨河越山，飞擒贼侯，摧坚敌，破雄阵，每思历代创业之君，未尝不赖马之功……今天下定，岂不居安思危，思得多马，牧于野郊，有益于后世子孙……

在他看来，改变历史的，不仅是人与时间，还有飞驰的骏马。

斗转星移、时移世易，19世纪后，机械工业出现，世界发生翻天覆地的变化。轰隆作响的钢铁巨兽征服了万物，浓烟滚滚的

工厂取代一望无垠的牧野，人类命运向前滚动新的车轮。

随着时间离我们越来越近，骏马却好像越跑越远。它离开了路驿，离开了战场，离开了仪仗，最终逐渐离开了我们的生活。只有昭陵六骏，依然矗立在神道的石碑上，静静看着充满变化的世界。

但骏马，真的随时间消逝了吗？

文字、词汇、浮雕、绘画、电影、动漫……

如今，骏马飞渡现实与精神的疆界，以另一种方式，奔腾在生命之中。

它象征着不屈与坚韧、迅捷与英勇、宽容与信任，自始至终，承载我们的灵魂，与我们一起，跨越时间的空隙，奔向远方。

2020 年 7 月

后记

2020 年起，其弘在"中华珍宝馆"的公众号开始了专栏"画事"的写作。起初他仅仅是记叙一些学画、看画的所思所想，当作杂文来写，不料这几篇文章在发布后，收到接连如潮的读者反馈，令他大受鼓舞。于是，其弘日常画画之余，便用心写起专栏，希望通过文字图片，将自己对古代书画的思考、理解、感受分享给更多人，与想要一窥门径的读者做伴，好似为其打开一扇观看中国书画的窗户。本书的十七篇文章即从中选掇。

一般的艺术类写作，要么类似传记，从画家其人入手，叙述他的生平、由作品反观人生，重点在人物；要么从其画入手，分析技法、材料、传承等等，整理脉络、探讨风格，重点在作品。在我看来，前者似乎缺少些许对画作的观照，后者又往往憾失趣味，仅服务专业的读者。而在其弘的文章里，他显然希望糅合两者。

　　例如他写唐寅，用简单磊落的话语刻画出其波折起伏的生涯，发出"人生不过一段漂流"的感慨，而每一段人生的跌宕都能与画作结合，透过笔墨反照其人；又如他写《溪岸图》，在理性、系统地分析构图、技法、风格之下，另流露对画之美深刻的感受以及对画中描绘山水世界的无尽向往。

　　这或许是因为其弘不仅擅长写、擅长画，他更擅长观看。我每次和他去看展览，都能见他伫立在一幅画前良久，抱臂静观、一言不发，之后发出一些对作者的感慨，好像和那早已逝去的画家跨越时空进行过神交一般。可能出于画家的自觉，他倾向通过画面感受作者的个性，李成之枯寒，倪瓒之寂静，子久之浑厚，沈周之平淡，然后将自己放置到他们所存在的时空之中，以此体会他们作画时的心境，由此理解作品，同时好像也感受了一种种别样的人生。

　　本书中的文章，大多他落笔时我就读了，但编纂之后重读，又有不少新的体会。我尤其喜欢那篇《盛懋·我的邻居吴镇》，他以董其昌《容台集》中的记载为灵感，将许多当时交游的文人雅士、传世名迹杜撰在一起，从盛懋的视角出发，讲述了一个鲜活的故事。这种尝试令人感到意外，虽然主题是写吴镇，吴镇却从未出场，总是通过他人之口，缓缓揭示梅花道人的真面目。其实，其弘最爱的画家之一便是吴镇，他早早动了写作的念头，却迟迟未能下笔。最终以这样的方式呈现，不仅有趣，还出人意料。

一直以来，无论画画还是写作，其弘的心愿只有一个：希望让更多人认识、感受中国传统书画的好处。这一来是他作为中国画创作者的责任感，二来是他心中从小被种下的种子。我想，随着本书的出版，他又将向自己的理想迈出坚实的一步，不禁为他欣喜。我也要代他感谢江西美术出版社朋友们的大力支持，感谢他们为本书付出的心血和努力。是以为记。

<div style="text-align: right">

林瑞君

2022 年 10 月 28 日于北京大学

</div>

图书在版编目（CIP）数据

画事：中国画的诗意世界 / 宰其弘著 .
-- 南昌：江西美术出版社，2023.1
ISBN 978-7-5480-9063-2

Ⅰ . ①画… Ⅱ . ①宰… Ⅲ . ①国画技法 Ⅳ . ① J212

中国版本图书馆 CIP 数据核字 (2022) 第 219769 号

出 品 人	刘　芳	
策划统筹	李国强	
责任编辑	肖　丁　　梁雨寒　　叶　启	
责任印制	汪剑菁	
封面设计	宰其弘	
版式设计	郭　阳	小满设计

画事、中国画的诗意世界

著　者	宰其弘
出　版	江西美术出版社
社　址	江西省南昌市子安路 66 号
邮　编	330025
电　话	0791-86565819
网　址	www.jxfinearts.com
经　销	全国新华书店
印　刷	浙江海虹彩色印务有限公司
版　次	2023 年 1 月第 1 版
印　次	2023 年 1 月第 1 次印刷
开　本	889mm×1230mm　1/32
印　张	11
ISBN	978-7-5480-9063-2
定　价	78.00 元